圖解台灣

宋江系統武陣

陣頭

黃名宏◎著

晨星出版

　　宋江陣，是一個在台灣民間、尤其是號稱「宋江窟」的大台南地區大家耳熟能詳的詞彙。幾乎各個庄頭，詢問人人都可以知道這一個名詞的意義，並且可以馬上在腦海中浮現鮮明的場景。廟宇旁，鑼鼓喧天的廣場上，一群壯丁正隨著呼喝聲操演著陣勢，烈日下十八般兵器輪番上陣，恍如過去的行軍隊伍，正威風凜凜的面對敵軍，保衛鄉里。

　　名號為「呼保義」或是「及時雨」的宋江，是一個家喻戶曉的民間英雄人物，在小說《水滸傳》中於梁山泊率領一百零八好漢，嘯聚山林、急公好義。像這樣的忠孝節義故事，也隨著說書人跟小說文本，流傳在市井之間，並在社會大眾心中留下不可磨滅的印象。

　　而民間的所謂「宋江陣」又是如何而來呢？相傳明清兩代，沿海一帶海盜猖獗，民間為了保家衛庄，就自動自發組成民間團練，用傳說中宋江為梁山泊而創的陣法來訓練壯丁。在《水滸傳》中，梁山泊等一眾英雄好漢被稱為三十六天罡星、七十二地煞星所轉世，所以宋江陣的陣法就是由三十六人、七十二人，最高達一百零八人作為集合的陣法呈現。長期投入台南鄉土文化調查與研究的黃名宏老師，擔任過多所學校與社區宋江陣教練，亦任中華民國體育運動總會宋江陣丙級裁判。教職退休後，仍持續關懷地方文化，熱衷台灣民俗文化研究，《圖解台灣陣頭》一書正是其經年累月心血的結晶。本人認為本書有幾項值得推薦的特色：一是對於宋江陣的流傳與源流調查詳細，其中關於源流的部分甚至可以用「鉅細靡遺」來形容。二是圖文並茂、解說有條不紊，透過「圖解」將文字說明視覺化、化繁為簡，讓讀者可以瞬間掌握精隨。三是對於宋江武陣的核心民俗元素與重要操演歷程的解說，

包括已登錄為台南市無形文化資產的白鶴陣、罕見的虎陣，宋江陣之設館、團練、探館、（請神）入館、（送神）謝館、鑼鼓節奏與陣法對位之關係、長短兵器、攻擊性兵器、防衛性兵器、陣法、武術、腳巾流派、實拳、空拳、護駕、禮數、禁忌等闡述面面俱到。四是內容專業而到位，大抵而言，武陣從早期寓兵於農、護家衛庄的武力自衛組織，至今演變成廟會活動中開路、護駕、鎮煞、清厝等宗教作用更為明顯的意涵，各地皆然；但各地方民間陣頭背後所蘊含的庄頭歷史發展過程、與各種人群互動而產生微妙的變化，也有細節性的差異，本書往往就能洞見台灣民間宋江陣興起的大洪流歷史，並在大洪流中細膩地解構其流派與地方性差異。歷經多年實地走訪踏查，並詳蒐資料之後，這些潛藏的地方性和差異性，經名宏兄多年田調，細膩解讀，條分縷析，終於浮現清晰的形貌。

　　名宏兄因自身對於宋江武陣有過人熱忱，平日除了詳實全面紀錄、研究分析外，也親自擔任教頭、指導武陣各種陣法，為著即是香火延續。古老的傳統在現代化社會中，往往有著即將消失的危險性。雖然傳統文化之保存本非一、二人之力可以獨力完成，但我相信集熱忱與實踐於一身的名宏兄，其能量必能讓無形文化資產宋江陣在台灣民間陣頭中持續發光發熱。

國立臺南大學文化與自然資源學系教授教授
兼人文學院院長、臺南學研究中心主任

自序

　　家鄉剛好位於台南知名的三大香境（西港仔香、蕭壠香和土城子香）交疊之處，看傳統陣頭演練的機會從來不缺，在沒有網路、沒有電腦、剛有彩色電視的那個年代，看廟會、看陣頭算是人們所熱衷的娛樂，我自幼就喜歡。

　　文武陣頭百百款，我最愛看宋江系統武陣，那剛勁狂野的演武套路、震耳欲聾的吶喊吼嘯、高亢明快的鑼鼓急催，讓人情緒隨之激昂，內心憧憬不已，總覺得他們帥到掉渣！可以這麼說，當時只要戰鼓聲響起，哪怕正在睡夢之中，我也會立即從床上蹦起，翹首窗外搜尋鼓聲的來源，絕不誇張。

　　大約十五、六年前，在歷經一段時間的摸索之後，選擇了陣頭做為自己的研究主題，2009 年底很幸運地因為陣頭的研究取得了碩士學位。這是我一直以來的興趣，特別是針對宋江系統武陣的研究，希望將來能夠把它當成自己畢生的志業。

　　也大約是十五、六年前，我開始參與宋江陣的訓練與出陣，當初的想法很單純：唯有身體力行，才能深入瞭解陣頭的實質內涵。也就是說，我之所以會「潦落海」參與宋江陣，仍是為了研究。至於後來會擔任起陣頭的領隊或教練，則是始料所未及的際遇，從來不是我的生涯規劃選項，以後也不會是。

　　十五、六年來，我就是這樣利用教職以外所剩無幾的時間，邊學宋江系統武陣，邊教宋江系統武陣，邊參與宋江系統武陣，也邊研究宋江系統武陣。「教」和

「學」是兩種極端位階的角色扮演，「參與」和「研究」在同時施作的過程中，更容易互相牴觸，顧此失彼。於是在教、學、參、研的矛盾拉扯裡，好像每件事情、每個角色，我都沒有做到專心一意，不過多少還是累積到一些心得就是了。

　　至少，我經歷了陣頭從很草根性的祭典組織，搖身成很熱門的文化議題；我看到了陣頭從信仰為根本的在地動員，質變為功利掛帥的現象；因社會少子化與人口流失而面臨的斷層危機，也從隱憂走向明朗化。這些經歷與心得，今日成為本書的內容。

　　這本書完稿之時，我甫從教職引退，這意謂著未來會有較充裕的時間去做自己想做的事情。所以，此書的問世是一個階段的結束，算對自己這十五、六年來的陣頭「驚奇之旅」的回顧吧！同時也是另一個階段的開始，接下來我想為陣頭做什麼事？能為陣頭做什麼事？我不知道，誰也不知道。

　　只知道，以前田調時經常聽到前輩們掛在嘴邊的話語：「頂一緣留落來的物件，毋通佇咱的手裡予斷去。」相信現在身處其中的人，那種感受愈來愈深刻。

　　我的感受較不一樣：「頂一緣留落來的精神，毋通佇咱的手裡予走鐘去。」

　　以此共勉。

2021.03.15

6

導論

8

宋江系統武陣是台灣的國寶文化

。問世間，「陣」為何物？

。。宋江系統武陣的源流

。。。宋江系統武陣在台灣 [藝閣]

9

問世間，「陣」為何物？

陣

　　民間信仰源自一個地方居民群體生活的習俗，所以往往會成為這個地方的主流信仰。有人用「三步一壇，五步一廟」來形容台灣民間習俗信仰風氣的鼎盛，南北各地經常可以見到大小宮廟所辦理的迎神賽會活動，只要在這裡居住的時間夠長、夠久，相信要接觸到陣頭、欣賞到陣頭演出的機會是很多的，不管你喜不喜歡它。

　　所以，如果有人問：「你知道陣頭嗎？看過陣頭嗎？」這問題應該很好回答才對。不過，另一個問題可能就難說囉——

　　你，瞭解陣頭嗎？

　　不瞭，對吧？

　　現在所看到的「陣頭」，幾乎都是因應民間習俗信仰活動而生的文化產物，在台灣各地的傳統喜、慶、喪、祭場合裡，是相當普遍的儀典組織之一，尤其在迎神祭典的「香陣」行列當中最為常見。為了能夠充分認識「宋江系統武陣」，我們對於「香陣」、「陣頭」、「武陣」等這些個「陣」，確實有必要先建立起較正確的概念。

　　什麼是「陣」呢？《康熙字典》的說明是：「《玉篇》陣，旅也。《廣韻》列也。[01]《說文》軍之五百人為旅。[02]」現代坊間字典的解釋就白話多了：「軍隊的行列、形勢或雙方交戰的戰場。」[03] 由此可見，原來「陣」是一個極具軍事質性的文字。所以無論司馬遷在《史記》中提及的「秦人不意趙師至此，其來氣盛，將軍必厚集其陣以待之」[04]、王勃〈滕王閣序〉裡的「雁陣驚寒，聲斷衡陽之浦」[05]，還是杜甫詩中的「此馬臨陣久無敵」[06]、「筆陣獨掃千人軍」[07]，這些文獻裡面的「陣」

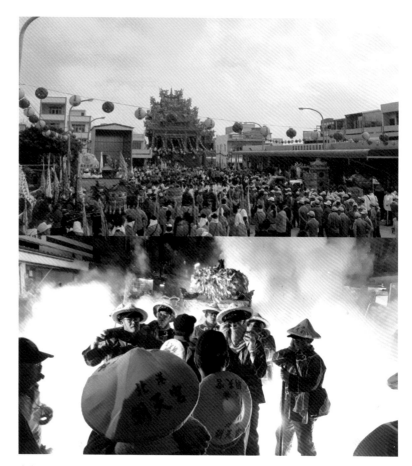

廟會是台灣人的生活日常

字雖然各有所指，但都不外乎「軍隊」、「軍旅」的範疇。

　　即便到了現代，「陣」字的用法雖然更為廣泛，卻似乎沒有脫離爭、戰的意味。例如：球場如戰場，參賽球隊的「陣容」佈局當中，就可以發現許多球員的位置或任務是用「前鋒」、「中鋒」、「後衛」、「左翼」、「右翼」、「游擊」、「中堅」、「大砲」、「機關槍」等軍事化名詞來標示的。

| 01 | 張玉書、陳廷敬，《康熙字典》，戌集中，阜部

| 02 | 同上，卯集下，方部

| 03 | 何容主編，《國語日報辭典》，北市：國語日報社，1984，頁891

| 04 | 司馬遷，《史記》，卷81，〈廉頗藺相如列傳〉

| 05 | 吳楚才、吳調侯，《古文觀止》，卷7

| 06 | 杜甫，〈高都護驄馬行〉，錄於清聖祖御製，《全唐詩》，卷216

| 07 | 杜甫，〈醉歌行〉，同上

香陣

　　民間從事信仰行為或者辦理各種宗教活動的初衷，無非是為了趨吉避凶、綏靖境域，求得地方上、生活中的平安順遂。神明遶境、遊巡過程中如果遇到邪魔惡煞的滋擾阻撓，發生爭戰就在所難免了。因此，迎神出巡必有軍隊隨行，以維護主帥的安全，達到宣示神威、保境安民的目的。

　　跟隨神明出行的軍隊大致可以分為「無形」和「有形」兩種。有些地方會在遶境時把青、紅、白、黑、黃等「五營」旗令請出，安置在神轎之上，但大多數會在神轎後方或轎頂裝設「五方（鋒）旗」，象徵轎中的神明擁有號令五路兵馬的權力，也象徵五營神軍必然隨行護駕，那就是神界無形的軍隊。而神明出巡時，有的人掌旗，有的人扛轎，有的人還願，有的人組成各類遊行隊伍參與遶境，於是建構了神佛有形的隨扈。

　　由無形的五營兵馬和有

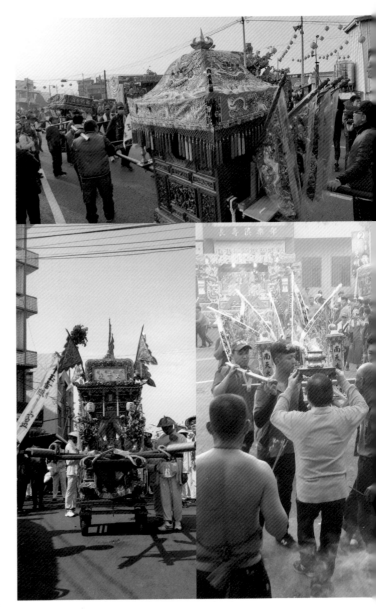

五方旗象徵神明號令五路兵馬的權力

香陣是無形的五營兵馬和有形的人員車輛的結合

軍事化的職銜有時會出現在香陣組織裡

形的人員車輛所結合而成的龐大隊伍，稱為「香陣」。從字面上的意義來說，「香」在民間信仰活動裡既是信徒表達虔誠的方式，也是神、人溝通的管道，有時甚至成為神靈展現力量的憑藉；而「陣」是軍隊的意思，所以「香陣」就可以解釋為神明遶境進香過程中，一支具有戰力的神兵雄師。

　　台灣各地的遶境活動非常頻繁，香陣的規模與內涵也五花八門，可以按照聚落、宮廟本身人力、物力、財力的多寡來做調整，甚至可能因應地方風俗和時代差異而產生變化。無論陣容如何？我們可以發現這些神明出巡遶境的隊伍，其實頗有中國古代「鹵簿」的遺風：

　　　　天子出，車駕次第，謂之鹵簿，有大駕，有小駕，有法駕。[08]

　　「鹵」原本是針對皇室的保護措施，包括護衛及隨員的組織佈局；「簿」則是指人員裝備及車駕配置的記錄簿冊，後來「鹵簿」就成了皇家與朝臣出行時儀衛兵仗的名稱，現代人則習慣叫它「儀仗」。根據不同的目的或活動場合，歷朝歷代會有不同的鹵簿排場，其中用於帝王郊祀祭天的「大駕鹵簿」規模最盛，隊伍包括各類車輦、隨員、護衛、兵器、旗幡、樂隊、百戲等，動員必達萬人以上。

　　而目前所見神明出行的香陣，規模小的最起碼有開路鑼鼓、涼傘、神轎等基本單位，陣容較大者，可能就包括前導、路關、報馬、陣頭、藝閣、頭燈、大旗、旌

旗、風帆、排班、喝路、執士、將爺、鑼鼓、涼傘、神轎、轎後誦、隨香等等。古今對照下，二者饒富異曲同工之妙。

　　迎神的香陣無論大小，大致是以「前導→主神」的模式來排列。而若干結合多個聚落、廟壇所辦理、具有特殊訴求的遶境活動，例如：台南地區聞名的「刈香」祭典，甚至會出現開路先鋒、左右先鋒、駕前先鋒、副帥、殿後保駕、主帥等特殊的祭典編制，他們的香陣除了模仿封建時代帝王出行的儀仗隊伍，還隱約可見古時行軍征戰的影跡。

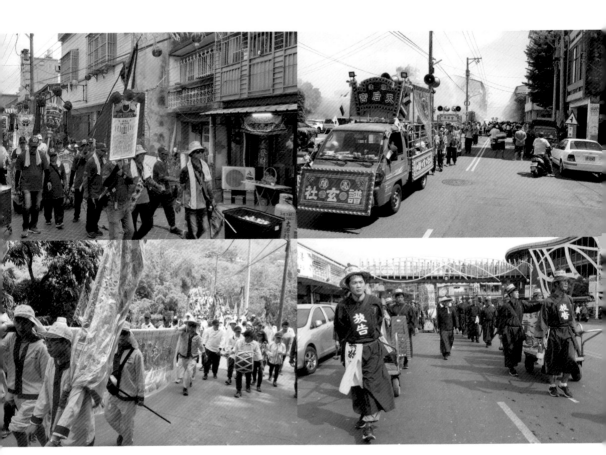

神明出巡遶境的香陣頗有古代「鹵簿」遺風

陣頭

香陣當中，最容易招來群眾目光聚焦的隊伍莫過於陣頭和藝閣了。

陣頭通常會以「落地掃」的方式活動在祭典裡，不同種類的陣頭，會有不同的名稱與表演內容，也會有不同的起源和「成長」、「蛻化」過程。有的原本可能是地方上的武力團練，有的反映各族群社會的產業生活形態，有的取材於信仰神話或野史傳說，有的承襲了古代宮廷儀禮排場，有的傳衍自早期民間雜技百戲，有的則從藝閣演化而來。總之，隨著時代與社會的變遷，許多陣頭在原始領域裡逐漸失去了功能，卻都先後在習俗信仰裡找到另一個可以發揮的舞台。

開路鑼鼓、涼傘、神轎是香陣的基本結構

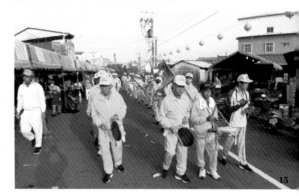

陣頭是一個香陣的先鋒部隊

陣頭在一場祭典儀式中的主要功能通常有三，一可壯大香陣的聲勢，二是達到悅神、禮佛及娛人的效果；若是陣容龐大的陣頭，則兼具了維護神明出行安全的作用。神明出巡遶境的時候，陣頭通常是行走在神駕之前，甚至是香陣的最前面，從這裡我們就不難理解「陣頭」顧名思義應該是「行佇香陣的頭前」（走在香陣的前面）的意思。

既然香陣是神明出行的隨扈軍隊，那麼陣頭就是這支軍隊的「先鋒部隊」了，在迎神遶境過程裡，自然就必須肩負起探勘、開路、驅離、宣威、維安或其他的祭典任務。為了這種信仰活動上的需求，陣頭在組陣、訓練、出陣期間就必須加入許多儀式和禁忌以強化各種宗教性能，使自己勝任祭典時的職責，也更符合香陣裡的角色。

從陣頭的定義，我們也可以發現，陣頭之所以叫做「陣頭」，有著濃厚的宗教意涵：它不但是香陣的編制之一，同時也說明了這個編制在整個香陣裡的位置以及

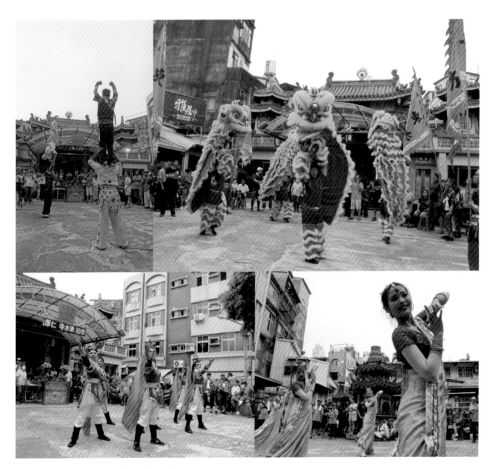

職業陣頭以獨特創新的表演吸引群眾圍觀

它所肩負的祭典使命。這個土裡土氣的名詞，其實不但一點兒也不庸俗，還充滿了老祖先們的智慧呢！

　　早期的陣頭都是由信徒、住民自籌自練的，有許多是地方廟宇遵照神明的指示或者沿襲上一代的做法而組成，和當地共同的信仰習慣、聚落的開墾歷程、庄民的生活記憶關係密切，在他們的心目中自然會有一份歷史延續、文化傳承的使命感，就連陣頭的類型或陣法都不願輕易改變，久而久之，這樣的陣頭就逐漸承載了地方的傳統性格，故稱之為「傳統陣頭」。

　　後來，社會走向現代化，繁榮富庶的經濟成果也反映在民間迎神祭典上，愈來愈壯觀的廟會規模，陣頭的需求量也就愈來愈大。傳統陣頭的籌組已屬不易，因此，職業性的表演團體便應運而生，並且在很短的時間內充斥台灣各地的廟會現

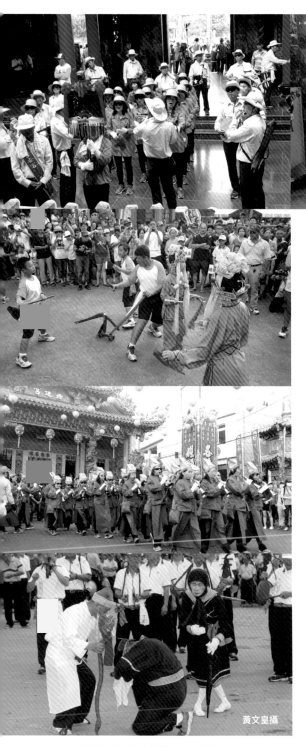

黃文皇攝

文陣以吟歌、舞蹈、奏曲、小戲為主

場。這些職業陣頭在祭典當中通常只扮演熱場的角色，以獨特創新的表演內容來吸引眾人的圍觀，因此可能會比較符合「遊藝」、「雜技」一類的說法。

換個角度觀察，傳統陣頭多半因為特定的祭典需求而臨時請神組訓，祭典結束後不久就會謝神解散，在整個祭典裡有它一定程度的功能與地位，也多多少少具備了一些宗教色彩。相較於職業陣頭的向「錢」看起、趕場作秀，彼此之間的差異是很明顯的。

傳統陣頭的種類不會像職業陣頭那麼複雜多樣，早期的習慣上，人們多將它們粗分成文、武二類。文陣以歌舞、樂曲、小戲為主，較趨於靜態演出的陣頭，例如：南管、北管、八音、車鼓、七響、牛犁仔歌、太平歌（天子門生）、文武郎君、桃花過渡、素蘭出嫁、水族陣、竹馬陣、布馬

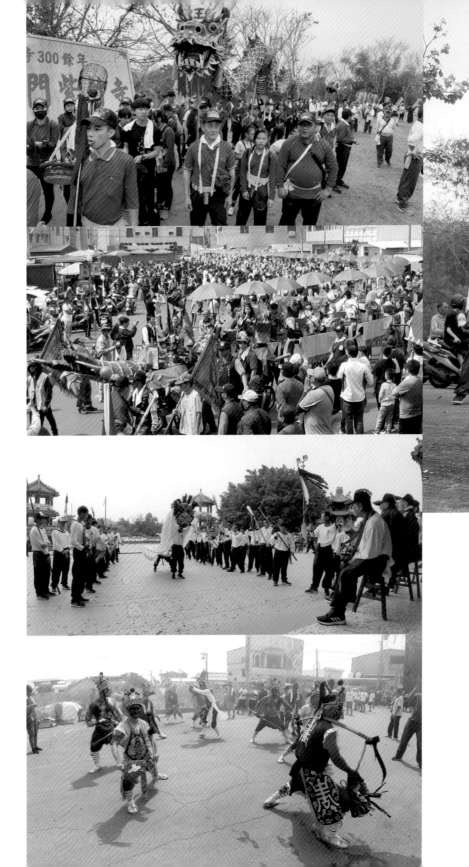

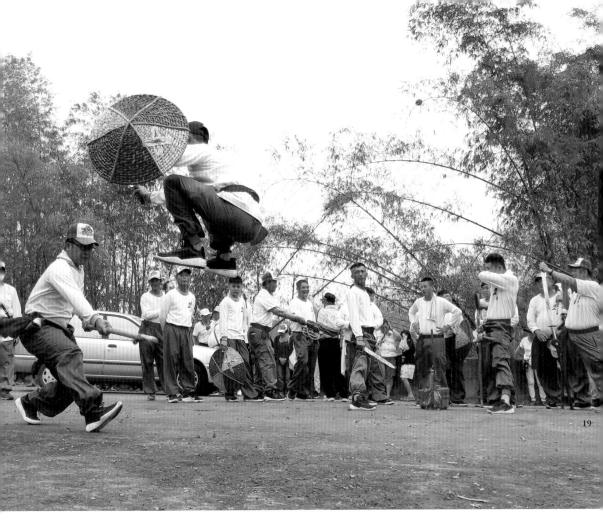

武陣通常具有強烈的宗教色彩或浩大的聲勢

陣、草鞋公等；武陣則大多以拳腳兵器等武術、旺盛的活動力、繁複的陣形變化或高度的戰鬥性質為基礎，通常具有較強烈的宗教色彩或較浩大的聲勢，宋江陣、弄獅、弄龍、白鶴陣、五虎平西、龍鳳獅陣、百足真人（蜈蚣陣）、大鼓花陣、鬥牛陣、家將等都應該歸類於此。

　　有時候研究者為了論述方便，還會再將陣頭進行其他方式的細分，本書也不例外。所謂「宋江系統武陣」，就是以宋江陣的演練形態為基底所衍生出來的武陣統稱，包括宋江陣、流行於南高兩地的獅陣（或謂金獅陣、宋江獅）、台南地區的白鶴陣、五虎平西和宋江鹿陣、高雄地區的四遊記、屏東地區的白鶴展翅陣等。

宋江系統武陣的源流

宋江陣取材自《水滸傳》？

　　宋江系統武陣係指衍生自宋江陣的武陣總稱，那麼宋江陣又是起於何時？源自何處呢？

　　有人說宋江陣是「英歌」、「打水滸」、「籐牌舞」或者「抬閣」、「宋江戲」等中國民間舞蹈、戲曲藝術所演變，也有人說宋江陣是少林傳人從空拳、實拳等武術當中發展而成。有人認為宋江陣的陣法取材自戚繼光的鴛鴦陣、孫子兵法或鬼谷兵學，也有人推論宋江陣最早可能是中國福建漳泉一帶的地方團練或台南地區的義民組織。歷來各家各派的研究成果真是琳瑯滿目，直教人莫衷一是。

有人說宋江陣演變自「英歌」舞

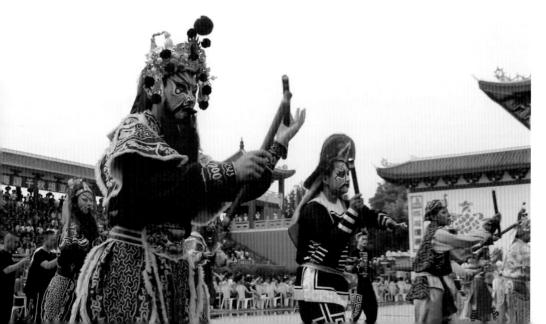

20

宋江陣既然是以「宋江」為名，給人最直接的聯想，當然就是它和《水滸傳》這部小說之間的關係了。有一派說法是這麼認為的：宋江陣乃入雲龍公孫勝所創，是梁山寨大統領「孝義黑三郎」呼保義宋江率軍攻城的戰陣。

水滸傳說最早應該是奠基於南宋時期說書人所匯集的《宣和遺事》話本，從此「宋江三十六人」的傳奇事跡透過民間傳講而逐漸被渲染開來，到了元代已經被大量編成戲曲演出，甚至被當時的朝廷史官編入《宋史》當中：

是月，方臘陷處州。淮南盜宋江等犯淮陽軍，遣將討捕，又犯京東、河北，入楚、海州界，命知州張叔夜招降之。[09]

宋江寇京東，蒙上書言：「江以三十六人橫行齊、魏，官軍數萬無敢抗者，其才必過人。今青溪盜起，不若赦江，使討方臘以自贖。」[10]

宋江起河朔，轉略十郡，官軍莫敢嬰其鋒。[11]

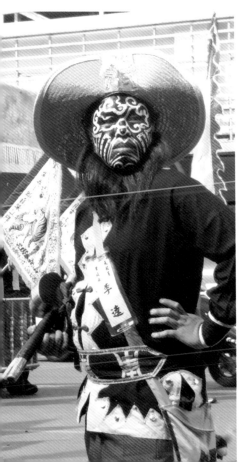

這些傳奇與史載，後來成為施耐庵、羅貫中師徒創作《水滸傳》的骨架，只是原本說書人口中的淮南三十六大盜，在小說裡卻衍生為一百零八個熱血好漢，因為不滿時政或遭受迫害，在梁山水滸築寨聚義，落草為寇。

事實上，《水滸傳》裡的梁山好漢除了宋江、楊志、張橫等可能歷史上真有其人的幾位之外，大部分的故事情節和角色都可能是虛構的。至於一字長蛇陣、六花陣、九宮八卦等武陣陣法，雖然也曾經出現在小說的戰爭情節

| 09 | 脫脫等，《宋史》，卷22，〈本紀第二十二〉，〈徽宗四〉

| 10 | 同上，卷351，〈列傳第一百一十〉，〈侯蒙〉

| 11 | 同上，卷353，〈列傳第一百十二〉，〈張叔夜〉

諸多跡象說明宋江陣和水滸傳說之間不無關聯性

21

裡，但未必是宋江所使用，而且也不是《水滸傳》所首創，在更早期的經典裡就已經有記錄了。因此所謂「公孫勝創宋江陣」、「宋江率軍攻城的陣式」云云，顯然是穿鑿附會。

不過，目前宋江陣的活動形態，確實有許多跡象是參考了水滸傳說。例如：宋江陣的規模最常見的是三十六人陣，最多可以達到一百零八人，正好可呼應

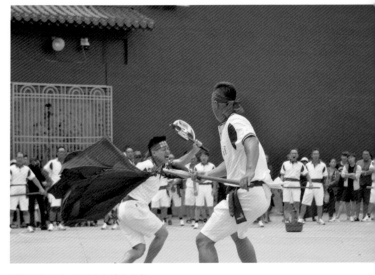

頭旗象徵主帥，而雙斧有護旗之責

《水滸傳》裡梁山人馬為三十六天罡、七十二地煞等一百零八星主轉世的說法。再者，《水滸傳》以呼保義宋江為梁山寨首，在眾結義弟兄當中，黑旋風李逵是他的「頭號粉絲」，既勇猛又死忠。宋江陣列隊擺陣時，一定是由象徵主帥號令的頭旗在前領軍，稱「宋江旗」，而隨後護旗的雙斧正是李逵的慣用兵器。關於頭旗，還有另外一個「巧合」－部分宋江陣的頭旗屬於黃面滾紅邊的「杏黃旗」；《水滸傳》裡眾好漢們開忠義堂、升旗宣誓「替天行道」，這面「替天行道」旗正好也叫杏黃旗。

宋江陣組陣時通常會建立一處寮館來奉祀陣頭的守護神（本書稱之「陣頭神」）。早期沒有常設的陣頭，所以守護神也是組陣前才被臨時請來。在武陣數量最多的台南地區，至今仍然有許多地方保存了相當傳統的請神儀式。他們請神的地點不是在樹下，就是在水邊，這說明了陣頭神的神格屬性，也或許有一些「梁山水泊」的影射。

最常見的宋江陣守護神是田都元帥，但也有不少宋江陣是以梁山好漢為祀神的，如高雄梓官赤崁慈皇宮的鎮殿主神盧千歲（玉麒麟盧俊義）、李千歲（黑旋風李逵）、孫奶仙姑（母夜叉孫二娘）、吳軍師（智多星吳用），茄定玄宇太祖廟的宋江娘娘（孫二娘），台南北門三寮灣三安宮的林府三相（豹子頭林冲），安定新吉保安宮和安南外塭仔和濟宮的宋府元帥（宋江）。而擁有「拍面宋江」的台南歸

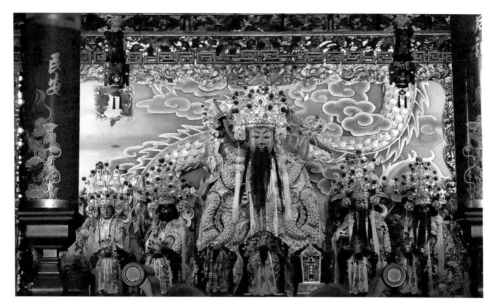

赤崁慈皇宮以水滸人物為主祀

仁西勢仔黃府王爺壇甚至直接供奉「梁山人馬」做為陣頭神,更是明顯的例子。

「拍面宋江」是一種角色扮演、化妝出陣的宋江陣,目前全台總數不超過二十陣,而且大多分布在台南、高雄、屏東等地。他們的妝扮主要表現在臉部的彩繪及服飾上,臉譜圖騰以能夠表現《水滸傳》所描寫梁山人物特徵為主,有時陣中的角色也和負責的家私有若干的連結,可說是與《水滸傳》最有明顯關連的宋江陣了。

西勢仔宋江陣奉梁山人馬為陣頭神

宋江陣與宋江戲

「拍面宋江」除了可說明宋江陣與《水滸傳》的部分關聯外，它的「角色扮演」或許還能夠尋找到疑似古時中國華南地區「宋江戲」的一些蛛絲馬跡，這要從明代曾經出仕泉州知府的陳懋仁一則關於當地迎神賽會的記載說起：

> 　　迎神賽會，莫盛於泉。遊閒子弟，每遇神聖誕期，以方丈木板，搭成
> 抬案，索以綺繪，周翼扶欄，置幾於中，加幔於上。而以姣童妝扮故事，
> 衣以飛綃，設以古玩，如大士手提筐筥之屬，悉以金珠為之。[12]

根據學者研究，泉州一帶這種搭木成台、姣童扮妝故事的靜態遊行，在明末清初時加入了簡單的動態戲劇元素，稱為「宋江仔」。因為頗受歡迎，所以逐漸演變為成人演出的「宋江戲」，據說還融入了「刣獅」情節及若干隊形，以「落地掃」的方式參與迎神賽會。後來，「宋江戲」分成兩條不同的發展路線，一條是強化隊形變化與武打動作而蛻變為宋江陣，另一條是走向專業的戲劇演出，劇目也不再侷

| 12 | 陳懋仁，《泉南雜志》，卷上

拍面宋江是一種角色扮演、化妝出陣的宋江陣

黃文皇攝

拍面宋江的角色扮
演或許能找到宋江
戲的蛛絲馬跡

限於水滸故事,到清末形成了高甲戲。

　　主張宋江陣源自宋江戲的研究者,通常還會以一個理由來支持自己的論點:高甲戲的祖師爺是唐朝梨園大學士雷海青,相傳就是俗稱「田都元帥」的戲曲之神,而宋江陣的陣頭神也是田都元帥,二者有相同的神明信仰。因此學者認為高甲戲既然前身是宋江戲,宋江陣理所當然也是從宋江戲衍生而來。

　　其實方志上的記載只是單純對於當時迎神抬閣的描寫,很難從中看出和宋江戲到底有什麼直接的牽連?甚至不確定裝閣的題材就是採用水滸故事,因此,有關宋江戲的歷史源流,我們還需要更具體的史料或文物,才能夠進一步探討。再說,以當今台灣民間信仰的現況來觀察,奉田都元帥為守護神的陣頭並不是只有宋江陣,而宋江陣也不是只有一種陣頭神崇拜,因此用守護神信仰做為宋江陣、宋江戲之間脈絡相承的論證,力道似乎也薄弱了些。

　　不過話再說回來,順應時代和客觀環境而自然變遷,原本就是民間習俗信仰的常態,陣頭也是如此,所以我們無法完全否認靜態遊行的抬閣經過歷史粹煉而轉型成動態陣頭的可能性,有些陣頭也確實是由抬閣演變而來的。那麼,這些從抬閣演變而成的陣頭裡面,包不包括宋江陣呢?

　　說實在話,目前並沒有明確的證據可以為這個問題解答,但至少可以為宋江陣和宋江戲之間建構另一種想像——假設角色扮演的抬閣在融入武打之後,一部分轉型為宋江陣的前身,一部分走上了舞台、走向了戲劇,甚至還有其他部分發展了不同的表現模式……

　　如果這個假設成立,那麼宋江陣和宋江戲可就不是一脈相承,而是系出同源了。

　　有關宋江陣的源流,至今都僅止於民間傳言,即便學界的研究成果,也多半是透過田野調查所做出的推測,所以宋江陣目前仍是個「妾身不明」的文化產物。不過當它在十七世紀跟隨華南先民的腳步移植到台灣以後,這種組織就有了比較清晰的發展軌跡。

彰化縣

路上厝玄封宮
陣頭名稱：鐵武團
腳巾：紅

台南市

大庄天月宮
陣頭名稱：宋江陣
腳巾：黃

盬水

後壁

長短樹永安堂
陣頭名稱：宋江陣
腳巾：黃

藥店口鎮安堂
陣頭名稱：宋江陣
腳巾：黃

下營

紅毛厝清水祖師壇
陣頭名稱：宋江陣
腳巾：黃

頂山仔腳朝天宮
陣頭名稱：宋江陣
腳巾：黃

西勢仔黃府王爺壇
陣頭名稱：宋江陣
腳巾：黃

新化

關廟

歸仁

八甲代天府
陣頭名稱：宋江陣
腳巾：水藍

五甲馬使壇
陣頭名稱：宋江陣
腳巾：黃

保東埤子頭關帝廟
陣頭名稱：宋江陣
腳巾：黃

崁子頭清水宮
陣頭名稱：宋江陣
腳巾：水藍

下山仔腳關帝廟
陣頭名稱：宋江陣
腳巾：黃

高雄市

內埔
陣頭名稱：宋江陣
腳巾：黃

中埔頭紫雲宮
陣頭名稱：宋江獅陣
腳巾：黃

內門

屏東縣

香社福德宮
陣頭名稱：宋江陣
腳巾：無

萬丹

東港

下頭角
陣頭名稱：宋江陣 (2 陣)
腳巾：無

宋江系統武陣在台灣

28

有人認為宋江陣的陣式取自戚繼光的鴛鴦陣

鄭氏王朝：文化的萌芽

　　明清之際，東亞海上匪盜猖獗，活躍於中國、朝鮮半島等沿岸地帶，當時人們習慣用「倭寇」來稱呼他們。戚繼光就是明朝時代的抗倭名將，他把自己打海盜的水戰經驗寫成了兵書《紀效新書》，據說被同樣是海盜出身、後來成了反清復明大英雄的鄭成功奉為抵禦清廷的經典。鄭氏率領舊部及大批移民趕走荷蘭人，東渡台澎，與清帝國隔海對峙，是當時最主要的反清勢力。

　　地方文史工作者試圖串連起《紀效新書》、反清復明、水滸英雄替天行道的忠義精神及目前宋江系統武陣活動之間的相關性，來說明宋江系統武陣成形於中國、發展於台灣的歷程。戚氏兵書中所記載的「鴛鴦陣」，因為和宋江系統武陣兩兩成對的陣式形似，所以被學界認為是探討宋江陣源流的重要線索，甚至有人直言「戚氏之鴛鴦陣法易名為宋江陣」，這種說法頗具創意。

　　延平郡王在台灣的政策與建設，大多聽取了諮議參軍陳永華的建議，「神道設教」、「寓兵於農」等措施是比較為人知曉的。如果說十七世紀中葉鄭氏王朝的歷史，和台灣宋江系統武陣後來的發展有關的話，那麼另外一種可能性或許更值得一提，就是「寓兵於農」的營鎮屯墾政策對於宋江系統武陣在台灣傳播與延續的影響：

今臺灣乃開創之地，雖僻處海濱，安敢忘戰？暫爾散兵，非為安逸，初創之地，留勇衛、侍衛二旅，以守安平鎮、承天二處。其餘諸鎮，按鎮分地、接地開墾，日以什一者瞭望，相連接應，輪流迭更。是無閒丁，亦無逸民。插竹為社，斬茅為屋。圍生牛教之以犁，使野無曠土，而軍有餘糧……農隙，則訓以武事；有警，則荷戈以戰；無警，則負耒以耕。寓兵於農之意如此。[13]

　　鄭成功驅逐荷蘭人之後，帶到台灣的軍民除了少數留守中央之外，其他都被分撥到各地去，一方面進行土地墾殖，解決大批移民的糧食需求；二來依照營鎮佈防，利用農閒之餘整軍經武，保持戰備狀態。屯墾的地方後來漸成聚落，就以當初的營、鎮、協等舊番號為地名，若干地名甚至沿用至今。巧得很，現存的鄭軍屯墾庄頭當中，有不少是擁有宋江系統武陣的。

　　台南、高雄兩地是鄭氏設鎮屯墾最集中的區域，也是目前台灣宋江系統武陣分布最稠密、保存最多量的地方。這些陣頭當然不至於都是從鄭氏時期就已經存在，但是跟隨鄭氏來台的軍士們在屯墾措施下，和百姓共同開荒闢土；王朝被滅之後，部分人解甲歸田，繼續留在聚落裡落地生根，他們一身的戰技、武藝傳授給村民、傳承到後世，足以讓清領之後各庄頭自保武力的興起和台灣傳統武術的發展奠下深厚根基了。

| 13 | 江日昇，《臺灣外記》，卷五

許多鄭氏王朝屯墾的庄頭至今保存了宋江系統武陣

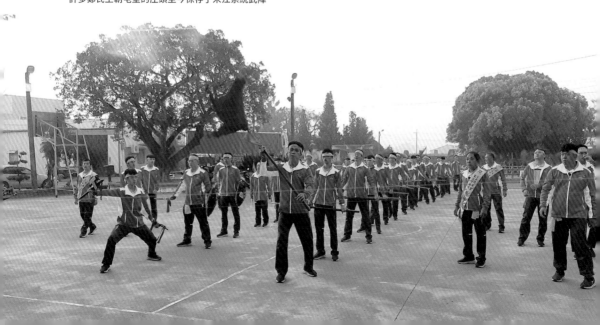

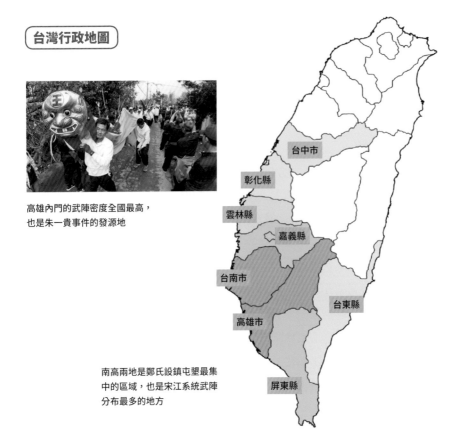

台灣行政地圖

高雄內門的武陣密度全國最高，
也是朱一貴事件的發源地

台中市

彰化縣

雲林縣

嘉義縣

台南市

台東縣

高雄市

屏東縣

南高兩地是鄭氏設鎮屯墾最集
中的區域，也是宋江系統武陣
分布最多的地方

清領時期：地方的自衛武力

　　1683 年，清帝康熙「以子之矛，試子之盾」，利用南明叛將施琅訓練水師，
並率軍攻打台澎，原本就岌岌可危的鄭氏王朝自然很快地舉白旗投降了。隔年，康
熙帝雖然聽取施琅等人的主張，將台灣這片「化外之地」納入版圖，但是目的僅在
於防止「前朝餘孽」春風吹又生，其實並沒有想要好好經營它。「天高皇帝遠」的
台灣因為朝廷的消極態度，成了閩粵「羅漢跤仔」偷渡移民的天堂。

　　吏治腐敗加上不同族群之間的文化矛盾和利益爭奪，致使大大小小的衝突不斷
發生，台灣進入治安最黑暗的時期。有不滿政府措施、揭竿而起的民變，有「反清
復明」舊勢力所策畫的武裝行動，也有族群間因為墾地、水源、地盤之爭所爆發的
械鬥糾紛。據非正式的統計，清廷治理台灣兩百多年之間，曾經發生過的大小分類
械鬥、民變事件，至少有一百四十起以上。

各地為加強保甲之防衛力，與保甲相輔而行。即以保甲為基礎，各戶派團勇，施以軍事訓練，一面防守鄉土，他面補兵防之不周……台灣過去，頻起盜賊、民變及分類械鬥，地方常在不安動盪……自道光以後，政治力低落，官兵怯弱；外國勢力頻加，台灣沿岸吃緊，致政府非利用民兵不可。亦須連莊且師軍事訓練，始能保衛鄉土。[14]

當政府的公權力不彰，甚至成為民生凋蔽、社會失序的亂源，面對弱肉強食的生活環境，老百姓們就只好自力救濟了，各聚落紛紛以血緣、地緣、信仰等因素形成兄弟庄、交陪境、聯境等「生命共同體」，或者小村庄依附在大聚落羽翼之下尋求偏安。也因為如此，聯庄、團練等制度雖然屬於清廷對華南地區的官方政策，但在台灣，相信有更多是民間自發性的動員。

為了能夠確保自己的田產家業，在地既有的武師紛紛開館授徒，號召壯丁勤練武技，有的村落甚至會禮聘外來的「唐山師傅」駐庄傳教，來自中國的各門傳統拳派，逐漸在台灣南北各地開枝散葉；而或許受到鄭氏王朝時期設鎮屯墾大多分布在南部的關係，雲嘉以南的聚落不但流行練武，同時還先後組織壯丁訓以戰技，強調武術、陣法等內涵的宋江系統武陣也因此如雨後春筍般在台灣南部萌芽，遍地開花。

從各地口耳相傳的開發歷史與傳聞中，我們不難發現傳統武術與地方團練在清領時期的台灣基層社會，確實發揮了不少守護聚落、宗族的力量；但是若以相對的角度思考，武術與武陣的蓬勃發展助長了逞勇鬥狠、桀傲不屈的民風，似乎也為當時社會慣以武力爭權奪勢提供了催化作用，甚至對於日治前期台灣人不斷以武裝衝突來抗拒日本的統治，多少也產生了一些影響。

台灣南部聚落武陣組織相當密集

| 14 | 戴炎輝，《清代台灣之鄉治》，頁 243-245

日治時期：武陣與武館的轉型

十九世紀中葉以後，明治天皇的維新運動使飽遭西方列強欺凌的日本改頭換面，國力從谷底翻升，也孳長了東亞軍事霸權的企圖。同一時期逐漸勢微的大清帝國雖然也數度力求振作，但人謀不臧總使得改革徒勞無功，也就成了野心勃勃的日本軍國眼中肥滋滋的獵物。1894 年，兩國因朝鮮半島的主權問題爆發海戰，日本的聯合艦隊一舉殲滅當時號稱實力東亞首屆的清國北洋水師，迫使清國在 1895 年屈服議和，雙方代表在下關（古稱「馬關」）簽訂條約，日本得到了垂涎已久的台灣、澎湖等地。

當北白川宮能久親王奉命率領近衛師團自澳底登陸的同時，把「願人人戰死而失臺，決不願拱手而讓臺」[15] 喊得震天價響的「台灣民主國」卻如散沙一盤，未戰先潰，倒是民間各地的仕紳、頭人先後號召群眾從北到南串起頑抗武力，佔著地利優勢以游擊方式阻擾了日軍進犯，逼得日方又派伏見宮貞愛親王和乃木希典各領精銳分別從嘉義布袋嘴、屏東枋寮入台支援。

歷時五個多月，「竹篙湊菜刀」的義軍終究難敵日本新式槍炮的殺傷力，三路部隊掃平層層阻遏，在台南府城會師，也才總算完成接收台灣的工作。據非正式統計，這段期間日軍與各地義軍爆發的大小戰事多達七十餘起，史稱「乙未戰役」。

「抗日義勇軍」的成員，主要是各庄頭的宋江陣隊員，他們由四面八方往鐵線橋庄集結，將其團團圍住，又搬出三門舊式大砲架設在鐵線橋庄南面的中庄以為主力，所有義軍藏匿附近茂密的甘蔗園裡，伺機對日軍展開攻勢。[16]

參與本事件的義軍成員大都以麻豆宋江陣武生為主，「埠頭」為首要發起地。埠頭相傳為明鄭部從王世興所拓墾，此人因有軍功而被賜跑馬一日為墾地；清代以降，習武蔚為風尚，據說此地武館林立，文武秀才輩出，有諸多宋江陣頭。日軍佔領鐵線橋庄後，有志之士，以國家興亡匹夫有責之愛國意識，紛紛組織抗日義勇軍，具有武功底子的麻豆地區宋江陣頭，當然就不能免俗囉！[17]

| 15 | 見載於清國末代台灣巡撫唐景崧在 1895 年所發布的〈台民布告〉及〈台灣民主國獨立宣言〉

| 16 | 涂順從，《南瀛抗日誌》，頁 63

| 17 | 同上，頁 65

對於台灣人來說，改朝換代所面臨的永遠是禍福難辨的未來，起而抗拒是在所難免的，所以武館、團練延續了清領時代守護鄉土的角色，無論乙未戰事或者往後二十年的武裝抗日，總在每次行動中扮演著舉足輕重的要角，這讓台灣總督府對於民間的習武風氣和團練組織有所忌憚，以致日後強加壓抑。而且「保甲連坐」與「警察政治」等制度的實施使得治安轉好，宋江系統武陣也因此失去了它原始的社會功能。

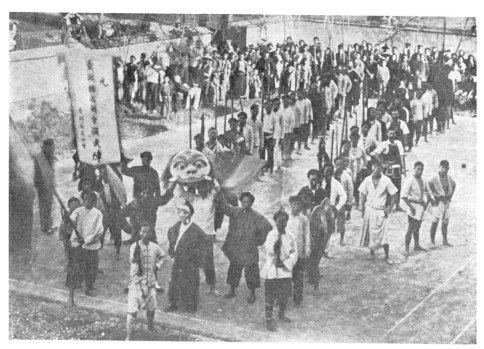

日治時期的武陣。引自《臺灣慣習記事第二卷第二號》/ 國立台灣圖書館藏

不過，在「皇民化運動」以前，總督府對於台灣民間的舊慣習俗是採取開放、承認的態度，這無疑又提供了宋江系統武陣另一條出路：

在台灣總督府首任總督樺山資紀所發表的「治台宣言」中，強調對於一般順從的台民，皆採綏撫政策；在宗教舊慣信仰方面也是採此態度，表示尊重台灣人的固有寺廟，並認同宗教信仰為秩序之本源，不容許軍隊繼續破壞寺廟，但當時局勢未定，無從顧及台人宗教，只好任其自然發展，任由軍隊破壞。直到全島政治較上軌道，總督府提出只要不致危害公序

良俗，對於宗教設施均予公認，僅偶有警務上的取締及財產法上的變動而已。[18]

於是，武館在日治時期逐漸「地下化」，用比較不公開的「暗館」模式繼續傳承著各門派的武術，並以陣頭做為「光館」。而武陣則走入了廟會，從當初保護人、保護家園的團練，轉型為保護神明的駕前組織，這也是目前的運作形態。

戰後迄今：台灣的國寶文化

1966 年，被共產黨獨攬政權的中國發生政治內鬥，在毛澤東默許下的紅衛兵頂著「破四舊」的大旗恣意清算、批鬥、毀滅，導致中國無數的古蹟文物和傳承了幾千年的倫理人文在短短十年間耗損欲絕，原本盛行於閩粵地區的民團組織也因此一蹶不振。

而日治末期的「皇民化運動」及戰後以來國民政府的蔑視與打壓，台灣在地的風土文明同樣深受傷害近百年。不過台灣人是充滿韌性、彈性與包容性的，所以儘管歷經多次改朝換代的衝擊，各族群先民所傳承的文化，總算在這片土地上保存了下來，只不過在諸多逆境和變遷裡不斷自我調整，可能已經和原始風貌相差太多，卻成為道地的本土文化，這包括宋江系統武陣在內。

台灣原本就是個農、漁產業為主的社會，人們的生活單純，住在同一個地方的居民由於起居作息多半相同，所以聚落、宮廟的陣頭都是由在地村民利用農閒工餘自組而成，大

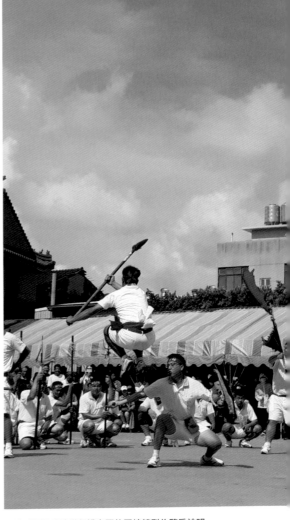

日治時期的武陣從保護家園的團練轉型為隨扈神明的駕前組織

| 18 | 陳秀蓉，〈日據時期台灣民間信仰的發展〉，載於《歷史教育》第 3 期，頁 146

夥兒有許多共同的時間可以集合訓練，這樣的環境讓宋江系統武陣曾經在台灣發展得非常蓬勃，相較於中國地方團練的消跡，儼然已成為台灣的國寶陣頭。

然而，當這個世界進入百工百業、功利掛帥的時代，人們因為忙碌多元的生活步調而轉換了信仰心態，連信仰方式也跟著改變了，「顧佛祖」之前得先「顧腹肚」，所以不再有多餘的時間、多餘的心力來參與訓練，即便傳統宋江系統武陣賴以保存的南部鄉間舊聚落裡，雖然多數仍持續運作，但其實也已逐漸質變或流失當中，岌岌可危了。

長期關注傳統陣頭發展的人大概不難察覺，自從台灣政治落實民主化之後，本土意識逐漸成為社會上的普世價值。按理來說，在如此有利的環境條件之下，起源自人們的生活、也一直與人們世世代代長相左右的民間習俗信仰和

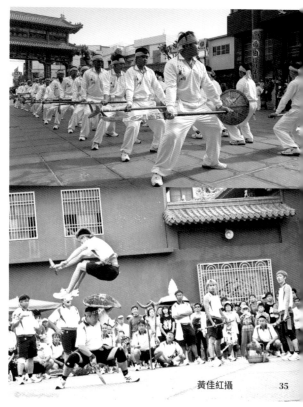

黃佳紅攝 35

宋江系統武陣是台灣的國寶陣頭

傳統陣頭，應該有更寬廣的發展空間才是。事實上有愈來愈多學者專家投入研究報導，加上公部門的積極推動（甚至介入）與傳播媒體的強力放送，若干地方的陣頭活動也因此得到了某種程度的「宣揚」。

但是在社會各界傾注大量人力、時間和物資之後，傳統陣頭「瀕臨絕種」的不堪處境似乎看不到該有的改善，反而有愈演愈烈、愈來愈擴散的趨勢。一般的認知，大多會將這樣的現象歸咎於鄉村人口大量外流或者社會少子化等影響，但追根究底，或許人為的錯誤解讀（不管是刻意的還是無心的）扭曲了傳統陣頭的存在價值，導致年輕一輩缺乏認同而無心參與，甚至導致師徒傳承只重硬體技藝的求新求變，而不論軟體素養的深耕培植等，恐怕才是迫使傳統陣頭走入絕境的主要原因吧！

藝閣。

36

除了陣頭，藝閣是民間信仰活動中另一種很容易讓人們的目光聚焦的遶境組織。古時候，藝閣曾經被稱作「肘哥」、「抬閣」、「台閣」、「抬擱」等，名稱很多樣。它是一種裝臺載人化妝遊行的隊伍，外型接近西方世界節慶裡的遊行花車，「花車」也成為今日藝閣在台灣比較通俗的別稱。

藝閣發展的歷史相當久遠，多數研究者根據「佛教初來，與道士角試，燒經像無損而發光。又西域十二月三十日，是此方正

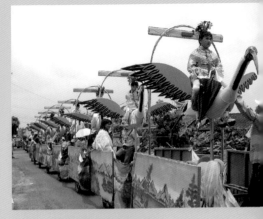

藝閣是一種裝台載人化妝遊行的隊伍

月十五日，謂之大神變月，漢明勅令燒燈，表佛法大明也。」[19] 的典籍記述，將藝閣的源流前溯到佛教的上元點燈，這樣的儀式活動最晚在漢朝時期就已經從西域傳入中土，到了唐、宋時期被朝野廣泛傚尤，成為後來元宵花燈的由來。古籍《雍洛靈異小錄》就載述了武則天時代長安城元宵燈節的盛況：

正月十五，許三夜夜行，其寺觀街巷，燈明若晝，山棚高百餘尺，神龍以後更加嚴飾，仕女無不夜遊，車馬塞路，有足不躡地，浮行數十步者。[20]

架高百尺的「山棚」燈樓，疑為今日藝閣的濫觴。花燈後來被應用到佛道醮典的壇城、牌樓，並且引進電動、霓虹、雷射等技術，而這些現代化的聲光科技又被普遍運用到藝閣上面，三者頗具異曲同工的效果。除此之外，唐代還有極其奢華的「山車陸船」供宮廷貴族觀賞：

藝閣源流可前溯到佛教的上元點燈

初，上皇每酺宴，先設太常雅樂坐部、立部，繼以鼓吹、胡樂、教坊、府縣散樂、雜戲；又以山車、陸船載樂往來……[21]

古代的山棚燈樓，今日的是醮典壇城

「山車」是搭造在車台上的山林棚閣，飾以彩繪佈景，到今天仍是日本各地的神祭活動不可或缺的要素；「陸船」是用竹木縛綁出船隻骨架，彩裝成樓船畫舫。利用「山車陸船」乘載著巧扮成各類神仙故事或奏樂歌舞的演員，再由人力肩扛參與遊街，相較於「點燈放夜」的靜態展示，已經多了一點動態的形式，和近代的藝閣其實已相去不遠。

近代廟會仍看得見古時山車陸船的影跡

南宋時，有一種傀儡戲是由大人以膀臂托舉幼童進行真人技藝或戲劇的演出，叫做「肉傀儡」。這和後來由小孩扮成故事角色，在木臺上或坐或立，由人肩扛遊行的「抬閣」類似，而當時的抬閣其實也初具雛形，並且已經走進地方節慶或習俗信仰祭祀活動中：

此日正遇北極佑聖真君聖誕之日，佑聖觀侍奉香火……諸軍寨及殿司衙奉侍香火者，皆安排社會，結縛台閣，迎列於道，觀睹者紛紛。[22]

而從明代的「迎台閣」甚至可以發現，藝閣的組裝被視為相當隆重的盛事，人們審

37

| 19 | 贊寧，《大宋僧史略》，卷下，大正新修大藏經 54 冊
| 20 | 引自陳正之，《樂韻泥香》，1994，頁 194
| 21 | 司馬光，《資治通鑑》，卷 218
| 22 | 吳自牧，《夢粱錄》，卷 2

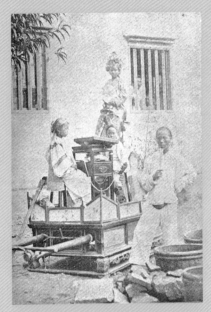

日治時期慣習調查閣棚的紀錄。引自《臺灣慣習記事第五卷第十號》/ 國立台灣圖書館藏

慎的參與其中,一絲不苟,儼然成為當時迎神祭典的要角:

> 楓橋楊神廟,九月迎台閣。十年前迎台閣,台閣而已;自駱氏兄弟主之,一以思致文理為之。扮馬上故事二三十騎,扮傳奇一本,年年換,三日亦三換之。其人與傳奇中人必酷肖方用,全在未扮時一指點為某似某,非人人絕倒者不之用。迎後,如扮胡椎者,直呼為胡椎,遂無不胡椎之,而此人反失其姓。人定,然後議扮法。必裂繒為之。果其人其袍鎧須某色、某緞、某花樣,雖匹錦數十金不惜也。一冠一履,主人全副精神在焉。諸友中有能生造刻畫者,一月前禮聘至,匠意為之,唯其使。裝束備,先期扮演,非百口叫絕又不用。故一人一騎,其中思致文理,如玩古董名畫,勾一勒不得放過焉。[23]

　　台灣的藝閣文化,可能早在明清兩代跟隨移民傳入,繼續活躍在廟會場合裡。清代方志裡就有相關的文字記錄:

> 俗喜迎神賽會,如天后誕辰、中元普度,輒釀金境內,備極鋪排,導從列仗,華侈異常。又出金備人家垂髫女子,妝扮故事,异遊於市,謂之『抬閣』,靡靡甚矣。[24]

> 又有擇童男女之美秀者,飾為故事,名曰臺擱;數架、十餘架無定,每架四人昇之,先以鼓吹,徧歷街市,及署而止,官乃賚以銀牌。[25]

　　在祭典中參與藝閣遊行,後來逐漸演變成一種祈福還願的行為。一般俗信,兒童扮演戲中的人物就能得到神明的庇祐,帶來平安與成長,尤其對於健康狀況不佳的小孩更具「療效」;而妓女自認命薄,往往容易將受創的心靈寄託於宗教信仰,演出藝閣是對神佛虔誠奉獻的具體表現,藉以洗清心裡的罪惡感,當然也可能趁機

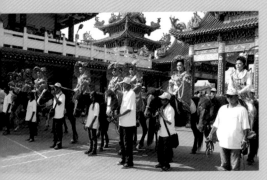

八美圖屬於「扮馬上故事」的台閣

「拋頭露面」，大收商業宣傳效益。日人鈴木清一郎在調查研究中就曾經提到：

　　至於藝閣，是在一架裝飾華麗的車子上，由良家婦女或妓女，扮演中國民間故事，例如『天女散花』、『三娘教子』等等，不論在化裝或扮相上都互相競爭……[26]

　　而從《雅堂文集》中的記載，可知當時連氏對於抬閣的改良頗為熱衷，主張裝閣要講究如夢似幻，詩畫一般，創造出了「詩意」一詞[27]。據此推測，「藝閣」這個名稱可能始於日治初期，影響至今，傳統藝閣必定搭設山水、樓台、花草、雲霞等華麗佈景，人物都是由天真無邪的稚齡幼童或婀娜多姿的美貌少女來巧扮，沿途並有樂師彈奏仙樂以收賞心悅目之功，宛如專供神佛欣賞的美麗圖畫。

　　藝閣和陣頭都是屬於香陣的一部分，也通常都被安排在香陣前面的位置，若干陣頭的發展甚至與藝閣有著密切的相關，不明就裡的人若非詳察，其實是很容易混淆不清的。有愈來愈多的人會將此二者並稱為「藝陣」，不過無論從歷史源流、發展過程、組織形態、角色功能等面向去檢視，藝閣和陣頭其實是兩種全然不同的組織。那麼，是否有必要用一個新創的名詞來概括而論？「藝陣」的合理性又在哪裡？這些問題也許值得我們好好想一想。

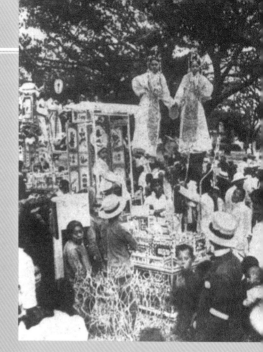

日治時期的詩意閣。引自《臺灣大觀》/國立台灣圖書館藏

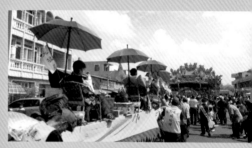

俗信兒童扮演藝閣能得到神明庇祐

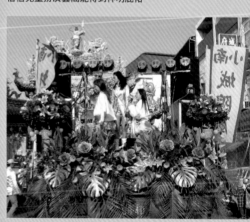

電音鋼管算不算另類的藝閣？

| 23 | 張岱，《陶庵夢憶》，卷4
| 24 | 朱景英，《海東扎記》，卷3
| 25 | 丁紹儀，《東瀛識略》，卷3
| 26 | 鈴木清一郎，《臺灣舊慣習俗信仰》，頁558
| 27 | 連橫，《雅堂文集》，卷2

開枝・散葉

。誰會參加宋江系統武陣

。獅．金獅．宋江獅［紅面獅祖。］

。此鶴非彼鶴：特有種陣頭［白鶴陣］

。兩隻老虎和五隻老虎：以［虎］為名的武陣［黃郭相剋十三冬。］

。四遊記

誰會參加
宋江系統武陣？

　　傳統陣頭依照類型、演出內容及功能，在人選上會有不同的考量。大致來說，文陣的參與者對樂器、樂譜、曲調最好要有一定程度的資質，武陣人員則往往需要強健的體魄和靈敏的身手。若干陣頭甚至因為宗教質性、傳統慣例或神明的指示，對於成員會有一些資格上的特殊限制：有的用男不用女，有的用女不用男，有的侷限體型較小的幼童，有的只准同姓族人參與。

　　那麼，什麼人可以參與宋江系統武陣呢？

　　武術和陣法是宋江系統武陣的兩個主要演練內涵，陣員必須操持各種沉重又具危險性的兵器，排演行陣、團練、單套（個人兵器）、空拳（個人拳法）、對練（兵器對打或空拳對打）等耗費體力的動作，有時在祭典當中還必須肩負具有宗教意義的任務，因此，早期的宋江系統武陣絕大多數以男性為主，即便陣中的女性角色（如拍面宋江裡的顧大嫂、孫二娘、扈三娘）也多由男性反串，女性能夠參與的機會相對的少。

　　不過，女性並非完全被宋江陣隔絕於外的，早在六〇年代的屏東東港地區，就已經出現全台首支的大潭女子宋江陣。對於陣頭禁忌規範一向講究的台南古台江地區，也在七〇年代出現了一位堪與「北港六尺四」[01] 媲美的「女神龍」謝金菊，其後當地有愈來愈多的武陣讓女性加入支援行政、管理、鑼鈸或武術表演等職務，甚至在神明的允許下，開始採用女性成員擔任「三十六將」行列 [02]。這種情形除了說明現代社會對於兩性觀點的改變外，受到少子化的影響致使人丁短缺，傳統文化也不得

| 01 |「北港六尺四」是 70 年代台灣知名的武術家及特技表演藝人陳政行的外號。

| 02 | 2018 年西港仔「戊戌香科」時，大寮龍安宮宋江陣因男性陣員招募不足，在徵得主神廣澤尊王允許之後，納入 3 名女性陣員成為「三十六將」，其中 2 名負責齊眉棍，1 名負責雙刀。由女性陣員負責宋江系統武陣中兵器角色的情形，在其他地方也許司空見慣，在西港仔香境武陣卻是首例。

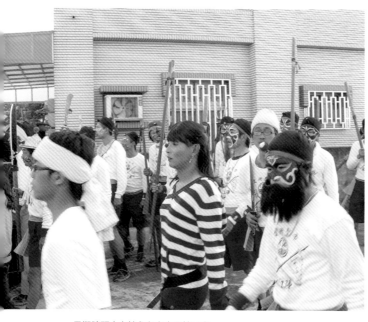

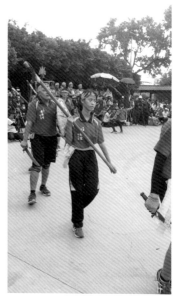

早期陣頭中女性角色多由男性反串

受到現代化與少子化影響，傳統也不得不做適度調整

不進行自我調適，給女性更多「不讓鬚眉」的發揮空間了。

　　一般人認為宋江系統武陣是傳統閩南拳派的衍生，台灣的宋江系統武陣大多數流傳在所謂的「福佬」聚落也是事實，但是擁有宋江系統武陣組織的其他族群，似乎也不曾少見。例如：台南六甲地區的二甲、五甲聚落各擁有一陣獨特的「宋江鹿陣」，據說與早期聘請平埔族長傳授陣法和武術有關；高雄內門地區世居於此的平埔聚落也傳承了橫山、茅埔、石坑等數陣「平埔宋江」，陣中仍保存著一些形似原住民早期狩獵、出草的陣式；而雲林西螺「七欠」聚落張廖氏族、台南楠西知名的鹿陶洋江姓家族，雖然原鄉祖籍都來自福建，卻屬於漳州詔安的客家族群，他們所傳承的武陣又比「平埔宋江」更多了。

　　近二、三十年，台灣本土意識逐漸抬頭，傳統陣頭也逐漸被賦予了文化、藝術、民俗、體育、傳藝等不同的意義與價值，能夠觸及的社會層面也就更加的廣泛，不再是特定社群的活動了。諸如媽媽教室、長壽會、社區發展協會等團體將陣頭納入活動項目，這在許多地方都不稀奇，由公家機關來主導陣頭相關的賽事或展演其實也經常可見。

　　例如台東的卑南地區，曾經有警察局組成宋江陣參加一年一度的「炸寒單」活

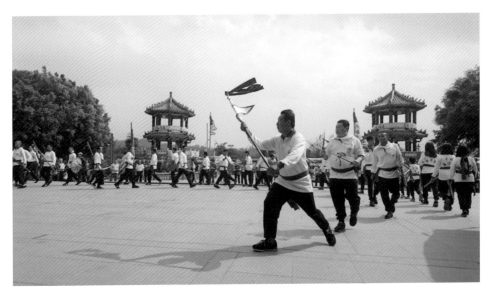

茅埔宋江陣是內門少數平埔宋江之一

動；二層行溪下游聚落經常可見機關學校組成各種陣頭參與當地不定期的醮祭；在台南七股的樹林里，白鶴陣成了村庄的入口意象和社區長照的課程；高雄內門的「創意宋江陣比賽」更是由地方政府主辦的年度盛事。最顯著的例子，莫過於各級學校紛紛在校園裡成立了陣頭社團，不管其目的是什麼？成效為何？至少可以讓學子對於陣頭不再完全陌生。

1976 年，素有「拳頭藪」之稱的台南佳里番子寮庄居民有感於武陣文化向下紮根的重要性，所以鼓勵當地的延平國小組織了宋江陣社團，也催生了台灣第一支學童宋江陣。兩年後，延平國小宋江陣第一代隊員畢業，升上佳里國中，於是，首支中學宋江陣也應運而生。當時的校園武陣非常罕見，因此名噪遠近，還應邀為當時的省教育廳拍攝了教學影帶。

幾十年來，台灣各縣市曾經組立宋江系統武陣社團的校園很多，從小學到大學都有，但是大多數歷史都不長，真正做到長期經營的學校寥寥可數，所以「校園武陣」社團發展迄今，總數也不過四十來陣之譜。

樹子腳到處可見白鶴裝置藝術

全國創意宋江陣比賽曾帶動大專院校紛紛成立相關社團

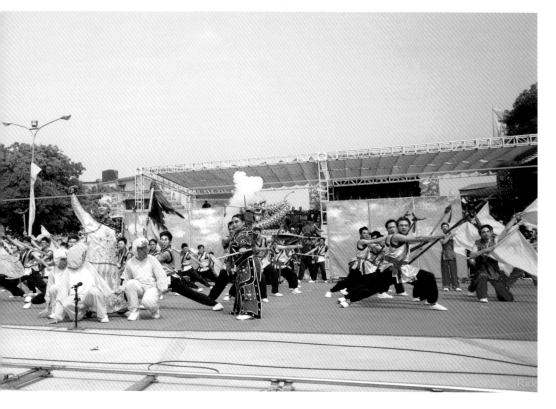

獅
金獅
宋江獅

　　人稱「萬獸之王」的獅子，原本產於非洲和西亞地區，從史冊記錄來推斷，最早應該在西漢末年時，西域諸邦用牠做為交流中原的貢品，「自是之後，明珠、文甲、通犀、翠羽之珍盈於後宮，蒲梢、龍文、魚目、汗血之馬充於黃門，鉅象、師子、猛犬、大雀之群食於外囿。」[03] 這種身形雄偉、聲勢威猛的外來物種很快就成為中國皇室貴族的寵兒。

　　透過佛、道等宗教的傳播，獅子的形象逐漸被賦予趨吉避凶的厭勝功能或者象徵身份地位的尊崇，相關的圖騰、塑像被大量運用在社會各階層的廟堂宅邸、橋樑道路、家飾文具、服裝配件、墓穴陵地，可以說人們的生老病死、喜喪節慶都可見到牠的蹤影。甚至後來演變成具備靈性的祥瑞神獸，供人信仰膜拜，例如：金門的風獅爺、台灣傳統以獅為主體的陣頭團體裡的「獅爺公」、「獅祖」等。

　　從文化遷徙的脈絡觀察，中國閩粵生活習俗從明鄭以來大量傳入台灣，也變成這裡的主要文化，因此，早期台灣的「弄獅」技藝傳自中國閩粵地區應該是無庸置疑的；而清初台灣方志「元旦起至元宵止，好事少年裝束仙鶴、獅馬之類，踵門呼舞，以博賞賚，金鼓喧天；謂之『鬧廳』。」[04] 的記載，更說明台灣弄獅悠久的歷史，早在十七世紀就開始了。

　　現存的台灣閩客獅系當中，客家人所傳承的「客家獅」相當特別，嘴部四四方方猶如盒子一般，所以被稱為「盒子獅」；而閩系獅來到台灣之後，在造型、舞法及演出內涵上逐漸注入在地的元素與詮釋，其實已經變成十足本土的「台灣獅」了。有研究者曾經按照各地獅頭的造形和分布區域，將台灣獅粗分為南部的閉口獅和北部的開口獅。北部獅的頭形較為扁平，上下開闔自如的嘴巴是用「籤

| 03 | 班固，《漢書》，〈西域傳〉，下卷

| 04 | 高拱乾，《臺灣府志》，卷7，〈風土志〉，〈歲時〉

台灣人的信仰觀裡，獅子是具備靈性的祥瑞神獸

客家獅也稱為「盒子獅」

仔」（竹篩的台語）製成，因此又叫「篩仔獅」；南部獅嘴部卻是固定不動的，獅頭輪廓像個雞籠，所以俗稱「雞籠獅」。

　　當然，這不是最完美、最唯一的分類模式，各地其實還有非常多不同的區別方法，例如：按顏色可分青頭獅、紅頭獅、黃頭獅、黑頭獅；按面部的圖騰及宗教功能可分火獅、蓮花獅、先天獅、後天獅等。除了傳統的閩客系弄獅，戰後還有來自中國北方的北京獅，兩廣地區的醒獅也愈來愈盛行。總而言之，台灣的弄獅經過兩、三百年的變革，又由於交通愈來愈便利、文化交流與融和愈來愈頻繁，已經呈現相當混雜的現象，難以單純的分野了。

　　傳統台灣弄獅無論閩系或客系，大致是以武館為根據地，該派門的武術在舊時是維護地方安全的武力；參與祭典時，融入舞獅技藝就成為保衛神明出行的陣頭，慣稱金獅團、獅團或獅陣。目前雙北和基隆地區還保存了不少古老的金獅團，台中以南到嘉義地區也分布了許多傳承百年以上的獅陣，而客家族群的習性較為封閉，所以客家獅至今仍是客家聚落的特色文化，像北部的桃竹苗地區、南部雲嘉地區詔安客的布家拳派和屏東的六堆地區等，都是客家獅文化的重鎮。

兩廣醒獅

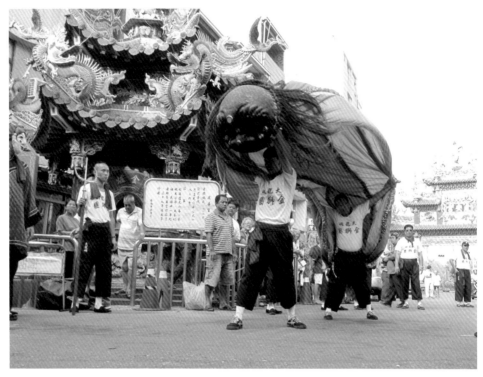

目前雙北和基隆地區還保存了不少古老的金獅團

　　一般獅團、獅陣的表演都是以弄獅為主、武術為輔，即便較晚傳入台灣的北京獅、醒獅也是如此，所以嚴格來說，台灣的弄獅大多數並不算是宋江系統武陣。但是台南、高雄一帶的獅陣卻例外，有許多是以武術和陣法為主要演練內涵，弄獅的部分反而被淡化了。它們都是由二十至五十人不等的隊員手執兵器組合成陣，組織形態和宋江陣非常近似，因此可稱為「宋江系統獅陣」。

　　宋江系統獅陣和一般宋江陣不同的地方，在於宋江陣是以頭旗和雙斧領軍，獅陣則未必。有些仍然由旗斧帶隊、獅子參與其中，例如：台南關廟的獅陣、高雄內門的宋江獅；但有些則是獅頭直接取代了旗斧成為陣中的主導，例如：台南的古台江內海、倒風內海地區和新豐地區的金獅陣、高雄大社地區的宋江獅陣、左楠地區的獅陣等。

　　或許有人心裡會產生另一些問題：同樣都是屬於「宋江系統獅陣」，為何會有獅陣、金獅陣、宋江獅陣等不同的名稱？這些名稱的定義是什麼？有沒有比較明顯易辨的區分基準？什麼樣的陣頭叫做獅陣？什麼樣的陣頭才能夠被稱為宋江獅陣？

要叫做金獅陣又必須具備哪些條件？

　　各地的「宋江系統獅陣」無論在獅頭造型、舞獅技法、組陣結構、陣法變化、武術流派、風格表現、功能訴求等，都存在著或多或少的差異，這主要和地方傳統習慣或師門傳承有較為密切的關係；我們同時也發現，各地對於陣頭名稱的理解並不一致，表現在陣頭上也就產生了不同的做法，而「獅陣」應該是各地比較普遍的「共識」。

　　例如：同樣叫做「宋江獅陣」，高雄內門地區的宋江獅陣中必有宋江頭旗（或頭旗加上雙斧），大社地區的宋江獅陣則由台南古台江地區所傳，因此純粹以獅頭帶陣，但是古台江地區並不叫宋江獅，而是叫金獅陣。台南歸仁地區的獅陣也叫金獅陣，但獅頭造型和舞法卻與古台江地區的金獅陣大異其趣，有點複雜吧？

　　又如：高雄茄定的白砂崙庄同時擁有三種不同名稱的武陣，獅陣是傳自二層行溪流域的黃頭米篩獅，金獅陣是西港烏竹林「紅面獅祖」金獅陣的師傅所指導，兩陣的名稱很顯然是沿用師門的習慣；當地人並認為宋江獅陣應是宋江陣與獅陣的結合，因此陣中同時有宋江陣的頭旗雙斧和獅頭（與獅陣的獅頭雷同），不過這樣的說法也僅止於當地。

　　可見獅陣究竟要叫什麼名稱？組陣的內涵是什麼？地方上自有「各說各話」的文化詮釋和獨樹的文化風格，卻沒有比較全面性的準則。這種看似不可思議的現象，其實在民間習俗信仰裡卻是見怪不怪的。

南高一帶的獅陣組織形態和宋江陣非常近似

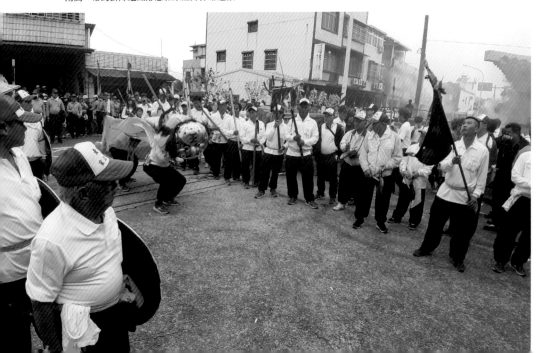

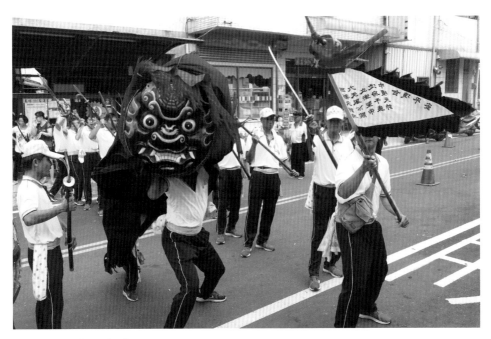

有些宋江獅陣同時有頭旗及獅子

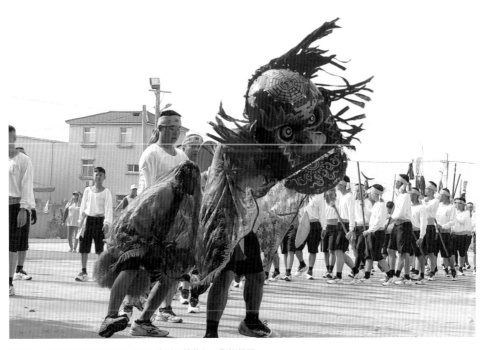

古台江、倒風內海地區的金獅陣是以造型獨特的紅面獅祖領軍

延伸閱讀

紅面獅祖。

在台灣眾多名為「金獅陣」或「獅陣」的宋江系統武陣當中，以曾文溪下游沿岸聚落為主的古台江內海、倒風內海地區的金獅陣算是相當特殊。這一帶的金獅陣都是以畚箕形狀的半橢圓獅頭為首，紅底花面、凸額濃眉、睜目高鼻、闊嘴吐舌等醒目的輪廓，加上剛勁猛烈的舞法，都顯然與其他地方較常見的宋江系統獅陣大異其趣。事實上，此種獅子造形、舞獅技法都獨樹一格的金獅陣，一直是以古台江、倒風地區為基地，除了少數幾陣外傳到南、高一帶，其他地方是完全絕跡的。

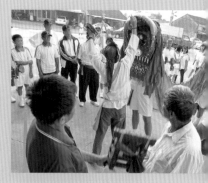

新製獅子開光點眼後，被尊稱為太祖先師或獅祖

這「稀有動物」大部分被稱為「金獅」，但可能由於陣頭形態與宋江陣相似的緣故，所以高雄大社地區謂之「宋江獅」；茄萣的下茄萣庄林姓角頭所傳的一陣，名字更是絕無僅有，叫做「火龍獅」，或許是因為臉部佈滿火燄和狀似龍紋的圖騰吧？不論如何，這類金獅陣必定以紅色獅頭帶陣，信徒及隊員往往將獅頭視為陣頭守護神的象徵，新製的獅子必須透過道派專業人士或神明進行「開光點眼」儀式賦予神格後才可出陣，被尊稱為「太祖先師」或「獅祖」。

古時候除了紅面獅祖之外，聽說也有青頭獅，但故老相傳青頭獅會咬人，因此漸漸的只剩紅獅傳世了。

紅面獅祖雖然均為紅色基底，面部圖騰卻是各陣不同的。以古台江地區為例：西港烏竹林金獅陣、安南溪南寮金獅陣、學甲謝姓獅團、安定金獅陣的獅頭面部有的以花草為主，有的以火燄為題，但都滿佈金箔，讓獅頭看起來更形威猛，據說也有「辟邪」的用意；黃腳巾獅頭的額頭必有八卦圖騰；七股竹仔港獅鼻子彩以青藍兩色為其主要的辨識特徵，滿臉綴上亮片；佳里塭仔內獅的前額以金黃色為底，繪有青色大蝙蝠，舌部則是一朵彩蓮。無論如何，獅頭彩繪不外乎青、黃、白、黑等四色，配上大紅的底色就象徵了五方五行之道，所畫的圖騰也都賦予驅邪制煞或祈福顯威的意義。

依師承派別來區分，紅面獅祖金獅陣有黃、紅、青三種腳巾門派。黃腳巾派除了安定金獅陣、港口金獅陣、麻豆小埤金獅陣外，其他都傳自安定管寮金獅陣，其特色是獅子擺頭移步敏捷迅速，教人目不遐給；紅腳巾派舞獅的動作身法則相當沉穩內斂，但不怒而威，都是由西港烏竹林金獅陣所教。這一陣同時也是目前所知保存最古老的紅面

烏竹林金獅陣有「獅母」之稱

謝姓太祖先師壇
陣頭名稱：謝姓獅團
腳巾：紅
說明：師承竹林

忠寮保興宮
陣頭名稱：宋江獅陣
腳巾：紅
說明：已解組

竹仔港麻豆寮德安宮
陣頭名稱：金獅陣
腳巾：青
說明：師承烏竹林

烏竹林廣慈宮
陣頭名稱：金獅陣
腳巾：紅
說明：獅母

大竹林汾陽殿
陣頭名稱：金獅陣
腳巾：黃
說明：師承管寮

塭仔內蚶寮永昌宮
陣頭名稱：金獅陣
腳巾：青
說明：師承竹子港

下街四安宮
陣頭名稱：金獅陣
腳巾：黃
說明：已解組

謝厝寮紀安宮
陣頭名稱：金獅陣
腳巾：紅
說明：師承烏竹林

小埤普庵寺
陣頭名稱：金獅陣
腳巾：黃

台南市

茄拔天后宮
陣頭名稱：金獅陣
腳巾：黃
說明：師承管寮

管寮聖安宮
陣頭名稱：金獅陣
腳巾：黃
說明：師承鹿草頂潭

安定保安宮
陣頭名稱：金獅陣
腳巾：黃
說明：師承烏竹林

北保仔保生宮
陣頭名稱：金獅陣
腳巾：紅
說明：師承烏竹林

大甲慈濟宮
陣頭名稱：金獅陣
腳巾：黃
說明：師承管寮

港口慈安宮
陣頭名稱：金獅陣
腳巾：黃
說明：2陣

大同里鎮安宮
陣頭名稱：金獅陣
腳巾：黃
說明：師承管寮

土城仔郭吟寮角
陣頭名稱：金獅陣
腳巾：黃
說明：師承管寮

新寮鎮安宮
陣頭名稱：金獅陣
腳巾：黃
說明：師承管寮

本淵寮朝興宮
陣頭名稱：金獅陣
腳巾：黃
說明：師承管寮

溪南寮興安宮
陣頭名稱：金獅陣
腳巾：紅
說明：師承烏竹林

高雄市

白沙崙萬福宮
陣頭名稱：金獅陣
腳巾：紅
說明：師承烏竹林

下茄苳金鑾宮
陣頭名稱：火龍獅陣
腳巾：紅
說明：師承烏竹林

六班長三山宮
陣頭名稱：金獅陣
腳巾：紅
說明：師承烏竹林

大社保元宮
陣頭名稱：宋江獅陣
腳巾：黃
說明：3陣，師承管寮

保舍甲清福寺
陣頭名稱：宋江獅陣
腳巾：黃
說明：師承大社

巫厝三承宮
陣頭名稱：宋江獅陣
腳巾：黃
說明：師承大社

獅祖金獅陣，因此有「獅母」之稱；青腳巾派的元祖是七股竹仔港麻豆寮金獅陣，其前身是麻豆寮宋江陣，所以陣式與當地的宋江陣雷同，而舞獅的技法原為烏竹林名師謝燕所傳，所以和紅腳巾派較形似，但也已經舞出自家的風格了。

此鶴非彼鶴：
特有種陣頭「白鶴陣」

台灣叫做「白鶴」的陣頭並不多，卻分成三種差異顯著的類型。

相傳戰後，有位來自「新港崙仔」的拳師蔡順把白鶴拳傳入了雲林虎尾的五間厝仔，進而組成了白鶴陣。1947 年二二八事件的爆發，曾經讓這個陣頭的傳承出現重大危機，直到 1988 年庄廟鎮興宮辦理「白鶴文化節」，引來眾多媒體的採訪，也引起了官方的關注，瀕臨失傳的白鶴陣得以「鹹魚翻身」。今天，五間厝仔白鶴陣已經是雲林縣重點推銷的特色陣頭了。

五間厝仔白鶴陣出陣時，除了穿插若干兵器拳腳外，表演的主角集中在四隻由

五間厝白鶴陣體形龐大，和宋江系統武陣截然不同

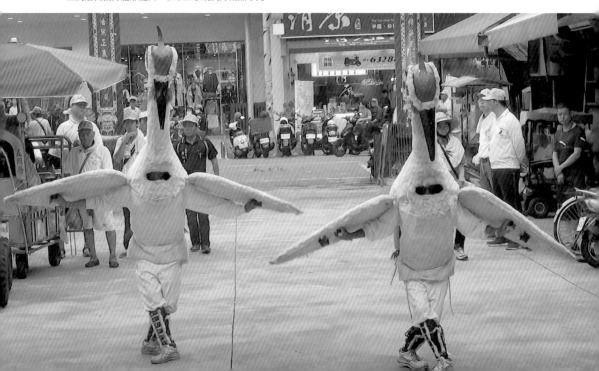

人裝扮的鶴偶上，他們以七星、跳巢、連環等步法進行各種動作及隊形變換，俗稱「搏白鶴」。不過由於鶴偶的體型實在龐大，演練者的動作必須緩慢謹慎，和講究敏捷利落的宋江系統武陣截然不同。

屏東東港汕尾舊嘉蓮宮也有一陣白鶴陣，是東港東隆宮三年一科「迎王平安祭典」的傳統武陣之一。據說，當初陣中有個陣法叫「烏鴉落樑」，因為這個陣法很特別，成為該陣的「亮點」，甚至全陣都穿著黑色傳統服飾來標榜。後來有主事人員認為烏鴉在台灣風俗裡是不吉利的動物，而且陣法擺開其實也像鶴鳥展翅，因此「烏鴉落樑」改名「白鶴展翅」，服色也由黑轉白，這個陣頭因此被稱做「白鶴展翅陣」或「白鶴陣」。

「白鶴展翅」陣法是汕尾白鶴陣的團練隊形之一，陣員也傳習鶴拳，除此之外，該陣再也找不到其他和白鶴有關的元素，陣中仍以頭旗及雙斧為主，領軍的館旗和一對頭旗上面也還繡著「舊嘉蓮宮宋江陣」，可見它其實就是宋江陣。

還有一種白鶴陣，演練形態與宋江陣相同，但陣中的領軍換成了白鶴仙師與白鶴童子，因此是典型的「宋江鶴」陣，目前全世界只有台南市保存了兩陣。成立於 1928 年的七股樹子腳寶安宮白鶴陣是開基元母，也是唯一淺綠（粉青）色腳巾

汕尾宋江陣因特殊陣法而得名

的陣頭。它的組陣背景和聚落的開發史息息相關，時約明末清初，樹子腳、竹橋、七十二份、溪南寮、塭仔內、蚶寮、埔頂等來自福建泉州府同安縣西湖鄉和角美鎮錦宅一帶的黃姓先民，跟隨鄭氏勇衛黃安登陸台灣。起初他們住在府城寧南坊的樣仔林，後來移居洲仔尾，又輾轉到了港墘仔大埔一帶墾殖，並將隨奉而來的眾多守護神築茅共祀。

爾後人丁漸旺，又受到地理變遷影響，族人於是開枝散葉，在十九世紀中旬各自遷移到七股溪、曾文溪兩岸建立庄頭。為了方便祭拜，原本共祀的神明就由各庄卜桮分奉，樹子腳分得康府千歲，竹橋、七十二份分得梁府千歲，塭仔內、蚶寮分得池府千歲，合稱「三王」；溪南寮分得普庵祖師，埔頂分得楊府太師，並稱「二佛」。雖然兄弟分家各自努力，但這幾個庄頭自古同氣連枝，患難與共，除了一齊抵禦外侮，即便參加地方上的祭典也向來彼此奧援，不分你我。

1936年以前，橫跨曾文溪連接台南西港、安定兩地的西港大橋（日治時叫「君代橋」）尚未建造，所以每逢「西港仔香」祭典舉行，遶境的香陣就必須利用竹筏串連而成的便橋來渡溪。1928年戊辰香科時，因為溪水暴漲，發生「反排」（竹筏翻倒）意外，據說正在過橋的蜈蚣陣神童紛紛掉落溪裡，還有宮廟的涼傘在事件中沖失。當時在岸邊等候的樹子腳寶安宮康府千歲的王馬突然急奔回主辦廟慶安宮報訊求援，落水的人馬才得以及時獲救。

這段神蹟讓人們深信康府千歲具有擔任香陣駕前的能力，而樹子腳方面也極力爭取，卻因此激怒了一直擔任駕前的大塭寮、大竹林（合稱「頂下寮」）庄民。在此之前，黃姓「三王二佛」庄頭和郭姓的頂下寮原本就經常為了墾地、水源的問題引起糾紛，甚至發生過嚴重的械鬥衝突，這下子新仇加上舊怨，嫌隙更深了。

爭執的結果，主辦廟方只好改採卜桮（或說抽籤）方式來決定香陣駕前一職，這件事讓樹子腳感覺受到屈辱，因此除了保留原有的北管陣頭外，地方仕紳黃大賓另外號召庄丁組成了武陣，並且原本想以「薛仁貴征東」為名，寓意征服東邊的頂下寮，後來因為「康府千歲上天奏旨，玉帝恩准南極仙翁座下白鶴仙師及白鶴童子降臨領軍」的神話，改稱白鶴陣。

白鶴陣在西港仔香境內一向受到信徒的喜愛，也得到祭典主神「千歲爺」格外的恩寵，除了受邀參與每次香科的煮油及請王儀式，也是少數享有禮炮迎送和直入王府參拜權利的陣頭。1994年甲戌香科起，樹子腳寶安宮主神康府千歲終於榮膺副帥，樹子腳白鶴陣在香科裡的宗教地位是不是也會跟著更上層樓？誰也不知道，

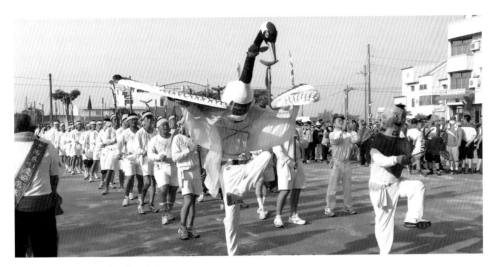

樹子腳白鶴陣是宋江鶴的開基元母陣

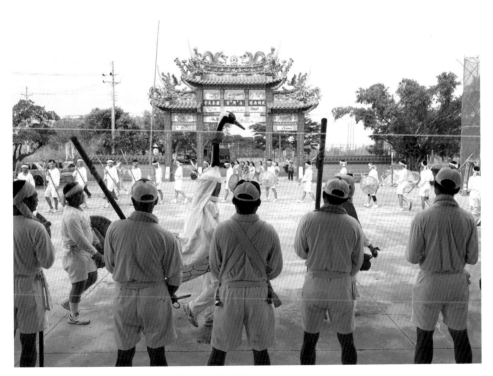

樹子腳白鶴陣於 2007 年獲台南市文化局頒證市定傳統藝術

倒是 2007 年台南市文化局將之列入市定傳統藝術，文化保存價值已經先得到官方的肯定了。

而與樹子腳素來交好的安南土城子蚵寮角，原本庄內就組有宋江陣，是土城子聖母廟的專屬武陣。1961 年時，經由庄內耆老倡議並徵得兩庄神明同意，在傳統陣式不變的前提下改組白鶴陣，其主要任務是參加聖母廟所主辦三年一科的「土城子香」，擔任主帥的駕前神兵。

嚴格來說，五間厝仔白鶴陣和台南地區的白鶴陣，都算是台灣的「特有種」，而且數量相當稀少，彌足珍貴。為了傳承絕無僅有的陣頭文化，兩地的有心人士也

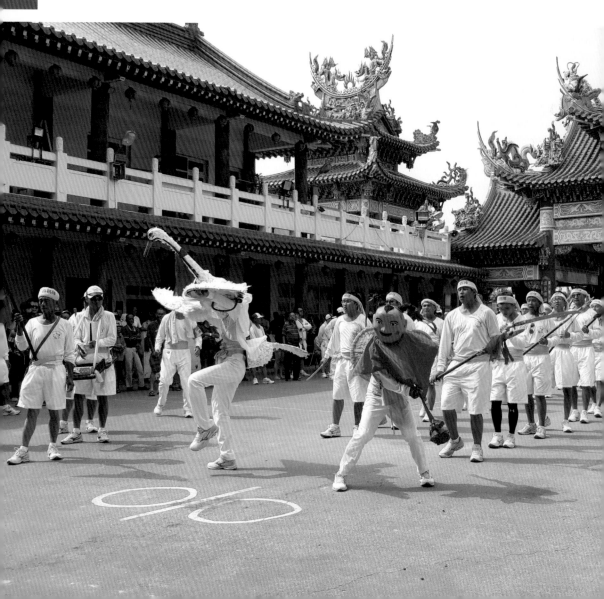

都不遺餘力的奔走推廣。五間厝仔白鶴陣的教練爭取進入當地校園成立社團傳授白鶴拳及白鶴陣式，在各級地方政府支持下，復甦情形頗見成效。而台南七股樹林國小及高雄內門的溝坪國小都曾經先後求得樹子腳寶安宮神明的允許，在校內組訓白鶴陣，也都曾經名噪一時。可惜當極力推動的校長、老師調離，小白鶴也就跟著「夭折」了。

　　同樣是傳統陣頭文化，不同的執政當局或教育工作者，呈現的是兩種極端的價值觀，有人當它瑰寶，也有人當它是──馬桶吧？

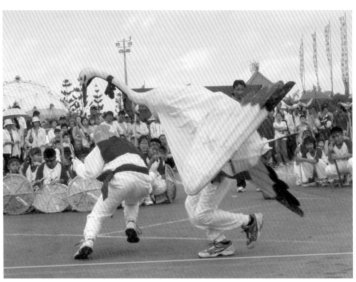

溝坪國小白鶴陣曾經名噪一時

蚵寮仔宋江陣於 1961 年改組白鶴陣

兩隻老虎和五隻老虎：以「虎」為名的武陣

　　台灣迎神祭典的陣頭真是多元，光是和動物相關的陣頭就已經花樣百出：弄龍、弄鳳、弄獅、弄鶴、弄魚、鬥牛、蜈蚣……好像任何動物都可以搬出來「弄」一下。「弄龍」、「舞獅」在台灣並不稀奇，但若說到「弄虎」的陣頭，也許只有台中外埔地區才看得到了。

　　外埔是一個河階地形，大甲溪和大安溪南北包覆，山脈東西橫亙，到這個地方時呈臥虎之勢，當地人認為這是「龍蟠虎踞」的好地理，中心地帶的六份（今永豐里、六分里一帶）恰好位於臥虎的臀部，所以有「虎仔尻川」的俗稱，後來取其諧音改名「虎家庄」（台語）。庄民還真不辜負這個虎虎生風的地名，因為這裡有座廟就叫「義虎堂」，以虎爺將軍為主祀，庄裡並組有「義虎團」，是少數以弄虎為主題的武術陣頭。

　　相傳義虎團是大甲番仔寮（今義和里）的武術名家蔡挫所創，他主要師承自「唐山過台灣」的黃飛虎（一說胡飛虎）。當時的「大甲義虎團」盛極一時，是大甲媽祖出行時重要的駕前陣頭。有一回義虎團出陣演練，讓前來看熱鬧的外埔望族子弟吳藤為之著迷，十三歲的他於是拜進蔡挫門下，並在學成之後將義虎團及陣中的太祖拳、短肢鶴、猴拳等武術傳入外埔，開枝散葉。時過境遷，大甲義虎團已經沒落，外埔義虎團成為碩果僅存的命脈。

　　為了維繫這獨特的地方陣頭文化，2001 年起，外埔國小利用原本既有的宋江陣社團融入弄虎橋段，並從 2004 年起，聘請義虎團的第三代傳人吳光源前來指導舞技和武術，為外埔義虎團培育未來的人才。嚴格說來，義虎團雖然是武術性的陣頭，但是它的演練內容近似台灣獅，和宋江陣的形態差別是很大的。而外埔國小的

義虎堂以虎爺將軍為主祀

學生社團則是結合了宋江陣和弄虎，凡出陣必有兩隻老虎隨行，可算是台灣唯一的
宋江虎陣了。

61

　　台中的外埔國小有兩隻老虎的宋江虎陣，台南西港也有一種以虎為名的武陣組
織，叫做「五虎平西」。

　　狄青是中國宋代的名將，他的傳奇流行於民間話本和地方戲曲，後世李雨堂將

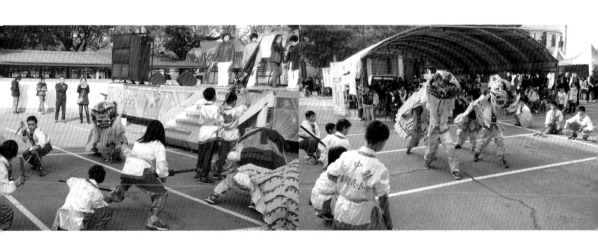

外埔國小義虎團結合宋江陣和弄虎，可算是唯一的宋江虎陣 / 外埔國小提供

它寫成了小說《萬花樓》。「五虎平西」就是取自此書述說狄青掛帥征西遼的故事，經常被廟會場合裡的藝閣拿來做為組閣的題材，不過用這個故事來組陣，就只有西港大埇寮一地了。

全庄以郭姓為主的大埇寮，先民來自同為郭姓的大竹林，所以兩庄血脈相連，並稱「頂下寮」。早期頂下寮的墾地有許多黃姓庄頭環伺四周，兩姓自古就常常因為土地、田水的糾紛而發生衝突，甚至在日治初期還爆發「黃郭相刣十三冬」的械鬥事件。巧的是兩姓庄頭先後加入台南西港慶安宮辦理的「西港仔香」，相互較勁的情緒也延燒到祭典裡。

以「五虎平西」為題材來組陣，只有大埇寮一地

黃姓敵對庄頭之首樹子腳庄擁有白鶴陣，在「輸人毋輸陣」的心理下，大埇寮組了「打獵隊」專屬陣頭（取材於《白兔記》咬臍郎打獵的故事），藉此與樹子腳的白鶴陣相抗衡（意思是把白鶴當成了獵物）。1946年將「打獵隊」改組宋江陣，又因樹子腳位於大埇寮的西邊，所以就將此陣取名「五虎平西」，掃平庄西黃姓聚落的「願景」不言可喻。

七名武將單純化妝騎馬遊行，不做任何表演

62

為了使「五虎平西」名符其實，刈香期間會有七名青少年騎馬裝扮成狄青五虎將、先鋒官焦廷貴和押糧官孟定國等人物押陣領軍，武陣之前有探子、火槍隊引路，之後有炊具和糧草隨行，隊伍頗為龐大。七名武將只是單純的化妝騎馬遊行，並不做任何操演，可歸屬於藝閣組織，因此「五虎平西」可說是藝閣與武陣的綜合體。以功能性來說，騎馬武將雖然是名義上的主角，實際上可有可無，武陣才是整個隊伍的訴求重點。

西港仔香期間，宋江陣一向被嚴格禁止進入代天府。據說這是因為當地的宋江陣陰煞之氣較重，而且陣中多執皮製盾牌，唯恐冒瀆王府聖嚴與千歲爺的好生之德，因此頂多在儀門或衙門參拜。大塭寮五虎平西在形態上雖然與宋江陣相似，但其實無論陣頭的組訓過程、祀神習慣或器具的使用上，都和當地的宋江陣有所不同，所以另當別論。

西港仔香曾經有三十多年的時間，是由大塭寮的主神廣澤尊王來擔任祭典駕前一職，因此，這舉世唯一的大塭寮「五虎平西」，歷來就被允許參加請王、煮油、接受禮炮歡迎和每日晨昏至天爐前（儀門內）參拜千歲爺等儀式。1982年以後，大塭寮的廣澤尊王因故沒有再榮膺駕前，但是「五虎平西」卻從2006年起被允許直入王府覲謁千歲爺，所受到的待遇更勝從前，足見該庄廣澤尊王神格地位依舊崇高，頂下寮的地方實力依舊雄厚。

五虎平西組織龐大，但宋江陣是全陣的主體

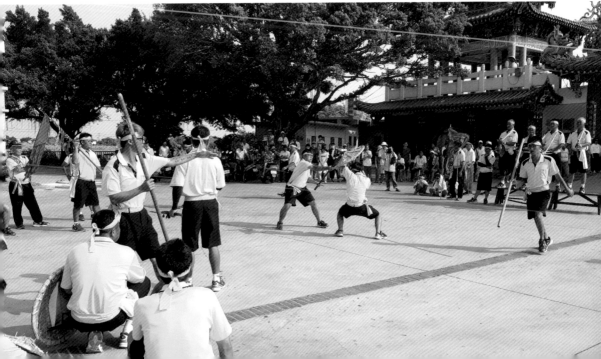

延伸閱讀

黃郭相刣十三冬。

64

漳州郭姓自澎湖岐頭入墾大竹林，陳德業等十二人以道永昌租為公業名墾耕管寮及其西南一帶，泉州黃姓宗族入墾今埔頂、蚶寮一帶的大埔……其後外渡頭附近的瀨東場鹽場嘉慶年間毀於水，部分居民改業耕種，是時大竹林之部分郭姓族人遷居今大塭寮南邊經營魚塭而成大塭寮。[05]

從清領到日治，台灣各地所爆發的分類械鬥多如牛毛，「黃郭相刣十三冬」就是曾經發生在台南古台江內海地區的事件。這是一件關於兩姓宗族之間的長期糾紛，由於牽連到不少聚落，涉及的層面頗為廣泛，甚至影響到後來「西港仔香」祭典制度、政治派系與當地傳統陣頭文化的發展，使得這個事件在台灣史上或許不見經傳，卻算是當地重要的歷史公案，至今雖然已經沒有人可以完整講述出整個來龍去脈，但仍會被民眾片段的口耳相傳著。

時間回溯到 1823 年農曆七月的一場大風雨，曾文溪發生大改道，致使台江內海逐漸陸浮，一大片的新生地引來嘉義、台南、高雄的移民紛紛來到這裡圈地爭墾：

自塭仔內起至公地尾以南舊溪邊（指曾文溪第一次改道之溪邊）止的新浮埔地則由洪理、黃軍等十六股首招佃開墾……而另外學甲溪洲郭�使一即公號為郭義昌的墾戶則招致佃戶個別開墾，不願與洪理、黃軍併墾以致產生糾紛而引發黃、郭械鬥。[06]

移墾之初，以大竹林、大塭寮、郭份寮為主的郭姓庄頭和樹子腳、埔頂、七十二份、蚶寮、溪南寮等黃姓聚落經常為了土地墾殖的緣故產生疥蒂與積怨。大約 1855 年到 1870 年之間[07]（一說是日治初期），樹子腳和大塭寮兩庄庄民又因彼此土地界址認定的差異起了爭執，終於爆發流血衝突，兩姓之間的大小械鬥延續了十三年之久，從庄對庄到姓對姓，從人拼人到神拼神。其後彼此敵對的態勢雖然趨於緩和，但情緒還是延續著。

「黃郭相刣」導致兩姓各自以血緣和信仰關係團結了多個同姓聚落，甚至各自尋求異姓庄頭的結盟，以期械鬥過程裡獲得最後勝利，於是形成「黃派」、「郭派」兩股勢力。這些村落並且陸續參加了「西港仔香」祭典，彼此對立的情緒也延伸到祭典當中，競相角逐更高於對方的管理階層及祭典期間的名銜、權力和宗教地位。

大約從日治時代開始，「西港仔香」祭典的主辦大廟西港慶安宮是由郭派掌權，每逢香科舉行也是由頂下寮的「郭聖王」來擔

| 05 | 方淑美，〈臺南西港仔刈香的空間性〉，1992，P25

| 06 | 同上，P27

| 07 | 這是根據一位曾經長期蹲點研究的學者所記錄，但是詳細的時間點其實已經沒有人說得清楚。詳見 David K.Jordan，丁仁傑譯，《神、鬼、祖先／一個台灣鄉村的民間信仰》，P34。

任「駕前」。日治末期黃派逐漸抬頭，也更有實力爭取「駕前」的位置，為了解決兩派紛爭，曾經有一段不算短的日子裡，有時是採取「卜桮」的方式來決定「駕前」，有時就由頂下寮和樹子腳雙方輪流擔任。1994 年以後，西港仔香的駕前已固定由樹子腳等「三王二佛」來擔任，並且升格為香陣的副帥了。

　　黃郭之爭對當地陣頭最顯著、最深遠的影響，莫過於「腳巾」制度的形成。陣頭綁「腳巾」應該是司空見慣的事情，但對於古台江地區的傳統陣頭（特別是宋江系統武陣）而言，「腳巾」卻有更為深層的意涵，它象徵師承派別，同時也是出陣時用來分辨敵我的憑藉。在「西港仔香」裡，郭派的「黃腳巾」數量最多，謝系的「紅腳巾」其次，而黃姓的「青腳巾」（含青、綠、藍三色）與「紅腳巾」一向較有互動，二者聯合足以和郭派抗衡。

　　長久下來，參加這個祭典的陣頭在「輸人毋輸陣」的使命驅使下，為了各自的水平努力的傳承著，同時也產生了許多有關於「腳巾」的禁忌和應對進退禮數，例如黃、紅腳巾不得「佮陣」演練，也不可「咬陣」，否則會被視為背叛或尋釁，都可能導致相當嚴重的後果。這些禁忌和禮數後來從「西港仔香」再向外擴散，已蔚為古台江地區獨特而受人矚目的陣頭文化。

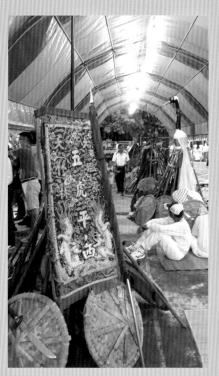

65

「黃郭相剋十三冬」影響了當地的陣頭文化

頂下寮大約從日治時代開始擔任西港香駕前副帥，圖為 1949 年己丑香科的令旨

在比拳頭母的時代，聯名出轎是村庄結盟的形式之一

四遊記

高雄內門是台灣觀音信仰重鎮

　　若說宋江陣的源流與戲劇有所關連，那麼高雄內門柿子園庄的「四遊記」應該是最佳例證。柿子園位於內門區西南部的內東里，居民多黃姓，相傳有先人在清道光年間考取功名，家宅豪華，旗杆高豎，因此當地又有「黃厝」、「旗杆厝」或「旗杆跤」等庄名。柿子園與隔水相望的番子鹽共同擁有庄廟九龍宮，主祀法主公，該廟也是「四遊記」組訓、活動的基地。

　　說到內門，就會想到「高雄內門宋江陣」。這是高雄地區近十幾年來最夯的數個年度盛會之一，被交通部觀光局名列「台灣十二項大型地方節慶」和「台灣觀光旗艦五大活動」，在每年春季舉行，十天左右的系列節目總為內門這個惡地偏鄉帶來數十萬的觀光人潮，當地的觀音佛祖信仰、傳統文武陣頭（特別是宋江系統武陣）、掌庖師、萬年薯、花生糖、火鶴花等，也透過朝野的合作宣傳和媒體的強力行銷，名噪遠近。

　　舊稱「羅漢門」的內門位於二層行溪上游，北邊是阿里山山脈新化丘陵的延伸，南邊有月球表面般的古亭坑層青灰岩地形延伸到此，由於亙古以來的溪河侵蝕，雕琢出重巒疊嶂、千姿百態的奇景，騷人墨客嘆之巧奪天工，咏之煙雨如畫：

誰移古塞落蠻村？煙雨蕭蕭舊壘存。
畫裏江山天潑墨，馬頭雲樹客銷魂。
三峰積靄開仙掌，百尺疏簾捲梵門。
料得詩懷觸撥處，最無聊賴是黃昏。[08]

| 08 | 錢琦，〈雁門煙雨〉，收錄於余文儀，《續修臺灣府志》，卷26

　　在官府眼中，這裡雖然是南來北往的中路要衝，但這個「緣崖路狹不堪旋馬，

內門鴨母寮庄是朱一貴事件的發源地

一失足便蹈不測」[09] 的天關雲塞由於路險難行，卻也同時成為奸宄出沒、鞭長莫及的法外天堂。如歷史上知名的朱一貴事件相傳就是發源於羅漢門，而大盜蔡牽、諸羅張丙也都曾經想要據此作亂。為求自保，這裡的各村落設館習武、組織鄉勇來自衛，為後來的「宋江窟」奠下了根基。

內門宋江陣之所以能夠歷久不衰，最主要的動力來自當地的觀音佛祖信仰。歷來這裡有「弄三冬，歇三冬」的佛祖遶境習俗，一旦辦理，境內各村庄必定自組自練文武陣頭共襄盛舉，若加上各級學校的陣頭社團，總數可達五、六十隊之譜，其中宋江系統武陣就佔了三分之一強，這還不包括學校團隊在內。以一個一萬五千人口的偏鄉而言，宋江系統武陣密度之高，可謂舉目無出其右了，殊屬不易！

地理位置與信仰習俗也造就了內門地區宋江系統武陣的多元性，有保留平埔原住民狩獵色彩的「番仔宋江」，有深具宗教意義的「宋江獅陣」，有化身水滸人物的「拍面宋江」，也有受到外地教練影響的武陣。其中柿子園「四遊記」不但歷史久遠，組陣形態又別具創意，是當地最特殊的宋江系統武陣。

柿子園「四遊記」是以古典文學《四遊記》為題材所發展而成的陣頭。《四遊記》又名《四游全傳》，是明清時期吳元泰所著《東遊記》、楊志和改寫的《西遊記》及余象斗編撰的《南遊記》與《北遊記》等小說的合稱。這四部融合了佛道兩教神仙傳奇的文學作品，雖然內容荒誕不經，難登大雅，但是所講述的八仙鬥法鬧東海、唐三藏師徒西天取經、五顯靈官大帝華光天王救母、北極玄天上帝得道等故事裡，都有觀音佛祖參與其中，真是巧得很。而觀音佛祖既是內門信仰的主流，柿子園籌組「四遊記」參與佛祖的遶境活動，藉以彰顯主神的佛法無邊，可謂適如其分。

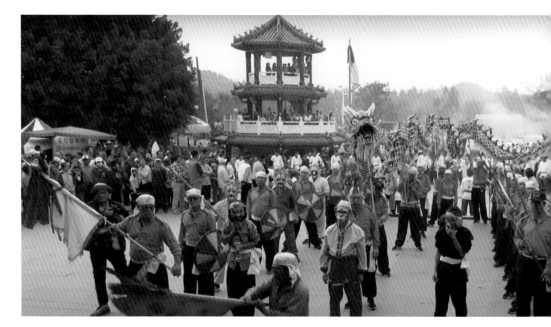

柿子園四遊記以四部神仙傳奇為題材組陣

　　據說，此陣在百年以前草創，最初只是單純的角色妝扮進行「落地掃」戲劇演出，後來因為地方治安欠佳和庄頭的面子，所以聘請內門橫山宋江陣的創陣師傅戴潮清前來傳授拳腳武藝與陣法，隊伍裡加進了武陣元素，才形成今日的複合內涵。不過，原始的戲劇形態仍是表演重點，諸多陣式都有故事情節融入其中，兵器拳腳反而只能算聊備一格，並沒有特別強調，因此演練過程和一般眾所熟知的宋江陣其實差別頗大。

　　例如武陣行陣前，會由地理師先依年格針對每個演練場所進行風水探勘，推算青龍所站的方位；孫悟空、豬八戒和沙僧在表演時或陣頭行進、參拜間，也會穿插各種逗趣的打鬧橋段或者隨手將案桌上合意的供品揣入懷中帶走；陣員以划船的動作，演繹出「八仙過海」的戲齣；觀音佛祖破解龍王的四城八卦後，青龍陣再負責收束整個演練，以「龍絞水」象徵天降甘霖、風調雨順。

　　因應這些演出的需求，陣中於是出現了許多神話故事中的人物，如觀音佛祖、

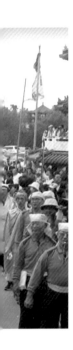

四遊記同時融入武陣與戲劇元素，成為風格獨特的陣頭

佛祖隨侍、四海龍王、青龍、龍女、唐三藏、孫悟空、猴子猴孫、豬八戒、沙悟
淨、玄天上帝、土地公、地理師等。不過，近年「四遊記」的組陣情況並不理想，
有些人物因為找不到適合的人選而從缺，例如：陣中靈活跳脫的「西遊三兄弟」偶
而只剩孫悟空獨撐大局，八戒與悟能變成可有可無的角色，就可見得這個特別的武
陣似乎也出現了青黃不接的危機。

設館・組訓

．搭設一座陣頭寮館
．請神安座
．田都元帥VS宋江爺
．暗館學藝
．光館團練 ［做牙。］
．陣頭的資格檢定
．拼陣與探館 ［陣頭的香條。］
．卸館・謝館

搭設一座陣頭寮館

　　就信仰意義而言，宋江系統武陣是神明無形兵將的有形化身，但他們終究是由平凡的信眾所組成，要想勝任祭典的使命，就必須透過一個具有說服力的邏輯來轉變。為了因應這樣的需求，大多數傳統陣頭在長期發展過程中，逐漸形成一套足以強化宗教質能的儀式行為來，守護神

陣頭神的迎祀是傳統陣頭組訓的首要功課

或祖師爺（本書統稱為「陣頭神」）的迎祀便是首要功課。

　　傳統宋江系統武陣往往不是常設組織，所以在開始訓練之前，必須先整理出一個簡單的空間，用來放置兵器道具並當做祀奉陣頭神的壇場，這個空間一般稱為「寮」、「館」或「壇」，如宋江陣的寮館叫「宋江寮」、「宋江館」或「宋江壇」，獅陣的寮館叫「獅寮」或「獅館」。

　　由於陣頭必須隨時接受陣頭神的督導，因此陣頭寮館的位址通常就是成員從事訓練及集散的場所，需要足夠的活動空間，規模愈大的陣頭，寮館的所在地就必須愈寬敞。如果庄頭廟宇裡面本來就有適合的場域，可能會利用廟室、偏殿或庫房等現有建築加以佈置，又或者會因為廟中已經供奉陣頭神，就直接以祀神的祠壇為寮館，不再另設。

　　若廟宇的空間不適用，就得在廟外另覓場地了。有的會將寮館設在民宅（館主

72

或爐主家中）、社區活動中心，也有的是借用庄中空地搭建臨時寮館。當然，也有些陣頭非常堅持傳統，即便廟裡空間足夠或者已經常祀神明，還是保留著建館集訓的舊習俗。只不過這樣的陣頭已經不多，台南市的曾文溪下游流域、南高交界的二層行溪流域是這種文化比較顯見的區塊。

除了對於請不請神、常態或非常態祀神、另設寮館與否等面向，各地陣頭有不同做法之外，寮館的形式也有很多不同的面貌：

一、露天神位式

台南市南關線[01]有些宋江系統武陣只在廟外、牆邊設立一座陣頭神的牌位，可算是最陽春的寮館了。當地另外有些宋江系統武陣雖然沒有明顯的寮館設施，但有個很特別的習俗，就是在練習場外豎立一至三支竹管、鐵管、塑膠管或燈盞做成的爐位，有時三座爐位會安置在不同方位，形同圈圍出陣頭的活動場域。據當地人的說法，爐位分別代表佛祖、眾神和「好兄弟」，功能在於守護陣頭操練時的安全[02]。

二、廟內神龕式

有些陣頭會在廟堂或館主家中的某個角落設置陣頭神龕位，可能是懸壁式，也可能是落地式，就像民宅裡的佛架或佛堂；有的甚至一張紅紙書寫的神位貼在牆壁上，下方擺了一張供桌就算數。因此充其量只不過是偏安於宮廟一隅，當然也不會有獨立的專屬空間，但至少陣頭神不用「餐風露宿」，比戶外的露天神位要幸福一點。

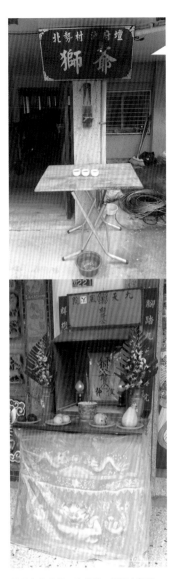

最陽春的寮館只在廟外一隅設立牌位

| 01 | 「南關線」大致包括今台南市關廟山西宮轄境、歸仁仁壽宮轄境、歸南北極殿轄境、歸仁保西代天府轄境、永康大灣地區及仁德太子廟一帶

| 02 | 黃文皇，〈台南新豐地區南關線王醮祭典之探究〉，頁69

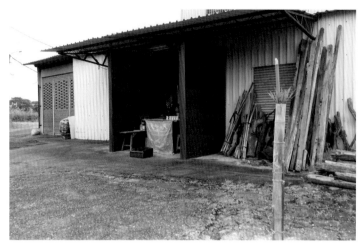

各地對於陣頭館外的爐位有不同的解釋

廟內神龕式的寮館至少不用餐風露宿

74

三、組合屋式

　　曾文溪下游流域、二層行溪流域一帶留有另建寮館祀神習俗的陣頭，通常是以鐵架或竹管為骨，鐵皮、木板、竹片或帳棚為材，選擇在廟外空地搭設單間的蕞薾小祠。這類寮館通常沒有門戶的設置，出入口只以簡便的圍柵和外界做區隔，形式近似村庄五營、有應公廟、土地公祠或原始的平埔公廨，這可能是因為寮館的臨時性質，也可能和陣頭神的神格有關。

　　組合屋式的寮館雖然格局不大，但除了供奉陣頭神外，內部還有空間可以擺放陣頭的器械道具，對於陣頭成員而言，要比前兩種更有歸屬感。為求慎重起見，各地對於寮館的搭建也會出現一些獨特做法，例如：曾文溪下游一帶的陣頭，有關搭建寮館的吉日良時、寮館的尺寸和方

臨時性寮館多為便於拆裝的組合屋形式

用竹子、茅草為建材的寮館頗能突顯地方色彩

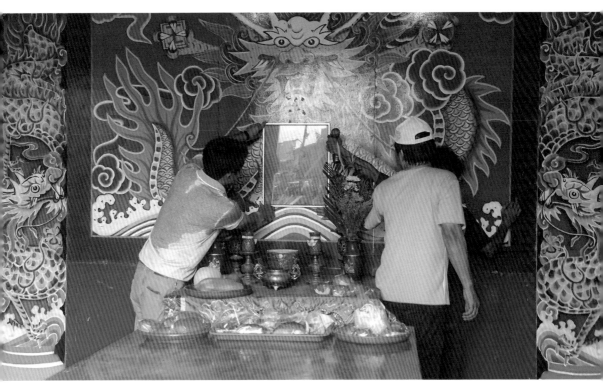

寮館內外加裝彩樓門面就更顯華麗堂皇

位，至今還維持恭請神明降駕指示的傳統。又如位於二層行溪上游的高雄內門地區，會用竹子、茅草為建材，打造出頗具平埔族公廨色彩的陣頭寮館，同時也突顯當地的特殊產業；而下游一帶台南市南區、仁德、高雄市茄萣、湖內地區的陣頭，寮館前會再加裝彩樓門面，顯得更為華麗堂皇。

四、偏殿式

台灣人對於自己的信仰從不吝嗇，社會經濟的富庶，往往直接反映在各種宗教活動上。愈到現代，各地廟宇的建築規模就愈宏偉，這景象即便在山野偏鄉也經常可見。許多宋江系統武陣由於庄廟內部已有足夠空間，就一改過去覓地另建的做法，利用廟裡的廂室加以佈置成寮館。有些已經常態奉祀陣頭神的廟宇，甚至直接以奉祀陣頭神的偏殿為寮館。無論如何，都要比前幾種形式要寬敞舒適多了。

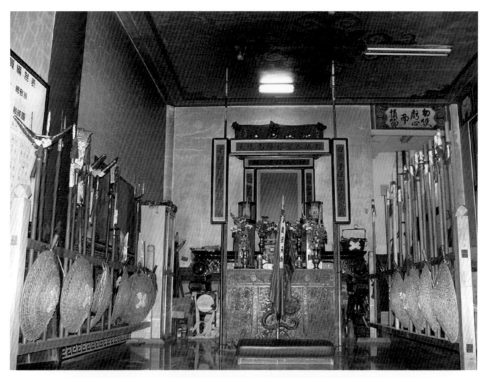

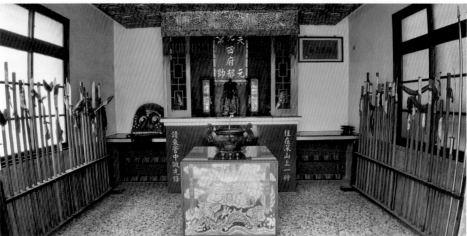

許多陣頭利用廟壇廂室加以佈置而成，甚至設置常祀壇址

五、獨棟小屋式

　　常態供奉陣頭神的廟宇，現在有愈來愈多的趨勢。他們大部分會把陣頭神供奉在聚落公廟裡，但也有一些陣頭並不這麼做，而是獨立在庄廟外另建小祠，做為奉祀守護神及收納陣頭器械的地方。和臨時打造、便於拆裝的組合式寮館有所不同的，這種寮館因為屬於常設型，所以多採用磚造或鋼筋水泥構造，有的已經具備小廟、公厝的格局了。

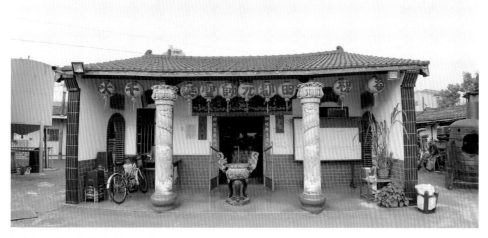

獨立在庄廟外另建小祠的常設型寮館

六、豪宅式

　　陣頭神一旦被常態供奉，久而久之，可能擁有自己的信仰群眾，甚至成為一個聚落的主祀神明，並興建宮廟予以崇祀，於是形成庄廟（或角頭廟）就是陣頭寮館的情況，這應該是最豪華的寮館建築了。例如：台南市北門區三寮灣頂角林姓的三安宮（主祀林府三相，疑是水滸英雄林沖）、中角曾姓的田隆宮（主祀田府元帥）、學甲錦繡角的田龍館（主祀田府元帥）、中社田府元帥廟等，同時也是這些聚落宋江陣的寮館。而位於高雄市梓官區的赤崁慈皇宮和台南市玉井區後旦子福德爺廟更是巍峨的庄頭大廟。前者主祀田島千歲、盧府千歲、李府千歲、孫奶仙姑等 [03]，後者主神金府千歲，都是庄中宋江陣的陣頭神。

| 03 「田島」千歲疑為「田都」的訛誤，盧、李、孫分別是水滸英雄盧俊義、李逵、孫二娘。

　　寮館無論樣式或大小，內部正中必定就是神龕所在，有的是以供桌權充，有的用木材釘製而成，旁邊擺上少許桌椅或架子，便於放置香燭、銅爐、紙錢、罡符、藥粉、文具、杯盤、鑼鼓等必備物品。而一個宋江系統武陣的組成往往所費不貲，除了廟宇提供的基金、庄中家家戶戶的「丁口錢」、旅外鄉親的奉獻外，也可能尋求其他「金主」或開放各界人士樂捐，這些「寄付」者的芳名錄或陣頭相關的公告事項，往往就張貼於寮館牆壁或附近醒目之處。

　　透過長期觀察，可以發現寮館位置其實是暗藏玄機的。例如：以廟壇正殿為基準，武陣的寮館大多設在廟右，這現象固然是考慮到陣頭神神格或空間運用的問題，同時與漢人社會左尊右卑、重文輕武的傳統觀念，相信也有一些關連。

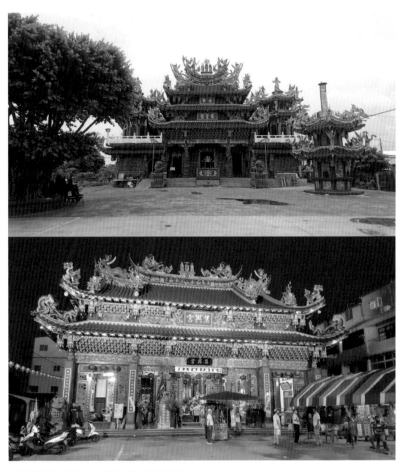

有些陣頭館已形成庄廟或角頭廟，算是豪宅了

請神安座

陣頭入館多會恭請神明降示關鍵性的時日或程序

恭請陣頭神及其兵將登館安位的相關儀式，其實在台灣各地的宋江系統武陣經常可見，但名稱各不相同，在曾文溪下游流域一帶稱為「入館」，其他地方若不是叫做「開館」，就是叫做「安館」或「徛館」。

入館儀式多半是遵照神明指示、儀式專家（如道士、法師）主導或故老傳承的做法來進行，因此每個陣頭各自保留了獨樹一格的儀式內涵和註解。不過仔細觀察各陣的儀式過程，除了焚香、祈禱、化金、鳴炮等祭祀習慣不可免外，其實還可以理出幾個基本通則：

一、主神落壇

組陣期間，有許多重要環節都可能會影響到陣頭活動的成敗得失，甚至關係著參與人員的安危禍福，主事者往往不敢妄下決定。所以除了要求隊員謹守必要的禁忌與規範外，這些關鍵性的時日或程序會聘請堪輿師一類的專人按照流年來推算擇定，有的則會卜桮交由神明作主，而最常見的做法就是「觀公事」，也就是呼請祀神降壇來裁示。

入館之前，廟祀主神通常會以附著乩身或乘坐手轎、四轎的方式，降落壇前指示儀式的良辰吉日。有些宮廟的祀神在儀式進行過程中，也會降壇來主持或監督，

充分表示了整個聚落對於陣頭籌組的看重。台南歸仁的保東埤仔頭宋江陣在入館（當地稱「開館」）時，他們的主神關帝爺不但全程參與，甚至主導了兵器的指派，也協助人員的安排。

陣頭恭請主神降壇，透過童乩、輦轎等媒介來決斷相關事宜，神、人之間針對問題直接進行溝通，就信徒而言無疑是較具公信力的做法。

神明從旁監督儀式過程

小伙子別看熱鬧了，去拿家私吧

二、盛筵祀神

用祭品奉獻給神明是傳統陣頭入館時的必然行為，除了拜陣頭神、犒賞兵馬，有的陣頭也會拜廟內眾神；到廟外（或庄外）請神的陣頭，還須要祝天謝地、禮敬自然萬物，所準備的祭品可就不只一份了。祭品內容經常可見糕餅、甜糖、湯食或乾料，而三牲、四果、水酒、發粿、紅圓、鮮花、香燭、炮竹、

敬天祝地，盛筵饗神是必然的行為

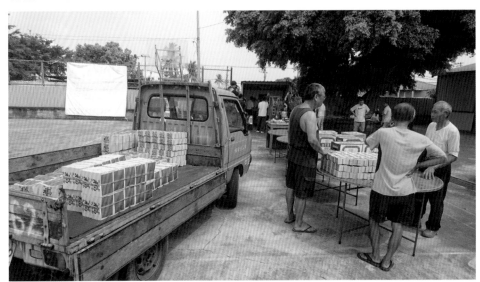

金銀紙料往往更不可缺。有些地方會選擇陣頭入館當晚宴客慶祝，這些辦桌的食材白天先犒慰陣頭的無形兵馬，當夜就進了有形成員的肚子裡。

陣頭入館的祭品有些是具有象徵意義的，例如：蔥表示聰明、鳳梨寓意興旺、柳丁意謂著添丁、桔橘象徵吉利、蓮霧代表連子、釋迦和葡萄都是多子的意思。

有些陣頭至今仍維持了十二項或六項必備祭品，如同民間「入厝」、「安神位」的風俗或廟壇的「入火安座」一樣，這十二項祭品的內容各陣略有不同，大致包括紅圓（圓滿）、發粿（大發利市）、麵線（長壽）、韭菜（長長久久）、芋（連綿不絕）、黃豆（繁衍）、薑母（山珍）、食鹽（海味）、銑鐵與鐵釘（生丁）、春乾（有餘）、箍桶篾（團結）等。

有些入館祭品是有意義的

三、家私到齊

對於任何傳統陣頭的成員來說，入館是訓練的第一天，出席儀式應該是理所當然的。不過一個動輒五、六十人的宋江系統武陣要在工商業為主的現代社會裡全員到齊，那是談何容易的事？所以陣頭入館時並不會太要求成員一定出席，但大多會強調「家私」必須全數到齊。

「家私」是宋江系統武陣人員對於使用的兵器、道具的台語俗稱。這些器具

入館之前，塵封已久的家私得先整頓一番

在入館之前就必須準備妥當，儀式進行時，則經常可見人員手上同時拿著數支、甚至數種兵器的情形。在他們世代傳承的觀念裡，家私是梁山人馬附靈所在，是陣頭神的化身，也因此在往後的操練、出陣過程中，務必恪遵與家私相關的一些禁忌或規矩。

工欲善其事，必先利其器。用科學一點的角度解釋，禁忌與規範無非是在教育著陣中成員惜物、敬物的精神。

四、請神安座

辦理入館儀式最主要的目的，就是迎請陣頭神及其兵將到寮館內安座。從廟外請神，應該是宋江系統武陣較早期、較原始的做法。到了現代，平時廟裡沒有供奉陣頭神習慣的陣頭固然會這麼做，有些陣頭雖然已經長期供奉陣頭神了，入館時還是會另外請神回來。也有許多陣頭因為守護神的常祀，目前已經簡化或取消自外請神的程序，只將廟祀的陣頭神請至寮館供奉即可，甚至直接以神祠為寮館，連移動陣頭神都不必。

不同類型的陣頭，請來的陣頭神也許會出現差異；即便同類型的陣頭，所迎請的對象也不見得一樣。例如在台南「西港仔香」境的宋江系統武陣當中，八份宋江

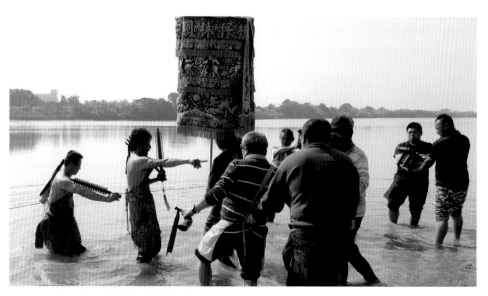

樣仔林宋江陣每次組陣會迎請不同的陣頭神來入館

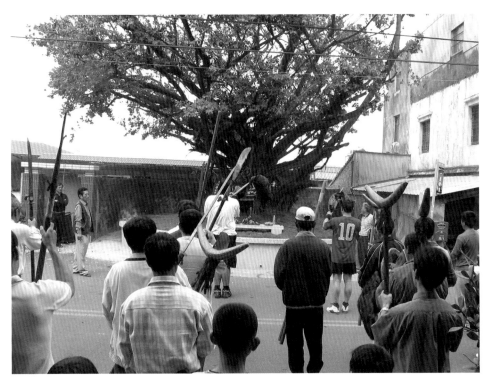

陣頭請神的地點往往不是水邊，就是樹下

陣是迎請「田都三十六部將」，而烏竹林金獅陣與蚶寮塭仔內金獅陣請的是獅祖。最特別的是樣仔林宋江陣，每次組陣時會迎請不同的陣頭神來入館，曾經請過「蠻府元帥」、「盧府元帥」、「魯府元帥」、「武府元帥」、「楊府將軍」和「武府將軍」，巧的是，這些將軍、元帥們大多在水滸傳說中找得到相同的姓氏。

那麼，這些陣頭神是從哪裡請來的呢？每個必須到廟外請神的宋江系統武陣都會有一個傳統的請神地，當初這些地點幾乎都是透過聚落神明來決定，庄民們相信那就是陣頭神修練之處，因此，無論物換星移還是地老天荒都沒有改變，幾個世代傳承下來，成為聚落興衰史中深具意義、甚至頗富傳奇的一頁。

值得注意的是，觀察各陣頭的請神地，不是在樹下，就是在水邊，而民間俗信這些地點同時也是諸多遊魂滯魄盤據的場所，所以當宮廟的五營兵馬有所短缺、又無法回祖廟添補時，往往就會選擇從樹下或水裡去召請「志願者」。從這種現象或許可以意識到，陣頭神的性質與流落在荒郊野外、水中樹下的幽靈地祇，應有某些程度上的關聯。

五、陣頭啟動

當陣頭神入館安座妥善，陣頭多半會立刻「起鼓」（催動鑼鼓）並進行一番操練，這動作具有恭請陣頭神校閱兵將的意義，同時也象徵陣頭從即日起開始訓練，道理就像工廠開工當天，機器必須啟動運轉，或者商店開幕當天，必須有人花錢消費討吉利一樣。

由於陣頭還沒有經過訓練，除了幾名「老跤」（以前參與過的舊成員）之外，大部分的人員技術都還很生疏，所以入館當天所進行的操練通常比較初階一點，甚至也有只行參拜禮、或者只起動鑼鼓就算數的陣頭。

入館時必行簡略演練，就像工廠開工當天，機器必須啟動運轉一樣

六、開訓擺宴

陣頭組陣期間，至少會有兩次以上開設宴席的機會，一次是入館，一次在謝館。入館當天的宴會，主要是廟方做東款待陣頭成員及協助入館儀式的工作人員，所使用的食材往往就是入館時用來祭拜寮館的祭品。

宴客的目的，第一是慶成，也就是慶祝陣頭入館圓滿順利。第二在於犒謝，也就是答謝入館參與者的辛勞和陣頭成員的「情義相挺」，並且期許未來的日子裡，他們能夠全心全意投入訓練和出陣活動，完成祭典使命。這場宴會同時也表示陣頭已經確定成立，在目前組陣日益艱困的大環境裡，確實是值得慶賀的事。

田都元帥 VS 宋江爺

　　為了求得技藝精湛和工作上的順遂，社會上百工百業多有祖師爺的崇拜，這和陣頭神的信仰其實頗有異曲同工之妙。不過對於以隨扈神明為任務的陣頭來說，陣頭神的迎祀顯然又比一般的行業神多了幾個作用：既可以做為整合團隊意識、凝聚向心力的號召，也可藉祂的名義約束陣頭成員的言行舉止，讓他們從中強化自我的定位與信心，還可以透過神力來保護成員在訓練或出陣期間的安全、賦予陣頭的宗教性格與職能，並確保陣頭在祭典過程中順利執行各項宗教任務。

　　有趣的是，不同類型的陣頭可能會奉拜相同的陣頭神，但是同類型的陣頭卻不一定拜同樣的神明。有些陣頭只供奉一位陣頭神，有些陣頭所供奉的神明卻多達數位。有些神明的名號一致，卻有不一樣的金身造形，有些陣頭雖然奉祀的神明形似，但稱謂是不盡相同的。無論如何，每個陣頭祀神的原由大多有合乎邏輯的解釋，可能因為歷史典故，也可能因為神話傳奇；有的緣於師門分靈，也有的是依照神明指示。

　　「田都元帥」應該是最忙碌的陣頭神了，很多種傳統陣頭都供奉祂，包括過半數的宋江系統武陣。田都元帥也被稱為田府元帥、田府老爺、田公元帥、田元帥、雷元帥、元帥爺、相公爺、探花爺等，有人認為祂就是北管西皮派與南管樂系傳統戲曲奉為祖師爺的唐代樂官雷海青（或謂雷逢春、雷萬春、雷萬青）。

　　有關田都元帥的生平來歷，民間流傳著許多雋永的故事。但是針對祂從傳統戲曲祖師爺轉化為宋江系統武陣守護神的來龍去脈，似乎沒有比較明確的史料可供參考，只有少數神話傳說供人想像，所以學術界曾經出現過幾個不同的推論。

宋江戲原為泉州地區民間遊藝的陣頭，當時閩南流行一種化妝遊行，尤其是泉州地區最為盛行。它的演出帶有一些故事性，每逢廟會慶典時，村民會常常裝扮成梁山泊的好漢，在村鎮中遊行，敲鑼打鼓非常熱鬧。村民在廣場上排成「蝴蝶陣」、「長蛇陣」等陣勢，這樣的演出在當時稱為「宋江仔」；後來因為演出越來越受歡迎，業餘性質已不堪應付，因此有些人就組成職業班，慢慢再加上一些故事情節演出，就稱為「宋江戲」。後來宋江戲右融合了布袋戲、布馬戲和懸絲傀儡等表演，並且大量引用梨園戲的身段和音樂，又增加許多新的劇目，逐漸形成高甲戲。台灣南部所流行的「宋江陣」應該是民間藝人把「宋江戲」部分武打情節抽離出來，作為一種專門的藝陣演出。[04]

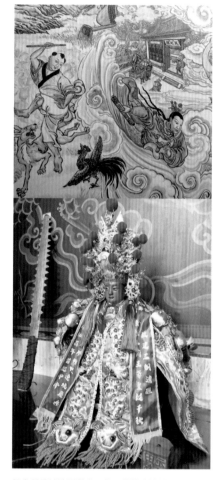

很多種傳統陣頭供奉田都元帥為守護神

戲神是戲班的祖師爺，甚多劇種都奉祀「田都元帥」為守護神，高甲戲亦不例外……宋江陣模仿自宋江戲，宋江戲又演變為高甲戲，似乎宋江陣與高甲戲是隸屬於同源的兄弟關係，各種戲既以田都元帥為守護神，宋江陣自然也就以田都元帥為守護神了。[05]

以宋江陣與戲劇的淵源來做為田都元帥信仰的基礎，這樣的論述為兩者之間構築了一條頗被普遍認同的脈絡。不過，另外有一派學說除了不排除宋江系統武陣奉祀田都元帥和戲劇相關的可能性，還認為武陣的宗教性格也是來自田都元帥崇拜之故：

86

| 04 | 林茂賢，《台灣傳統戲曲》，頁 80
| 05 | 吳騰達，《宋江陣研究》，頁 29

中國傳統戲曲源自古代宗教儀式，臺灣民間傳統戲曲（歌仔戲、布袋戲、南管、北管、太平歌、京戲等）表演迄今仍與宗教活動關係密切，不僅多在廟會宗教節慶時日表演，而且戲曲中的歌仔戲、傀儡戲表演者也賦有扮演宗教祈福、行儺除煞（如跳鍾馗、除煞科儀等）法師（神職人員）的能力，主要關鍵即因其行業保護神田都元帥本身就是一位鎮邪壓煞宗教儀式屬性濃厚的神祇……戲曲行業奉田都元帥為保護神由來已久，而宋江陣出現在漳、泉一帶則可能是明代中後期之事，而且一開始先模仿廟會「檯閣」的形式，以梁山泊108條好漢故事組成化粧遊行隊伍（踩街），之後演變為以小孩或少年根據水滸傳情節在遊行過程中搬演短劇，漸形成宋江戲（演員多孩子，故稱為「宋江仔」），宋江戲的戲劇部分後來精緻化發展，成為閩南地區著名的高甲戲；拿著水滸人物各式兵器化粧踩街遊行的成年人後來與泉州地區流行的少林五祖拳術結合，加上陣法變換，一部分傳承梁山泊人物造型服飾打扮，武藝拳術點到為止的「打面宋江陣」，一部分形成勁裝打扮，強調拳術與武打功夫的宋江陣……宋江陣在不同時期的臺灣社會所扮演的角色可能不盡相同，但田都元帥信仰的儀式實踐與宗教功能則從未減弱，即使在科學昌明、工商發達、教育普及得今日亦然。宋江陣在廟會活動過程中，作為「熱鬧陣」並非其主要功能，維護與實踐宗教儀式的神聖以及驅邪鎮煞才是出陣的原始目的。[06]

關於田都元帥破疫除煞的屬性，其實《三教源流搜神大全》就有相關記載：

帥兄弟三人，孟田茍留，仲田洪義，季田智彪……復緣帝母感恙瞑目間，則帥三人翩然歌舞，簹笳交競，琵絃索手，已而神爽形怡，汗焉而醒，其疴起矣……至漢，天師因治龍宮海藏疫鬼，倡佯作法，治之不得，乃請教於帥。帥作神舟，統百萬兒郎為鼓競奪錦之戲，京中謔噪，疫鬼出現，助天師法斷而送之，疫患盡銷，至今正月有遺俗焉。天師見其神異，故立法差以佐玄壇，敕和合二仙助顯道法，無合以不和，無頤恙不解。天師保奏，唐明皇帝封沖天風火院田太尉昭烈侯，田二尉昭佑侯，田三尉昭寧侯，聖父嘉濟侯，聖母刁氏縣君，三伯公昭濟侯，三伯婆今夫人，竇、郭、

| 06 | 謝國興，〈臺灣田都元帥信仰與宋江陣儀式傳統〉，見《民俗曲藝》，175期，頁2-29

賀三太尉……都和合潘元帥，天和合
梓元帥，地和合柳元帥……岳陽三部
兒郎百萬聖眾云云。[07]

根據書中描述，田元帥因為助張天師破除
疫患，全家都受唐明皇勅封，兄弟三人有多個
頭銜，有學者認為其中的「都和合潘元帥」可
能是指大哥田苟留，也就是「田都和合元帥」，
簡化後便叫做「田都元帥」[08]。除此之外，是否
還有其他的線索可以追尋呢？

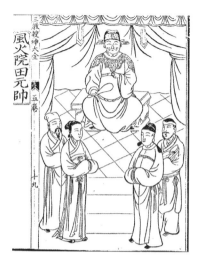

田都元帥破疫除煞的屬性，古籍有相關記載

鄭麗生《福州風土詩》「元帥誕」
詩云：「會樂宗師取少年，打拳唱戲
各精專；如何當日雷供奉，統領天兵
易姓田。」原注云：「學習拳曲者，
祀田元帥，尊之為『會樂宗師』。聞
神為雷海青，去雨存田。見汪鵬《袖
海篇》。八月二十三日為元帥誕，優
伶觴祝甚盛。廟在會潮橋西偏，俗稱
曰元帥廟河沿。[09]

從上述記錄看來，田都元帥在中國南方
（特別是福建一帶）不但是戲曲祖師爺，同時也
受到武術界的崇拜，據說日本剛柔流空手道就
是發展自閩南鶴拳，因而尊田都元帥為武神。
台灣宋江系統武陣的武術主要是以閩南拳派傳
播為主流，那麼就不應忽略田都元帥崇拜是傳
承自暗館師門信仰的可能性。

當田都元帥成為宋江系統武陣守護神時，
祂通常會多出另一個稱呼―「宋江爺」。有人
就曾經認為「宋江爺」與「相公爺」的閩南語
發音雷同，而認為這是田都元帥被奉為宋江系

宋江爺這個通稱不只用於田都元帥，也用在
其他宋江系統武陣守護神上

| 07 | 不著撰人，《三教源流搜神大全》，〈風火
院田元帥〉

| 08 | Kristofer Schipper（施舟人），《中國
文化基因庫》，頁 63

| 09 | 李喬，《中國行業神》，下卷，頁 144

統武陣守護神的原因之一。事實上，狹義的「宋江爺」係指水滸英雄宋江，而廣義的「宋江爺」則是一個概括性的通稱，不只用於田都元帥，也用在其他宋江系統武陣守護神上。

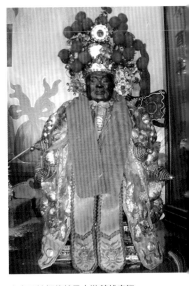

宋府元帥相傳就是水滸英雄宋江

例如：台南市安定區新吉里宋江陣和安南區外塭和濟宮宋江陣是奉拜宋府元帥，那麼宋府元帥就是他們的宋江爺；台南市西港區大塭寮保安宮五虎平西以主神廣澤尊王為陣頭神，廣澤尊王就是他們的宋江爺；有許多宋江陣的成員認為每支家私都有無形的將士附身在上面，這些將士也叫做宋江爺。也就是說，田都元帥之所以被稱為「宋江爺」，是因為祂被某一個宋江系統武陣所崇祀，一旦祂成為其他陣頭或技藝、行業的守護神時，就不會被稱為宋江爺了。因此有些「宋江陣祭拜的祖師爺是田都元帥」或「田都元帥俗稱相公爺或宋江爺」等說法，和實際的狀況並不完全符合。

除了田都元帥，有一部分的金獅陣也會奉拜「太祖先師」為陣頭神。有人認為太祖先師就是宋太祖趙匡胤（另有一說是明太祖朱元璋），是「太祖拳」一派的開山祖師，被該拳派的傳人所崇祀，就像達尊拳派拜「達摩祖師」、白鶴拳派拜「白鶴仙師」、金鷹拳派拜「金鷹仙師」，行者拳派拜「白猿仙師」一樣；若有人直接以「很多寺廟也認為太祖先師就是田府元帥」來做為註解，在提不出較有力的證據之前，未免武斷了些。

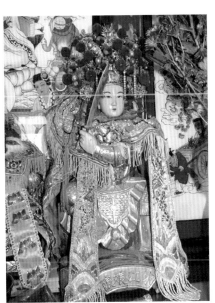

玄宇太祖廟宋江陣的陣頭神是宋江娘娘

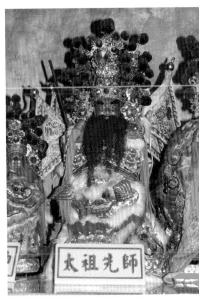

一部分金獅陣奉拜太祖先師

暗館學藝

像宋江系統武陣這種龐然大陣，各項技術性的演練內涵都屬於很專業的知能，為了出陣時可以有優秀的表現，因此各陣通常會在入館集訓時聘請「師傅」（具有專長技能者的俗稱，在這裡是指武術或陣法教練）前來指導。師傅的來源可能是本庄既有的適任人選，也可能從外庄禮聘而來，人數或許不只一位。

尤其諸如獅頭、白鶴、童子、頭旗、雙斧、鑼鼓鈸等特殊的器械，由於各有各的技巧，甚至每陣的操作方式也都有各自的傳統，更須要由具備該項技能的人員來專責指導。他們通常是陣中的資深成員，以「舊跤牽新跤」的方式傳承所學，同時也出任助教輔佐師傅練陣；而空拳、兵器的學習曠日費時，有的陣頭甚至會在入館之前，就已經先聘請拳頭師傅前來實施「暗館」了。

空拳、兵器的學習曠日費時，有的陣頭在入館之前就先招兵買馬實施暗館訓練

相對於暗館，還有「光館」的說法，「光館」也稱「日館」、「明館」。各學各家針對「暗館」與「光館」的解釋有一些出入，有的人認為暗館是指夜間從事武陣的訓練，光館則是指日間的訓練；也有人認為設館掛牌、公開招生授徒叫做光館，反之就稱為暗館。一般則多認為暗館其實是日治時期殖民社會的遺風。

由於武館、團練在日治之初的抵抗戰役裡參與頗多，使當時的政府對於民間結

暗館與光館是不同的組織結構，參與暗館者往往不分性別、年齡或體型

社活動管制嚴格，武術組織因此逐漸沒落，或者被迫轉為地下化，形成一種不公開的傳承模式，暗館於是成為武館的別稱，並且延用至今。而民間團練在日治以後逐漸走入廟會祭典成了武陣組織，大多還能夠被允許在較公開的場合裡集訓，所以陣頭也叫光館。

以武陣文化傳承較完整的台南古台江地區為例，入館之前陣頭其實還不能算是陣頭，聘請師傅先從事武術傳習的行為形同武館的運作，稱為暗館；而入館之後的集體訓練已經是陣頭的形式，屬於光館。所以有人很直白的區分：暗館，就是拳頭館；光館，就是陣頭館。

參與暗館的成員較為複雜，往往不分性別、年齡或體型；陣頭則因為傳統禁例或團隊整體性的考量，會有比較多限制，因此練暗館的人雖然也多會投入陣頭集訓，但並非絕對；相對的，練陣頭的人員也不見得就一定要練暗館。

由於舊社會武風鼎盛，一個聚落裡可能同時出現好幾個暗館，他們以角頭、房頭或姓氏宗族為單位，各自號召村民或族親募集資金及參與訓練，延聘不同拳種、門派的師傅前來教授武術；而人丁興旺的角頭或宗族，或許就有能力獨立召集暗館人員組成武陣。若角頭、宗姓人手不足，則武陣可能由庄廟來籌備，各角頭、宗族再挑選暗館好手共同參與，如此陣頭裡便可能同時擁有不只一個門派的拳種了。

後來，暗館習武的風氣不再流行，無論暗館、光館都改由庄頭或公廟主導，同時也由庄頭或廟宇統籌招募人員、聘請師傅及訓練安排，武陣裡的拳種於是逐漸從「多元化」趨向「單純化」，這也是目前最主要的暗館傳承現況。

近年少子化與高齡化逐漸成為台灣社會的趨勢，武陣暗館的運作模式也隨之有了新的發展。單一聚落或廟宇要成立暗館可能較為困難，於是有些地方開始出現獨立於聚落、公廟、宗族之外的私設暗館，所招募的成員可能來自不同的村落或者屬於不同的陣頭，集訓時機也有別於以往的臨時性或短期性，多屬常態型團體。

他們設館的方式不同，目的也不同。有的是由武陣教練成立，有的是當地武陣的資深成員所倡組，有的是由一群同好鳩合而成；有的是為了傳承武術、培養在地武陣人才，也有的是以賺錢營利為取向。這種變化是否曇花一現？或者會成為未來的趨勢？對於當地傳統宋江系統武陣又會產生哪些好與不好的影響？目前都仍是個未知數。

光館一館是以四十天來計算，暗館則是四個月為一館。暗館的開設必須由地方耆老先去探訪、禮聘師傅，徵得同意後再擇期辦理公開的呈帖拜師儀式：

目前暗館多由庄廟主導，習練的拳種較以往單純

私設暗館對宋江系統武陣的未來是好是壞尚待觀察

　　屆期先行佈置拜師禮堂，掛上歷代祖師牌位，以尊師及慎終追遠。儀式開始先由師父上香祭拜祖師，而後由入門者頂拜帖及禮金由師接受後上香行跪拜禮。隆重者行三跪九叩禮，一般多行三跪禮。而後師父師母並坐上位受跪拜禮，次再向同門長輩行三拜禮，其後由師父介紹，向同輩行一拜禮，受禮者均須起立回揖。至民國後多改為鞠躬禮，最後由師父致訓並宣布門規……現今為人師者多認為個人只是代祖師傳藝，故行跪拜禮時為人師者多坐於祖師牌位旁，拜師者只朝歷代祖師行三跪九叩禮，為師者並不正面受禮，最多只受一跪拜禮或只是行個鞠躬禮即可。[10]

　　拜帖也稱拜師帖、門生帖，帖裡的內容格式並不固定，一般多會寫明拜師事由、拜師對象的姓名、對於師尊的承諾等，最後拜師者
必定要簽名押字，並註明拜師日期，例如：

| 10 | 莊嘉仁，〈中國武術傳承模式中之師徒制探討〉，《國民體育季刊》，第 26 卷，第 2 期，頁 42-43

拜　帖

茲拜

ＯＯＯ先生為師傅，請教傳授國術，為徒願意孜孜學
習，日後絕不敢忘恩負義是實。特此拜請　上

ＯＯＯ師傅惠存

　　　　　　　　　　學徒　（村名或住址）ＯＯＯ　呈

中華民國ＯＯ年ＯＯ月ＯＯ日

　　　設立暗館以前，一定要先準備一份紅包禮，連同拜帖一併呈給師傅。等暗館訓
練結束後，再奉送一份謝禮，這就是所謂的「前禮後謝」。至於收不收禮就完全看
師傅的意思了，有少數的武陣師傅認為教武練陣是義務，是替神明服務，所以無論
光館、暗館都不收禮金，只象徵性的撕下紅包袋一角收存，此時陣頭通常就會利用
這些被婉謝的禮金打造金牌或其他禮品送給師傅留做紀念。

　　　透過這種承襲自漢人舊社會「拜師學藝」的傳統禮儀，參與暗館的師傅與學員
建立了正式的師徒關係，從此二者之間除了本門武術的授受外，「謙沖為懷、以德
服人」的武德教育也是傳習的重點，同時也主張尊師重道的守禮觀念和忠於師門的
守節情操。可見古時候的武館組織受到時空環境變遷的影響，其武術傳承和教化功
能已經被傳統武陣的暗館活動所延續，現今多數的「國術館」反倒成了專治跌打損
傷的民俗醫療場所。

95

透過「拜師學藝」的傳統禮儀，參與暗館的師傅與學員建立了正式師徒關係

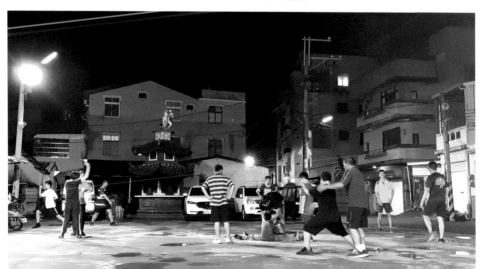

光館團練

入館之後，陣頭便擇日展開約一個半月（一館）到三個月（兩館）的集體訓練，練習內容包括個人的兵器拳腳、對打及陣法。由於工商社會使然，各地陣頭訓練的規畫通常因應產業環境與居民生活形態而有所不同。有的陣頭會配合人員的平常生活作息，白天各自工作、上課，晚間餐後便操兵練將，週末可能讓大家好好休息，也可能安排日間訓練的課程，以便適應太陽底下出陣的炎熱氣候。也有一些人口外流較嚴重的聚落，庄民平時移居外地拼經濟，沒有辦法參加集訓，反而只能利用例假返鄉積極練陣了。

陣頭多半有其固定的訓練場所，一般會選擇在寮館前進行，以接受陣頭神的監督與保護。練習場旁邊會擺上一至二張方桌放置符水、藥粉、藥洗、醫藥箱、飲

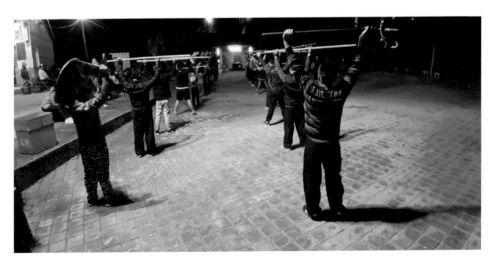

陣頭多在館前進行訓練，以接受陣頭神監督

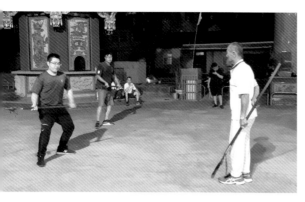

訓練紮實與否關係到陣頭成員未來的表現，所以通常是嚴苛的

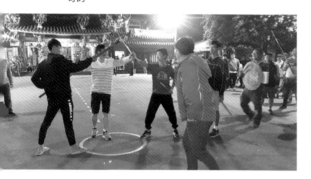

每次練習視同正式出陣，各陣都有其特別著墨的重點

料、香菸、檳榔等供陣頭人員取用。陣頭人員來到寮館，必須先向館內祀神上香，寮館外設有「好兄弟」（一說是陣頭兵馬）爐位者，也須先向其供香，然後再飲下符水、服食藥粉或熏陶淨香，隨即準備自己的器具。這些動作無非是祈求訓練過程的平安順利，也求得自我的信心。

由於訓練的紮實與否關係到陣頭成員未來的表現，所以通常是嚴苛的。每次的練習都視同正式出陣，無論是陣列變換的團體動作或是個人兵器拳腳的招式功架，總有各陣特別著墨、要求的重點。除了教練極盡吹毛求疵之能事，務使成果盡善盡美，訓練期間神明也可能隨時降臨關心，甚至親自督陣。在這種壓力驅使下，陣員對於教練的指導不敢怠慢，有的人甚至會提早到場練習，深怕趕不上別人的程度。

除了技藝的琢磨，諸如出陣期間的言行舉止、對神對陣對人的進退禮數及任何突發狀況的反應能力等，也是訓練時的必修課程。陣員須熟稔、恪遵各項規定，尤其涉及陣頭安危的禁忌更應謹守不悖，以免招致不安。例如：宋江系統武陣的家私在陣頭成員的觀念裡，是陣頭神附身的所在，非經許可或練陣的需要，兵器是不可以隨便置放在地上或敲打地面的，也不可以讓任何人有機會跨越家私的上方，更不能把它帶進髒汙的場所（像廁所），這些都是冒瀆陣頭神的行為。相傳曾有陣頭在集訓時，新進成員不懂規矩，跨過置於地面的兵器，突然腹痛如絞，難過得在廟埕上直打滾，後來被領隊帶到陣頭神座前上香謝罪，這才恢復正常。

宋江系統武陣成員當中，通常有曾經參與祭典的「舊跤」，也有首度加入的「新跤」。新跤經驗不足，若直接操作一些有危險性的器具，恐怕容易傷及人身，若干陣頭因此會準備竹條、木片或其他較不具殺傷力的替代品，權充銳利的真刀實

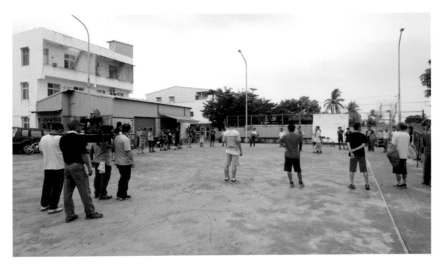

神明可能在訓練期間隨時降臨關心，甚至親自督陣

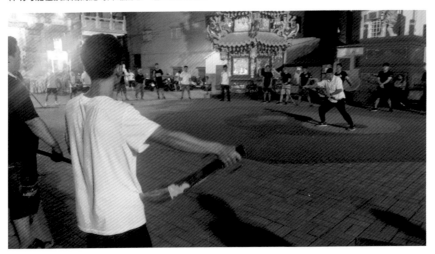

家私是陣頭神附身所在，不可有任何冒瀆的行為

槍供做使用，以防意外發生。等到一段時日的學習，新跤的技藝漸臻純熟了，陣頭就會擇期舉行「開刀」儀式，請陣頭神降臨來「點將」，為所有兵器勅符賦予靈力，並為所有成員「收驚」安魂，此後就可以直接操使實際的兵器，目前保留這項傳統儀式的陣頭已經不多了。

傳統宋江系統武陣的集訓模式除了常態性的練習，也會在祭典之前安排若干出外實地演練的行程，許多地區將這種活動稱為「探館」、「拜館」。陣頭出訪的對象，可能和該陣有地緣、血緣、師承同門或人情交陪的關係，也可能是參加同一個

祭典的聚落或廟壇。

必須特別一提的是，台南市「西港仔香」境的陣頭有個習慣，在「開館」之前若未得神明允許，不可隨意出陣，當然也不能有「探館」的行為，但是為求在開館及未來的出陣場合裡能有純熟穩定的表現，大多數的陣頭還是會在開館前安排幾次出訪行程，甚至參加友廟的熱鬧活動，以增進成員的「實戰

目前保留「開刀」儀式的陣頭已不多見

經驗」。而為了迴避既有的風俗，當地人逐漸將開館前的出訪活動叫做「移地訓練」，開館後的出陣才稱為「探館」。

姑且不論陣頭出訪活動名稱叫做什麼？方式是什麼？陣頭久久才組訓一次，利用這樣的機會既是磨練陣頭人員（尤其是「新跤」）的膽識，同時也透過陣頭之間的互相拜會，庄與庄、廟與廟、神與神、人與人之間的情感促進了交流。

99

為增進成員的實戰經驗，陣頭會安排若干探館行程

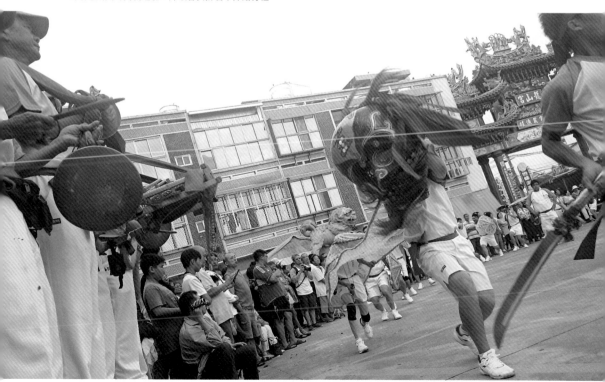

延伸閱讀

做牙。

有些地方的傳統陣頭在建立寮館、請神安座之後，一直到謝神謝館以前，會在每月農曆初二或十六日辦理「做牙」儀式。那原本是台灣漢人族群從原鄉帶來的傳統習俗，中國人叫它「牙祭」。這個習俗的淵源，是因為古代軍旗上通常會用象牙來做裝飾，所以又稱「牙旗」。出兵前，軍隊必先祭祀軍旗之神，祈求旗開得勝：

> 軍前大旗曰牙，師出必祭，謂之禡。後魏出師，又建蠹頭旗上。太宗征河東，出京前一日，遣右贊善大夫潘慎修出郊，用少牢一，祭蚩尤禡牙。[11]

軍營中樹立牙旗的軍門，叫做「牙門」，這裡通常也是主帥處理公務的地方，後來連文官的官署也跟著如此稱呼，這就是「衙門」的由來。

宋代衙門的基層人員收入不多，平常縮衣節食，也就只有在「做牙」當天可以分得胙肉飽餐一頓，因此人們戲稱這一天叫「打牙祭」。後來，軍隊出兵時的祭旗之禮漸漸演變成一個月兩次的常態儀式，並且從衙門傳播到民間，祭祀的對象和意義也都不一樣了：

> 牙，原指市集交易的經紀人。古代期約易物稱為「互市」，唐代因書「互」似「牙」，故轉書為牙。自唐宋稱交易仲介者為牙人、牙儈、牙郎或牙保；以經營貿易為業之商行稱為牙行；營業執照是為「牙帖」；營利所得稅稱為「牙稅」；佣金則謂「牙錢」；而每月初二、十六日供員工肉食即為「牙祭」。台灣工商業者每逢初二、十六日輒以牲醴、金紙祭祀土地公，祈求財利俗稱「做牙」。[12]

人們相信土地公會保佑農民五穀豐登、也會庇護商家生財興利，所以會以三牲、酒醴、糕餅、素果、金紙等物品在每個月的農曆初二、十六日「做牙」祭拜祂，其中二月初二稱為「頭牙」，十二月十六日叫做「尾牙」，祭祀之後就利用這些祭品宴請員工。由於祭期、形式頗為類似，「做牙」往往與宮廟的「賞兵」、店家的「拜門口」及客家族群的「食福」等意義不盡相同的習俗混為一談。

每一個宋江系統武陣的做牙習慣其實也都不太一樣，大部分的陣頭是在農曆每月十六日舉行，但也有些是一個月做初二、十六兩次牙。儀式通常是由陣頭的執事人員負責，有些陣頭所準備的供品相當豐盛，當晚便用來宴請陣頭人員，藉由這個機會慰勞他們訓練的辛苦，同時也聯繫彼此之間的感情。

有形的陣頭成員可以大快朵頤，無

| 11 | 托克托，《宋史》，卷121，〈軍禮〉

| 12 | 〈台灣民俗文化研究室〉，http://web.pu.edu.tw/~folktw/prospectus.html，靜宜大學中文系

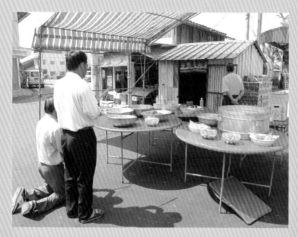

不只生意人有做牙之俗，傳統陣頭也有

陣頭做牙通常由執事人員負責，當晚供品便用來宴請陣頭人員

形的宋江爺當然也不能餓著肚子，位於台南西港的後營宋江陣在每個月
兩次的做牙儀式裡，就會準備 36 袋米包奉獻給田都元帥麾下的三十六
將士，是該陣保留迄今的特殊傳統。

　　透過儀式過程的觀察和訪問陣頭主事人員所得到的答案，可知宋江
系統武陣做牙的目的和民間的商業風俗同樣是為了答謝土神，我們或許
可以從這一點去推斷，陣頭做牙除了可能源自古代軍衙祭旗的儀式，也
可能和守護神崇拜的道理是一樣的，都直接承襲自師門（拳頭師傅）的
行業（武館）信仰習慣。

陣頭的資格檢定

　　如果說，宋江系統武陣透過入館及訓練期間的神人合作，逐步從人性的活動組織蛻化為具有宗教能力的駕前神兵，那麼又該如何確認他們的能力已經足以擔負祭典的重任了呢？

　　當宋江系統武陣的集訓告一段落，就必須在祭典之前擇期前往主辦祭典的大廟報到並進行一次完整的演練，這個儀式可視作陣頭之所以成為「陣頭」的認證考試，在台南市古倒風、台江內海地區的迎神祭典裡，這個認證考試稱為「開館」，不過「開館」此一名詞在其他地方卻是陣頭立館開訓的儀式，相當於本書的「入館」：

　　　　宋江陣開館，必須設館祭拜觀音佛祖和宋江爺，各陣頭演練前必先拜館。[13]

　　　　首先是開館，立一館寮，搭小牌樓，內奉請宋江爺及各方神明坐鎮。開館時，要先奉請宋江爺等眾神，奉請神明要在庄外設立香案並且面向山的方向拜請。拜請時要點香、鳴炮、燒金紙，唸請神祭詞，而後揭開紅紙（文工尺二尺二），意指神明已至此坐鎮，隊員須喊叫以最高之誠意恭迎神駕蒞臨。[14]

　　而其他地方當陣頭組訓完成，前往大廟報到、參拜、演練的動作通常有另外的名稱，例如：台南市南關線及二層行溪下游流域一帶叫做「架棚」、「校棚」、「拜

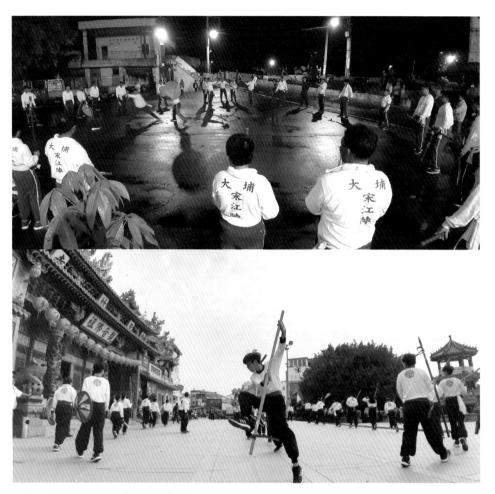

內門、田寮地區的陣頭資格檢定考試稱為過埕

旗」、「拜王爺」，高雄市內門、田寮地區則稱之為「過埕」：

　　王爺遶境活動之前，境內所有參與的陣頭必須先齊集萬年殿三府千歲
座前報到，俗稱「校棚」，甚至白沙崙所奧援的代表團隊亦須在遶境之前
擇期前來「拜旗」。過程雖然簡單，卻
是恭請王爺針對陣頭進行點校、評閱，
所以有一說是「校評」，其意義猶如軍

13 | 黃山高，《羅漢風雲》，頁55
14 | 許雍政，〈茄萣藝陣之研究〉，頁46-47

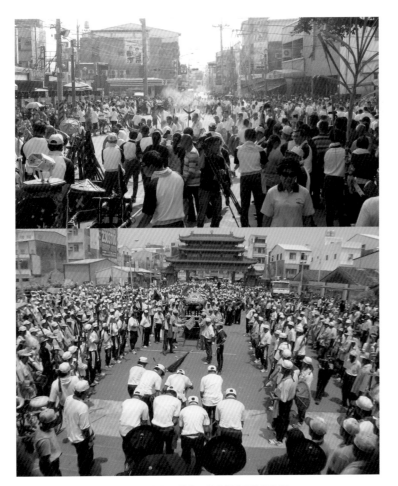

南關線及二層行溪下游流域的陣頭架棚是恭請王爺針對陣頭進行校閱

隊出征之前主帥閱兵點將之儀。[15]

　　陣頭訓練完成後，擇期至內門紫竹寺或內門南海紫竹寺廟前廣場全程獻藝，完整演出，讓觀音佛祖正式驗收組訓成果……過埕後，寺方會給予具有神力的「淨符」貼於道具兵器上，以象徵觀音佛祖的加持，正式通過考驗後，即可代表庄頭出陣。[16]

｜15｜黃名宏等，《灣裡萬年殿戊子科五朝王醮醮志》，頁143
｜16｜林義安，《羅漢門演藝／羅漢門迎佛祖民俗陣頭》，頁40

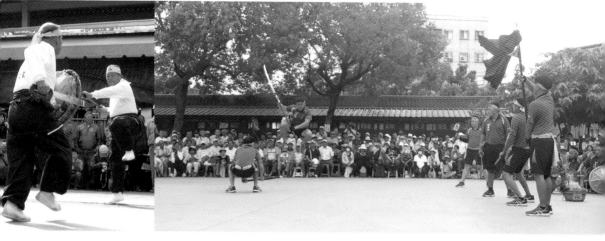

曾文溪下游流域的陣頭在祭典前舉行開館

　　陣頭一旦成立並訓練就緒，於祭典前舉行「開館」的習俗，在曾文溪下游流域尤其盛行而且慎重其事。其中又以台南西港慶安宮所辦理的「西港仔香」、佳里金唐殿所辦理的「蕭壠香」、土城子聖母廟所辦理的「土城子香」等祭典的陣頭開館最具代表性。對於參與這些祭典的陣頭而言，開館儀式至少有三個意義存在：

　　一、表示訓練已成，向祭典主帥報到，接受檢閱：各庄各廟投入了大量人力、物資與時間來籌組陣頭，並進行嚴格集訓，最大的願望無非是在祭典主帥出巡過程裡能有完美的表現，並圓滿達成祭典所賦予的任務。訓練成效如何？自然也必須由祂來評判，因而有開館之舉；陣頭藉由這個儀式的參與，對外宣示訓練完成，已經可以接受主帥的檢閱了。

　　二、「陣頭」的資格鑑定，自此正式成軍，納編為香陣：陣頭開館時必須全員到齊，並且在儀式當中進行全套演練。根據當地早年的慣例，凡傳統陣頭必須經歷開館儀式，才可以到各廟探館或應邀去地方、民宅執行各類儀式行為。職業陣頭即使沒有硬性規定，不過應雇主要求前往開館者也大有人在，這不但充分顯見各庄各廟對於參與祭典的審慎態度，也說明了開館儀式無論針對個人或者團體，都具備「資格鑑定」的重要意義。透過此儀式的考驗，陣頭才能正式成為主帥巡掃轄境的「陣頭」。

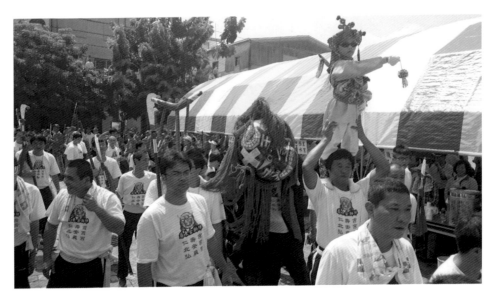

透過主帥的考驗，陣頭才能正式成為巡掃轄境的「陣頭」

106

三、為即將到來的祭典暖場：陣頭開館時，各陣往往精銳盡出，無論是技術老練的「舊跤」抑或初試啼聲的「新跤」，無不使出渾身解數盡情發揮所學，期待獲得主帥的肯定；從另一個層面而言，世居當地的住民心目中，多數認為陣頭表現的好壞或成敗非但是個人的能力問題，也關係著整個村庄的榮辱，甚至牽涉到過去聚落開發過程裡的種種歷史情結，因此，同類型陣頭之間容易激起相互較勁的情緒，特別是宋江系統武陣。在這一場組陣以來的首度亮相裡，「輸人毋輸陣」的競爭心理使得每位成員全力以赴，搏取一旁「品頭論足」的圍觀群眾更多的喝彩。這樣的氛圍也吸引了愈來愈多的人前往欣賞，其中不乏前來觀摩的他陣成員。陣頭的開館儀式於是成為當地祭典頗為重要的「賣點」。

陣頭的開館日期通常是經由各廟壇主神降駕指示或聘請專業人士依流年來擇定。因應工商社會的需求，各陣多會選擇在週休例假時進行，讓陣頭人員可因此而事業與陣頭兼顧；而且假日觀眾比平常多，

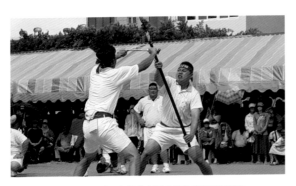

陣頭開館時往往精銳盡出，個個使出渾身解數盡情發揮所學

對陣頭人員來說不無鼓勵作用。但是仍有少數陣頭強調凜遵神旨的特性，選擇在正常上班日開館。無論如何，「趨吉避凶、出入平安」總是各陣決定開館時日的最高準則。

按理說，陣頭如果有探館、答謝的行程規畫或應邀參與其他廟會，都應該在開館之後才能夠進行，否則便須提早辦理開館儀式，如此始符合「陣頭必須經歷開館儀式，始可於往後到各廟探館或應邀至地方、民宅執行各類儀式性行為」的舊俗。不過，現在有愈來愈多的傳統陣頭在尚未開館之前，已經開始從事其他的活動行程了，例如：利用集訓期間前往各友廟參拜操演或者參與友廟的祭慶活動，其出發點是讓陣頭成員練膽，實際上這已形成一種探館行為。那麼，這些行為是否與當地傳統陣頭的禁忌有所牴觸？便出現了見仁見智的看法，於是，每個陣頭在活動過程中就產生各自力求周全的權宜之策，例如：未開館之前，除了必要的拜禮或廟前操練，不可為一般信眾進行任何宗教意涵的儀式行為；有的獅陣無論是個別的移地訓練或參與交陪庄的祭典，都不用未曾開過館的新獅頭來領軍出陣。

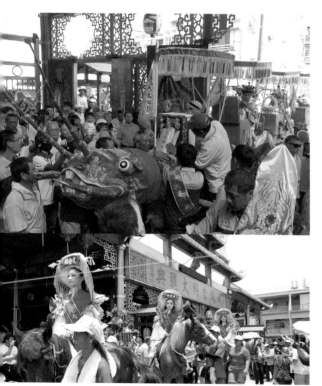

除了陣頭，當地祭典裡還有幾團傳統藝閣活動其間，組織過程並沒有涉及技藝訓練，不會像陣頭一樣必須請神入館，因此也就沒有開館儀式。他們也必須在祭典之前到大廟報到，宣示已完成組閣事宜，將在未來數日裡隨主帥出巡。可能由於傳統藝閣多是竹材、木板搭建棚架，所以這一道「神前報到，接受檢閱」的程序就稱為「架棚」。

107

陣頭開館與藝閣架棚具有同樣的目的，或許正因為如此，所以某些地方的迎神祭典便出現了「陣頭架棚」、「陣頭校棚」等說法。但是在曾文溪下游流域，此二者卻是對象截然不同的兩套儀式，可視為分辨陣頭與藝閣的重要依據。

傳統藝閣在祭典之前到大廟架棚，正式向主帥報到

拼陣與探館

宋江系統武陣在得到神明的認可而成為真正的「陣頭」之後，便能夠從事一連串出陣的行程，除了執行祭典的相關任務之外，他們也可能出陣對贊助者表達謝意，稱為「答謝」；或者趁陣頭組成的機會到交陪庄、交陪廟進行探訪，叫做「探館」。

關於宋江系統武陣「探館」的行為，擔任教頭超過一甲子的何國昭師傅曾經表示：「傳統的探館是即將對陣的陣頭互相到對方的武館拜訪、下戰帖，並一探功夫虛實。」[17] 這與部分研究者認為探館演變自早期的「拼館」、「拼陣」、「踢館」等舊俗的說法，意

108

| 17 | 台南市安定區新庄仔宋江陣總教練何國昭訪談資料，2007

早期拼陣拼館的武鬥，今日是彼此拜訪的探館

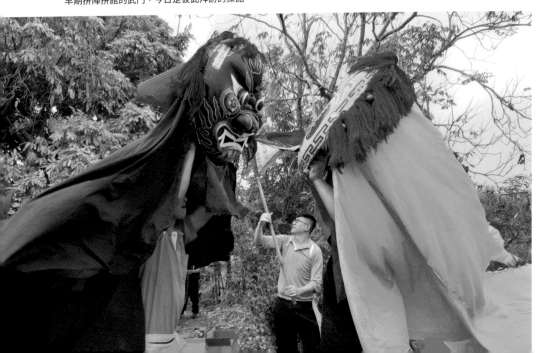

思頗為相近：

> 　　早期有拼陣、拼館和踢館的傳統武鬥，但流傳至今，已剩下禮貌性的
> 拜館，和互相觀摩技藝的探館活動，以往宋江獅「交頭」怒目相視，互相
> 挑釁，意味著即將展開「拼陣」武鬥，目前已演變
> 成為歡迎對方的「交頸」動作，狀至親暱，有些「弄
> 獅」者還會互相拋媚眼、甚至打 Kiss，饒富風情。[18]

| 18 | 黃世暲（山高），《羅漢風
雲》，2003 初版二刷，頁 66

　　宋江系統武陣源自古時的地方巡防團練，搏生死、
拼輸贏原來就是他們的基本職能，即便後來轉型為迎神祭典的陣頭，這個本質還是
沒有改變，因此，台灣各地宋江系統武陣曾經發生的拼陣事件不勝枚舉。相傳高雄
內門夏梅林宋江陣百餘年前到湖內進香過程裡，曾遭當地宋江陣佈樁試功夫，雙方
拼陣導致人員傷重不治，從此兩地斷香，內門地區武陣拼陣的風氣也因此改成交誼
性質的探館。
　　不過，曾文溪下游流域對於陣頭探館活動顯然又有不同的註解：

> 　　玉勒慶安宮遶境出巡共
> 有三天（含請媽祖日則四
> 天），若一座廟宇派出參與
> 遶境的陣容包含神轎和陣
> 頭，那麼在有遶到該廟的香
> 日時，當天清晨陣頭和神轎
> 一同到玉勒慶安宮參拜之
> 後，神轎照常「出香」遶境
> 去，但陣頭則折回自己的廟
> 宇，靜待香陣到該廟參拜，
> 以便「接陣」，當香陣都通
> 過了，隊員們就可以休息，

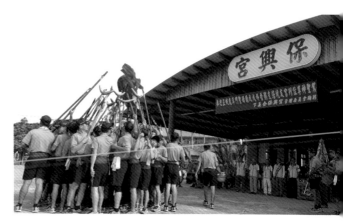

曾文溪下游流域的陣頭探館順應祭典形態與時代變遷，已被賦予
另一層次的精神與功能

一直到傍晚再集合去西港和自己的神轎會合，以便「入廟」。這一天雖然
該陣頭也是有頭有尾，但中間沒有了，也就是說，該陣頭沒有去遶屬於同

香日的廟宇。然而同香日的廟宇基於地域性關係，往往是最有交陪最濃情蜜意的，甚至具有血緣關係，怎麼可以不去探望一下，在這三載才相逢的良機，不只要去，還要特地去探個仔細，而且在前幾天就先去貼香條了，於是又形成了一個獨步全球的文化，它的專有名詞叫「探館」。為什麼不叫「探廟」而叫「探館」呢？早期參與西港香的廟宇幾乎都有陣頭，而探館主要是陣頭的活動，以陣頭探陣頭的名義自然要來得水乳交溶得多。[19]

　　基於神明出巡遶境活動是「所有單位都應該要去拜訪所有單位」的互惠原則，當陣頭沒有辦法在遶境期間依既定行程到其他庄頭或廟壇參訪，就必須另擇良日先行前往，並演練技藝供當地神明與民眾欣賞，這樣便能彌補遶境行程的不足了。若受訪者也組有陣頭的話，多半會在訪問過程中出陣相迎送；並且陣頭演練的地點往往借用地主陣頭的練習場地，也就是陣頭館之前，於是形成陣頭互探寮館的交流模式，或許因此就將這樣的活動稱為「探館」。當地的陣頭探館原本也可能與早期拼館、拼陣的風氣有關（尤其是武陣），但順應祭典形態與時代的變遷，已經被賦予了另一層次的活動精神與社會功能。

　　除了利用祭典行程之外的時間從事對庄、對廟、對陣的探館行為，陣頭還有針對民家或個人的訪問活動，訪問的對象有的與該陣深具淵源，如移民關係、親屬關係、神明信仰關係等；有的對該陣有卓越功勳，如地方耆紳、陣中元老、陣頭教練等；有的是陣頭的實際參與者，也就是現役人員；有的則是對陣頭寄付樂捐者。這些人

110

| 19 | 黃文博、黃明雅，《臺灣第一香─西港玉勅慶安宮庚辰香科大醮典》，2001，頁103-104

陣頭探館與答謝行程通常結合在一起安排，其中答謝行程往往佔了大部分

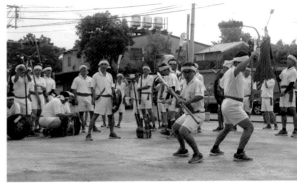

探館演練內容視主客雙方陣頭種類與交情深淺而定

都曾經在陣頭組練過程中貢獻自己的物資和心力，所以一旦順利成陣，就必須前往致達謝意，稱為「答謝」。一個陣頭的探館與答謝行程通常會結合在一起安排，其中答謝的行程往往佔了大部分。

　　探館的演練內容視主客雙方陣頭種類與交情深淺而定，也就是說，當同種類的陣頭互探或主客雙方有交陪關係時，通常就會演練較多的內容；若彼此陣頭既屬同類又情誼深厚，那麼全套的演練自然在所難免了。反之，則往往僅行基礎演練而已。答謝的演練內容通常就較趨於簡單，但多以鎮宅保安的宗教功能為主要訴求，如金獅陣的開單刀、黃蜂結巢、五花，宋江陣和白鶴陣的發彩、開三寶、八卦、七星等。

　　無論演練內容如何，地主廟壇或民家必會準備豐盛的餐點供訪客享用，檳榔香菸自不可免，在炎炎熾日裡，涼水點心更不能少，彼此具有深厚交情者，甚至會在陣頭演練結束後辦桌款待，來訪的陣頭則報以精彩技藝，即便彼此互有交陪，但熱絡的情緒當中同時也彌漫著「一較高下」的態勢，多少讓陣頭的探館活動走回早期「拼館」、「拼陣」的氛圍。

熱絡情緒中彌漫一較高下的態勢，多少讓陣頭探館走回早期拼館、拼陣的氛圍

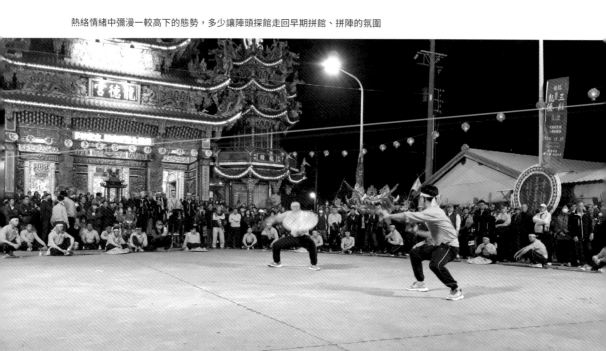

陣頭的香條。

台灣民間信仰有許多種類不同、訴求不同、形態也不同的祭典儀式，只要是涉及廟際參訪的迎神出行活動，像謁祖、進香、出巡、遶境、請水、刈香等，通常就會出現「香條」。這是一種長一百公分上下、寬十五公分左右的黃色或紅色長條形紙張，是用來預告儀式活動即將舉行，並指出香陣的行程與動線的用具。

香條上面所書寫的內容，因活動性質和各地的習慣而有所差異，但大致包括活動的主辦單位、活動的時日、活動的目的及對象等。例如：某廟主神要回祖廟進香，那麼在行前就必須派人到祖廟知會並張貼香條：

某地某廟某神涓某月某日（農曆或國、農曆並列）往某地某廟謁祖　闔境平安

香條是用來預告儀式活動即將舉行並指出香陣行程與動線的工具

除了廟壇迎神出行的儀式會張貼香條，有些地方的陣頭活動也會貼香條，這種風俗習慣大概分布在台南古台江內海地區，最典型的就是西港慶安宮的「西港仔香」、佳里金唐殿的「蕭壠香」、麻豆代天府的「麻豆香」、學甲慈濟宮的「學甲香」和土城子聖母廟的「土城子香」等幾個香科祭典的陣頭。

以「西港仔香」為例，主辦祭典的廟宇是西港慶安宮，那麼任何參與祭典的傳統文武陣頭，都必須在祭典之前到慶安宮進行開館，而開館前還必須先到該廟貼香條。對於當地陣頭來說，這是一個不可忽略的程序，否則不能視為正式的開館。可見香條不但發揮了公告週知的功能，在當地同時也是恭請千歲爺針對陣頭表現進行鑑核的拜帖。

香條大多是由各陣頭自行準備，所以內容未必一致，有的甚至頗別出心裁，例如：

某地某廟某陣擇吉國曆〇月〇日農曆〇月〇日（星期〇）〇時〇分起〇時〇分止往某地某廟某神駕前御演大吉

有的香條比較像一封公文函：

某地某廟某陣農曆〇月〇日下午〇點〇分至〇點〇分開館（廟祀主神大印）

也有的開館香條是一張完整的符令：

（符頭）某地某廟某陣涓國曆〇月〇日農曆〇月〇日上午〇點往某地某廟某神駕前開館大吉（符尾）

除了開館，「西港仔香」陣頭在探館、謁祖、拜師傅等儀式之前，也會先到造訪或參拜的地點張貼香條，足見當地陣頭對於這些儀式的審慎態度。

古台江陣頭開館、探館及藝閣架棚前都必須張貼香條以示慎重

卸館 ・ 謝館

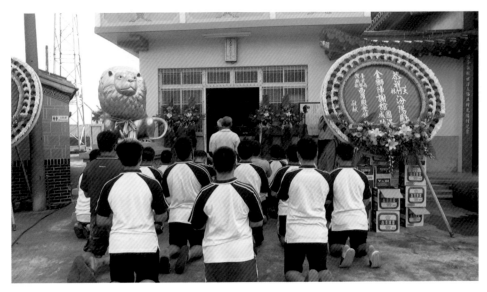

謝館的對象是陣頭神及其將士

　　隨著祭典結束，宋江系統武陣的任務也就圓滿達成，由於傳統陣頭大多是臨時請神入館，因此祭典結束之後，就必須再選擇一個好時日舉行「謝館」。若干常設型的陣頭如高雄內門順賢宮宋江陣、橫山宋江陣、台南七股樹子腳寶安宮白鶴陣等，雖然強調自己永不謝館，但還是會擇日祭祀酬神的。

　　儘管儀式名稱叫做「謝館」，實際上拜謝的對象並不是寮館，而是入館當初迎請而來的陣頭神和祂的將士。儀式內容包括酬神祭祀，然後將陣頭神送回原來修行之處，並且把臨時搭建而成的寮館拆除。「謝館」程序也和其他的陣頭儀式一樣，各地方、各陣頭依照他們的風俗慣習而有不同的做法。大致來說，可以分為三類做法：

一、送神、謝館和請神、入館儀式相互呼應

也就是說，先前請神入館時怎麼做，後面送神謝館就怎麼做，這應該是目前宋江系統武陣最常見的做法。例如：有些陣頭會到廟外的水邊、樹下請神入館，謝館時就會把陣頭神送回到原處；也有些陣頭入館時寮館稍做布置、敬備供品祭拜一番即可，那麼謝館時也是再拜一次、寮館恢復原狀就算儀式完成。

請神入館怎麼做，送神謝館就怎麼做，應是目前最常見的做法

二、入館的儀式較謝館隆重

有的陣頭在入館時雖然會到廟外的水邊、樹下請神，教人倍覺審慎，但謝館過程就簡單多了，只在館前送神即可，不再拔陣將神送回請神地。

三、謝館結合了其他的活動辦理

有的陣頭會在謝館當天出陣，配合所屬廟壇進行安營、卜爐主、巡庄、答謝、進香謁祖等活動，或者在館前做最後一次全套的演練，然後再進行謝館之儀，讓陣頭熱熱鬧鬧的請神入館，轟轟烈烈的送神謝館，有始有終。

在各自獨特的謝館儀式當中，其實各地方宋江系統武陣又有若干的一致性與規律性。例如：儀式的時辰多從午後開始，並大致依循著謝神→送神→拆館→收藏器具等程序進行。謝館的同時，通常也兼拜廟祀眾神及犒賞五營神兵；祭拜的物品除了必備三牲、四果、水酒、鮮花、香燭、金銀紙錢外，有許多是以辦桌的食材為主，當晚便使用這些祭品料理成一道道美食佳餚，舉辦盛大的宴會慰勞陣頭人員連月來的辛勞以及各界人士的贊助支持，謂之「謝館宴」或「圓滿宴」。

送神就是恭送陣頭神回歸。平時沒有拜祀陣頭神者，就如前述將無形的陣頭神送回原本修練的水邊、樹下；已經常態供奉守護神的陣頭，便將神明的象徵器物（神像、神位、令牌、令旗、香爐、家私等）請回原本供奉的所在（如廟壇或爐主家中）。陣頭組陣過程裡，若干具有神格象徵的汰換器物如兵器、法器、道具、淨符等，通常也會選擇在謝館儀式裡一併火化處理。

以金獅陣為例，獅頭既是全陣的靈魂，在某些地方的信仰習俗裡，甚至也是陣頭神的象徵神物，平時即坐鎮神祠接受信徒膜拜。陣中一旦有新製獅頭，就必須擇日聘請道法專業人士（道士或三壇法師）進行開光入神才能啟用，而汰換下來的舊獅頭可能會讓信徒乞請回家鎮宅保安，也可能不再留存。若屬後者，也不可以隨意棄置，必須經過退神儀式之後，以火化方式恭送離境，象徵回天覆職。

陣頭神送走之後，人員就會立刻整理、清空寮館內的設備，並將陣頭專屬的家私予以妥善安置、收藏，最重要的是張貼在神龕正面、書寫著守護神神號的紅紙必

116

汰換的舊獅頭若不再留存，必須退神並以火化方式恭送離境

須撕毀，寮館也要馬上動工拆除。有時整個過程會由法師來主持，甚至廟裡的主神或童乩也會在一旁監督，顯得相當慎重其事。至此，謝館儀式總算告一段落，意謂著陣頭組織的暫時解散，歸於隱形，人員也回到原本士、農、商、工各自不同的生活節奏。

謝館後，神位與寮館必須馬上拆除

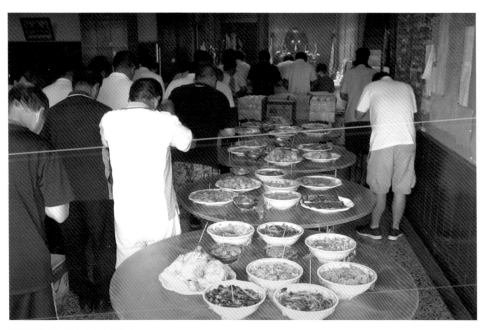

謝館的祭品以當晚宴席食材為主

兵器・道具

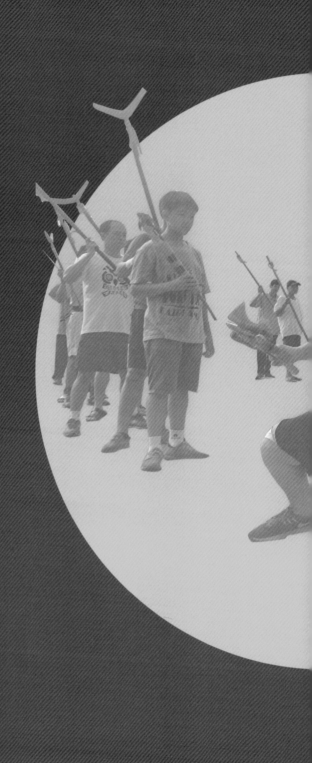

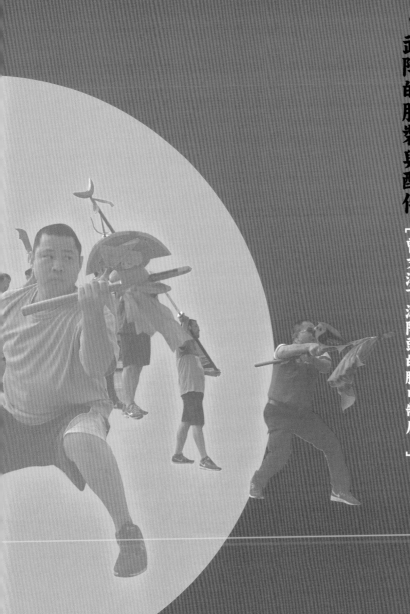

- 鑼鼓鈸鑼：聲音對陣頭的重要性
- 宋江三寶〔陣頭神的象徵物。〕
- 常見的兵器：長家私
- 常見的兵器：短家私〔家私上的符仔。〕
- 武陣的服裝與配件〔曾文溪下游陣頭的腳巾制度。〕

鑼鼓鈸鑼：
聲音對陣頭的重要性

陣式變化與武術技法是宋江系統武陣演練的兩大元素。前者是指個人空拳、個人兵器及雙人以上的對練，後者則屬於團隊操練部分，彼此串連成宋江系統武陣長達一至三小時的豐富內容。

台灣的宋江系統武陣數量算是很龐大的，種類又多元，而且受到族群分布、習俗民情、信仰需求乃至於教練傳授等因素的影響，各自形成了區域性的文化特色，甚至分門別派，各陣的演練內容多少會產生不同的表現方式，即便相同的陣法或武技也可能會出現不同的名稱或註解，門外漢是霧裡看花，內行人也暈頭轉向。

不過無論各地宋江系統武陣的活動形態、文化內涵有多麼的不同，有一點倒是南北皆準的通則，就是陣頭裡面必有鑼、鼓、鈸三種樂器參與，其中鼓無疑是最主要的樂器。宋江系統武陣的鼓有很多種規格，較常見的有雙面的大鼓和單面的小鼓兩種，其他如獅鼓、轎鼓、扁鼓等，也都出現在若干地方的宋江系統武陣裡。

宋江系統武陣必有鑼、鼓、鈸三種樂器參與

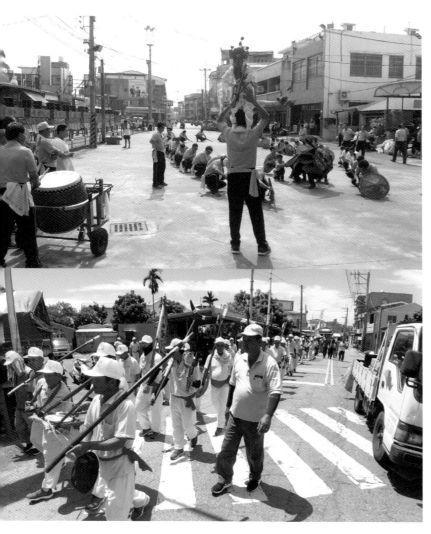

雙面皮的大鼓聲音雄渾宏亮，極具激勵士氣的功能

鑼鼓鈸三種樂器在宋江系統武陣裡面有著不同的地位

　　大鼓的聲音雄渾宏亮，而單面小鼓則清脆高昂，都極具激勵士氣的功能，陣頭成員俗稱為「戰鼓」，說明了武陣出行猶如行軍，隨時保持在備戰狀態。台南古台江、倒風內海地區的宋江系統武陣較習慣使用九寸以下的單面牛皮鼓，並且必定搭配銅鈸一付、銅鑼兩面，打擊時聲音高亢，節奏明快，展現相當威武的氣勢。鑼、鼓、鈸的行列甚至有一定的規矩，常見的隊形是鼓鈸居中、鼓左鈸右、雙鑼分列兩側，自左而右形成「鑼→鼓→鈸→鑼」的排序，標榜這三種樂器在陣頭裡面有著不同的地位：鼓為主、鈸其次、鑼為卑。

　　這個地區除了宋江系統武陣以外，其他種類的陣頭或藝閣有時也會用這種「戰鼓」（宋江鼓）來帶陣，通常會如此做法者，多屬於戰鬥或宗教能力較強烈的武陣

性格，因此，鑼鼓似乎也可以做為文武陣頭的判斷依據。例如：蜈蚣陣原本只是抬閣遊街形式，加入了鑼鼓，也賦予了宗教質能，甚至轉變為威力強大的武陣。而「西港仔香」、「蕭壠香」、「土城子香」等祭典裡的蜈蚣陣更被尊為「百足真人」，可見已不單純是陣頭，還具有神明的身份。

人們向來認為鑼、鼓、鈸在宋江系統武陣裡面只是擔任配樂、熱場的角色，其實不然。出陣期間，鑼鼓會在前方引路，陣員緊隨其後；練陣時，鑼鼓必定要立於陣前（若以八卦圖騰來說，這裡就是「乾位」的意思），居高臨下，以鼓點聲響使全陣舉止整齊劃一、團結氣勢。因此，鼓就形同軍隊的指揮官，是祖師的象徵，某些地方的宋江系統武陣至今仍然保存了「拜鼓師」的儀禮，其實就是「拜祖師」的含意，可見鼓在宋江系統武陣當中的地位。

近幾年，有愈來愈多的地方發起甚具針對性的消聲、禁炮、減香、滅金、反煙火等運動，透過政府官方的主導與法規的制定，搞得彷彿這世上的空汙、噪音全是民間習俗信仰活動惹的禍，一時之間民心鼎沸，網路上讚聲者眾，韃伐者亦眾，於是民意很自然地又分邊站了，儼然另類的「族群分裂」。環境汙染問題其實牽涉到頗為複雜的層面，不是三言兩語就可以討論出所以然的，這裡既然說到了陣頭的鑼

古代軍隊將帥以鳴金擊鼓發號施令，今日武陣以鑼鼓鈸指揮全陣

鼓，不妨就「聲音」議題提出一些看法。

民間習俗信仰的包容性很大，儒、道、釋都可融入其中，仔細想想，各式各樣的聲音還真不少。佛教的神（觀音、佛祖、地藏王菩薩、楊府太師等）要聽佛經，不是佛教的神有時也聽佛經。道教法會中，「起鼓鬧廳」是任何醮事的起始，各部經典的諷誦更是不可或缺的科儀。儒教祭祀活動裡，不但有雅樂十三音，還有大成樂章；不但須舞，還得唱。即便基督宗教，也同樣要唱聖歌、奏聖樂、報平安。台語把「迎神祭典」叫做「迎鬧熱」，聲音當然就更多了，否則怎會熱鬧呢？其中被視為噪音的主角，大部分是來自鞭炮、煙火和各式鑼鼓樂音吧。

廟會為何要施放鞭炮？難道只為了熱鬧嗎？其實並不是那麼簡單。

在台南地區，宋江系統武陣排八卦（七星）的最後動作，就是化金、放炮，如果沒有這兩個動作，不算完成陣法；神轎、陣頭蒞臨時，家家戶戶、各庄廟壇必須要敲鐘擂鼓、施放禮炮，以示對來訪神明的隆崇迎送；另外如新廟入火安座、武陣清厝、香陣掃路祭路、盛筵普度、遣舟送瘟等，無一不燃鞭炮、不化金燒紙，若是神明有所指示，金炮的數量甚至不可少。

有時，不但要有鞭炮聲，還得有人的聲音，宋江系統武陣在進行陣法演練或儀式行為，必須嘶吼吶喊，他們絕對不是吃飽撐著，也不是吊嗓練歌喉，因為種種動作都有其宗教功能存在：化金是柔性和解，聲音是強制驅逐，無論何者，都是先人在披荊斬棘的過程中、在面對人力無法抗衡的災厄困頓時所做出的人性化思維，這些其實都是在地開發史的一部分，也都是生活文化的一部分。

聲音對於祭典而言，有時是需要，
有時是必要

各地祭典不乏陣頭參與其中，蜈蚣家將、宋江系統、踏蹺鼓花等都是以鑼鼓帶路，南北管樂、牛犁車鼓、天子門生、文武郎君等則是以吟歌奏樂為主要演出內涵；不但陣頭有聲音，神轎、將爺也必須有轎前鼓、駕前鼓、開路鼓等。這些聲音不但演練時有，即使行進間、乘車時也不可斷。當然，這些傳統規範也不只為了熱鬧而已。古代軍隊，將帥以鳴金擊鼓發號施令，今日武陣，以鑼鼓鈸指揮全陣，各式的鼓點節奏都代表了不同的意義，陣員聞聲而動，做出各種陣法變化與個人動作，少了這些聲音，如何團練？文陣又該如何舞唱？

可見聲音在民間信仰儀式裡，確然有其必要性。

那麼，這些聲音是不是噪音？

是的，在不認同的人眼裡，就是噪音。

不認同民間信仰的人，會認為陣頭的聲音、鞭炮的聲音就是噪音。同樣的，對於不認同基督宗教、佛教、道教的人而言，聖歌、佛唱、道誦就是噪音；對於不喜歡交響樂的人而言，那還是噪音。噪音就是噪音，和音量的大小其實沒有太大的關係。蚊子飛的聲音並不大，但對於比較「淺眠」的人而言，必除之而後快。

生活在一個講究自由的國度裡，要避免不同族群的對立與衝突，就不能缺少一顆彼此尊重和包容的心。如果民間信仰群眾體恤其他宗教或無神論者的立場，在符合傳統需求的前提下，做好事前溝通與活動自律；而不是拿香拜拜的人也可以將心比心，寬容看待這最在地的常民文化實踐，社會或許能和「公平正義」更靠近一些。

在符合傳統需求的前提下，民間信仰族群應做好事前溝通與活動自律的功課

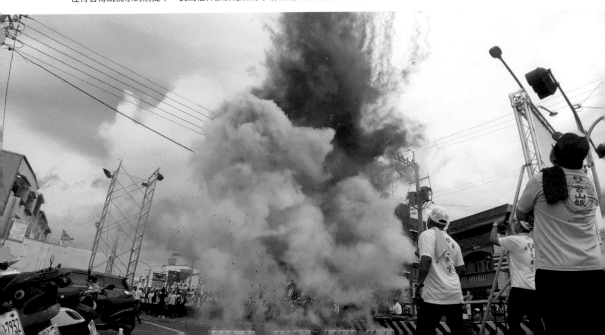

宋江三寶

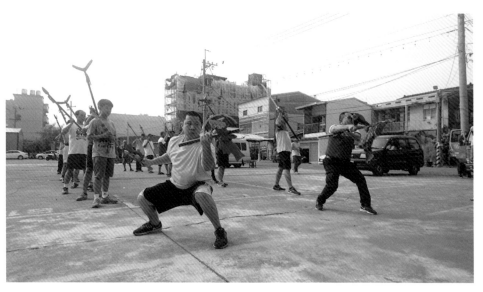

頭旗和雙斧是引領宋江陣行軍練陣的靈魂

中國東北有三寶，人蔘、貂皮、烏拉草。

屏東東港有三寶，油魚子、櫻花蝦和黑鮪魚。

現在連馬路上都出現三寶，至於是哪三寶？大家就心照不宣了。

在早期盜賊橫生、族群對峙的台灣社會裡，宋江系統武陣是聚落民丁自發自組抵禦外侮、維護庄人生命財產的武力組織，所使用的攻防兵械當中，刀、槍、鈎、鐧、鞭、盾等是中國傳統的武器，斧、鑣、耙等是取自農林產業的生財工具，棍、傘、掃帚、氅等則是居家生活的日常用品。這一系列武陣的最大宗是宋江陣，而宋江陣也有三寶，是陣中最具代表性的三種兵器——頭旗、雙斧與官刀。

頭旗和雙斧是引領宋江陣行軍練陣的靈魂，居於領袖地位，是全陣的權威、冷靜、力量和武功的象徵。若以信仰的角度來說，這兩種兵器被視為宋江爺的化身，是陣中將士的精神標的，許多地方的陣頭平時會將它們與廟內眾神共祀，同享香火；出陣時則必須隨時嚴加保護，不容許稍有差池。

頭旗通常代表著庄內主神或宋江爺的帥令，其造形是以槍為柄，槍頭下懸掛一

面旗幟（絕大多數是三角形），並纏繫紅布數塊。旗和紅布的尺寸每陣並不一致，有些陣頭是遵照神示或依循舊有的傳統規制，不敢有所改變。

頭旗可分烈火旗、杏黃旗、蜈蚣旗、佛祖旗等多類，各具不同的顏色與功能。杏黃旗和烈火旗是較常見的宋江陣頭旗，也都曾出現於中國歷代章回小說裡。《封神演義》記載，上古人皇以天道制定地道，做東方青蓮寶色旗、西方素色雲界旗、南方離地燄光旗、北方玄元控水旗及中央戊己杏黃旗等五色五方旗鎮守中央及四方，其中杏黃旗是玉清宮元始天尊的法寶，後來贈予弟子姜尚（姜太公）助伐商紂，曾在對殷郊戰役中發揮極大作用；《水滸傳》裡也有宋江等一百零八好漢在梁山頂開忠義堂、立「替天行道」杏黃旗、祭天結義的情節；《小八義》中則描述鐵金定揮杏黃旗、鄭翠屏持烈火旗合破八卦連環陣。

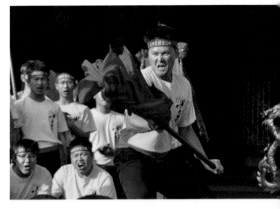

頭旗代表主神或宋江爺的帥令／黃佳紅攝

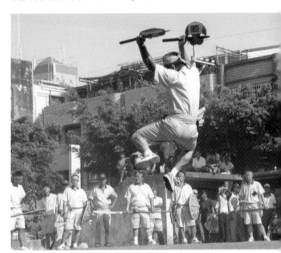

雙斧既是陣前先鋒，也負責頭旗的安全維護

兩種旗在古典話本裡都是屬於地位崇高、法力強大的聖物，是行軍作戰、斬妖除魔的利器，這樣的概念顯然也被民間陣頭所引用。事實上，各地宋江陣頭旗的樣式和名稱看似複雜，但顏色大致有青、紅、黃、白、黑等幾種，和道教傳統的五方、五行、五色概念應該是脫離不了關係的。

斧是中國傳統兵器之一，有長、短、單、雙之分。宋江陣的斧絕大多數是成雙成對的短斧，刃部呈扇狀，長方形的背部有木貫穿其間為柄。斧面會雕刻或彩繪出各色圖騰，有的簡單，有的繁複，其中不外乎兩儀、八卦、七星、龍頭、獅吼或飛蝠等圖案，除了寓意避凶趨吉、除邪破穢，也增添了雙斧威烈剛猛的氣勢。

《水滸傳》一百零八將中，要屬黑旋風李逵最桀傲不馴了，他從沒服氣過誰，就只對大統領宋江一人唯命是從。宋江征戰沙場，李逵當他的急先鋒；宋江身陷險

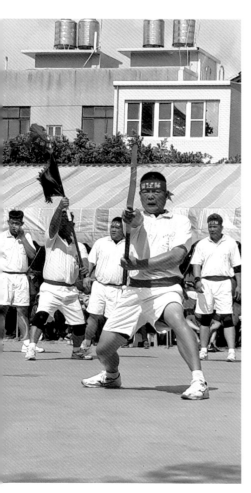

官刀刀長柄也長，執掌者通常會選擇身材高䠓的大漢

境，李逵一定捨命相陪。他慣用的兵器就是雙板斧，因此相傳宋江陣頭旗代表宋江的角色，而雙斧就是李逵的化身，執雙斧者位置在頭旗身旁，居「小爿」短兵器列之首，其職既是陣前先鋒，也負責頭旗的安全維護。

宋江陣的官刀也被稱為「單刀」，每陣的數量從兩支或四支不等。這種兵器刀長柄也長，因此執掌者通常會選擇身材高䠓的大漢。觀察官刀的形態，像古代步戰用的斬馬刀，也有點兒像小說裡經常出現的朴刀，據說最早可追溯到中國漢代的斬馬劍，樣式在歷朝歷代均有演變，明時被抗倭名將戚繼光仿日本野太刀的型式加以改造，利於斬砍馬腳或攔腰掃截，成為攻守兼具的兵器：

> 刀名斬馬，以其有批砍之妙用在也。形頗似半月，而以之橫截馬腳，如風掃折枝。用以攻擊，皆所宜也。爰議刀制云。[01]

朴刀則相傳出現在宋朝時代，是一種長而寬的鋼刀，本身可以直接當作便於攜帶的短兵器使用，也可以裝接在木柄上成為長兵器，由於用途廣泛，成為闖蕩江湖的人士愛用的武器。

那麼，究竟官刀是指斬馬刀還是朴刀呢？根據史料「斬馬刀一名砍刀，長七尺，刃長三尺，柄長四尺，下用鐵鐏，馬步水陽通用之器也。」[02]的描繪，可以判斷官刀的原型應該就是斬馬刀，這也是目前研究者最普遍、最認同的推論。

127

| 01 | 鄭大郁，《經國雄略》，卷5，〈斬馬刀〉
| 02 | 同上

陣頭神的象徵物。

128

　　關於宋江系統武陣的陣頭神，有些是有金身塑像的，但有些是以紅紙、絲綢、塑膠、壓克力或木材製作而成的牌匾神位，上面書寫了神明的名號來表示；還有一些陣頭神則是以某種實物來象徵，例如：香火、符令、神襖等；又如宋江陣的頭旗和雙斧、獅陣的獅頭、白鶴陣的白鶴和童子頭等，在所屬的陣頭裡都算是領袖的角色，因此，也經常被視做陣頭神的化身。

　　一般認為宋江陣頭旗是陣頭神（宋江爺）的帥旗，雙斧是護衛旗令、輔佐主帥的先鋒大將，因此這兩者成為陣頭神的象徵，應該是理所當然的。其實除了頭旗和雙斧，有一些宋江陣還會將其他兵器當做宋江爺的象徵物。例如：台南西港八份姑媽宮宋江陣的傳統觀念裡，兵器是梁山三十六將士附靈的所在，成員尊稱自己的兵器為「師傅」。出陣期間，人員在上車之前要先播鼓三通，眾人各喊一聲「師傅上車！」，下車時同樣播鼓三通，再喊一聲「師傅落車！」後才能下車。

　　佳里嘉福里宋江陣的神壇上，不但供奉著陣頭神田都元帥的神像，也安奉著頭旗與雙斧，甚至還可以看到一支耙在龕上。原來田都元帥的乩子同時也是宋江陣的陣員，這支耙是他平時使用的兵器，即便田都元帥降駕時也仍然緊握不放，久而久之，這支耙在陣員心目中似乎具有宗教方面的特殊性，因此也「坐」上神龕了。

宋江陣的頭旗和雙斧經常被視為陣頭神的象徵

有些獅陣認為獅子是陣頭神或主神的
跤力，也具有神性和象徵性

　　獅陣是以獅頭帶陣，白鶴陣是以白鶴童子、白鶴仙師領軍，祂們的職責和宋江陣的頭旗、雙斧相同，也各有各的神話典故。有些獅陣認為獅子是陣頭神（或是廟祀主神）的「跤力」，因此也應具有神性和象徵性。而每個獅陣的獅頭造型和傳統彩繪圖騰，通常是以金（黃）、白、黑、青、紅五色，畫上太極、八卦、七星、火燄、日月、祥雲、結花、蔓草、王字、鏡面等混搭圖案，不但世代傳承，各具風格，而且充滿宗教的意涵。

　　七股樹仔腳是白鶴陣的發源地，除了田都元帥，也奉祀白鶴仙師和白鶴童子為陣頭神，這應該與最初傳習鶴拳有關。不過根據他們的沿革

記載，庄內原本要組宋江陣，主神康府千歲上天奏旨得到玉帝恩准，迎請白鶴、童子二尊者下凡領陣，所以改稱白鶴陣。在道派的說法裡，白鶴童子是南極仙翁的侍從，守護著崑崙山上的靈芝仙草，被視為延年益壽之神，而白鶴是白鶴童子的形骸所幻化，《封神演義》中就有白鶴童子變做仙鶴叼走申公豹頭臚的故事，因此可知，神話故事中的白鶴與童子實際上是同個神靈的兩種形體。

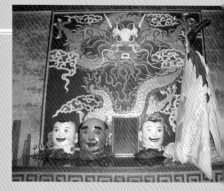

道派的說法裡，白鶴童子是南極仙翁的侍從，而白鶴是童子形骸所幻化

　　無論如何，這些兵器或面具既然象徵陣頭神，在啟用之前就必須經由開光、點眼、安符等過程引神靈進入其中，使它們具有神格和神力，也才符合「以神領軍」的邏輯，目前台南古台江內海地區的宋江系統武陣，可能是保持這種傳統最完整的地方。

　　以當地的金獅陣為例，各陣在啟用新獅之前，必定備辦三牲、四果、鮮花、水酒、紅圓、發粿、山薑、海鹽、冬粉、麵線、餅乾、各式乾料、金銀紙帛等供物，聘僱道派法師或恭請廟祀主神為這頭獅子開光。當天通常會全員到齊，廟祀神明也會降駕護法，法師吹角搖鈴，念咒請神，新製

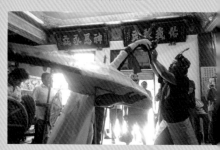

經由開光、點眼、安符等過程引入神靈，才具有神格和神力，也才符合「以神領軍」的邏輯

獅子由兩名專責陣員持於隊中，先以淨香、淨水充分潔淨，再依序在新獅的額、眼、耳、鼻、口、舌、背、腹、尾等部位點朱入靈，鉅細靡遺。完成開光後，就由新獅帶軍練陣，從此走馬上任，而舊獅則功成身退，有些陣頭會將祂退神火化，恭送回天；也有些會供給信徒乞請，安家鎮宅。

　　台南安南區溪南寮金獅陣的新舊獅交接的儀式，是一段饒富人情味的過程。新獅在接受開光時，舊獅會站在新獅的旁邊，三十六支家私圍遶在四週，意謂著舊獅率領眾將士守護著法場。開光儀式完成後，兩獅同時猛烈舞動，先一齊向眾神參拜，接著在手轎前導下帶著陣頭來到廟前拋箍，法師同時在新獅之前以開光鏡、文昌筆引路，隊伍順序為手轎→舊獅→法師→新獅→三十六將士，整個場景彷彿舊獅在指導新獅如何當個稱職的領軍角色。

　　遶行一圈後，法師退下，手轎繼續引領新舊獅及陣頭踏七星排成參拜隊伍，雙獅再向手轎行拜禮，意謂在手轎監督下進行交接，自此舊獅的任期圓滿，於是新獅領軍送舊獅來到化火處，兩獅再行對拜，舊獅向新獅辭行、新獅向舊獅道別，頗有依依不捨之感，然後舊獅被安置在滿堆金紙中，額上貼妥剛由手轎所勒的靈符，燃火化吉。

129

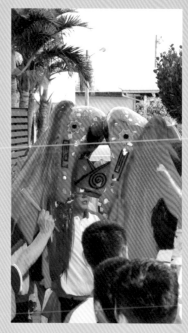

溪南寮金獅陣的新舊獅交接儀式是一段饒富人情味的過程

常見的兵器：長家私

130

　　台灣現存的宋江系統武陣當中，規模最小的是二十人陣，規模大者多達七十二人，陣中成員所拿的兵器通常長短不一，樣式和功能各異，除了「三寶」之外，少說也還有十來種，有的是日常生活用品，有的是早期農事工具，有的是古代軍事用途，有的見於「十八般武藝」之中。它們在陣頭裡被區分為「長家私」和「短家私」二類。當宋江系統武陣兩行整隊時，長家私經常排列在頭旗的後方，俗稱「公爿」或「大爿」。

　　由於若干陣法的需求，宋江系統武陣的兵器當中，耙和盾牌往往是數量最多的兵器。說起耙，人們首先想到的是早期農家用來除草整地的工具，後來約在明代演變成中國長兵器之一，如《西遊記》中豬八戒所使的九齒釘耙。不過宋江系統武陣的耙，頭部形狀像弦月，下接長柄，長得和農用耙、九齒釘耙很不一樣，反倒比較像是另一種武器——鏟。

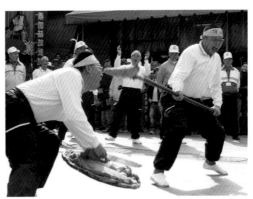

宋江系統武陣兵器中，耙和盾牌為數最多

　　鏟的造型有幾種：像倒掛的鐘、鐘刃朝上的是「金鐘鏟」；鏟頭呈月牙狀的是「月牙鏟」；還有一種鏟是雙頭都有刃，一端如鐘，一端像月牙，就叫「日月方便鏟」。目前學界普遍認為月牙鏟應該就是宋江系統武陣的耙的原型，因為二者相似度最高。

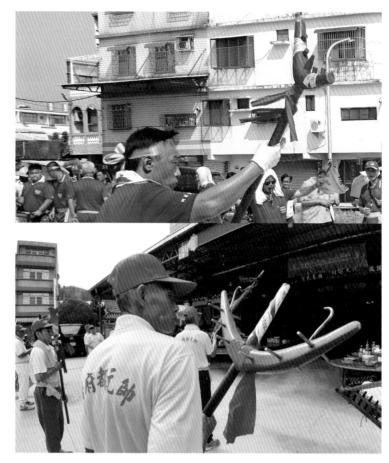

耙的造型多元，有的頭部上方會有若干如牙齒般的凸起

令人納悶的是，這種兵器既然源自月牙鏟，為何台灣人會俗稱為「耙」呢？觀察各地武陣所使用的耙，可發現耙頭的構造其實稍有不同，若比對《武備志》的記載，有的是單純的月牙耙頭連接長柄，像月牙鏟；有的柄端會明顯突出耙頭如「三股叉」的造型，像「钂鈀」；有的耙頭上方還會有若干如牙齒般的凸起，比較像「扒」[03]。由此推斷，人們會將這種形似月牙鏟的兵器稱為耙，或許受到了一些钂鈀或扒的影響。

現在的耙是否與古代的钂鈀有關，目前還無法百分百確定，但是有另一種兵器肯定是從钂鈀演變而來的，因為它就叫做「鐵钂」。出陣時若耙不夠用，可以用它來代替，因為它的使法和耙雷同，一般人也稱之為「叉」或「鐵叉」。

| 03 | 茅元儀，《武備志》，卷104，〈軍資乘〉

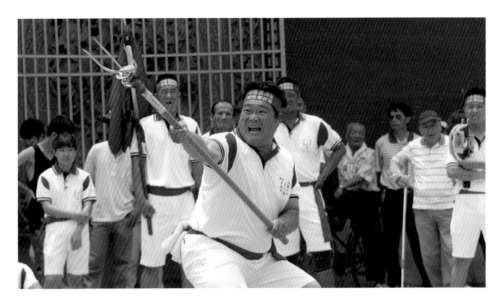

鐵鑲最早是漁獵生產器具，後來被運用到戰場上／王坤輝攝

132

　　鑱鈀，即叉也，鑲與之略同……馬叉與鑱鈀大同而小異，利在于馬。[04]

　　鐵鑲大多為鐵製的叉頭，分三股，中股直而尖，一對側股由中股底端弧形而上，後粗前尖，叉頭下接木製或鐵製的長柄。這種兵器最早是當做捕魚、狩獵的生產器具，後來被運用到戰場上，它可以是兩軍對陣時用以衝鋒殺敵的神兵利器，也可以當做清理死屍的工具。

　　除了耙和牌，「槌仔」是宋江系統武陣另一種數量較多、運用較普遍的兵器。槌仔就是齊眉棍，因棍長以齊眉為度而得名。這種兵器無尖無刃，卻也因此少了其他兵器在構造上的限制，技法可以靈活多變，加上取材方便，可長可短，容易上手，所以在民間武技中極為盛行，幾乎各門各派都有專屬的棍法流傳。

　　相對於其他，槌仔算是比較簡便輕巧、男女老少咸宜的兵器，所以武陣中孩童、女性

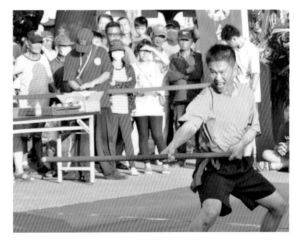

棍法是較困難的武技，沒有相當的根基無法練好／黃佳紅攝

或體格較差的成員，通常就會被安排負責槌仔。然而實際上，棍法是屬於較困難的武技，如果不是具有相當程度的根基，是無法將槌仔練好的。17 世紀初的中國武術名家程宗猷就認為槌仔是「藝中魁首」，抗倭大將戚繼光則說它是所有兵器的基礎：

> 用棍如讀四書，鉤刀槍鈀如各習一經，四書既明，六經之理亦明矣。
> 若能棍，則各利器之法從此得矣。[05]

有人說槌仔源自古代用於車戰的「殳」。遠在西元前 700 年中國群雄並起的春秋戰國時代，各諸侯國戰車上有所謂「車之五兵」，也就是長戟、長矛、短矛、殳、戈等五種兵器。而根據《說文解字》「殳以積竹，八觚，長丈二尺」的記載，我們似乎可以從現今宋江系統武陣的「丈二槌」，隱約看到上古時代「殳」的樣態。

丈二槌俗名「丈二」，顧名思義它的棍身長度就是一丈二尺，所以無論攜帶或操作都很不方便，傳統習武者常拿它來當作強化腰馬和手力的訓練工具，但是武陣裡的丈二卻有不同的功能。通常個人兵器和空拳的演練開始於「三寶」，也就是開斧、開旗、開利器；而最後則由功夫底子深厚的成員演練丈二來做為總結，台語叫做「丈二收煞」，因此延伸出驅除邪煞的隱意。

| 04 | 同上
| 05 | 戚繼光，《紀效新書》，卷 12

丈二槌隱約可見上古時代「殳」的樣態

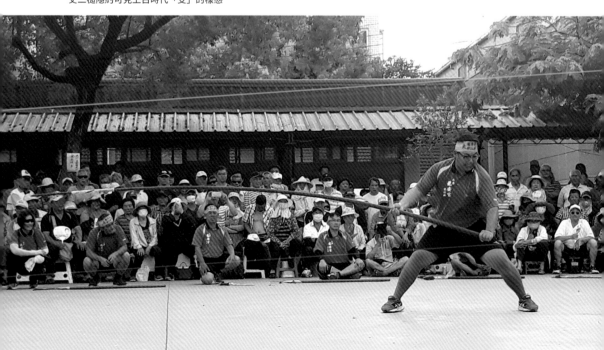

所謂「利器」是指帶有金屬利刃的武器，如鐵鑣、刀類或鉤仔。鉤仔即為鉤鐮槍的俗稱，是中國古代戰場上慣用的冷兵器，起初以麻繩將鐮刀綑綁在長槍上，所以又稱「麻扎刀」。後來，發展出長槍的槍頭鋒刃上橫出一個彎曲的倒鉤，鉤上有刃，如一把小鐮刀，使得這種兵器能刺能挑、能割能勾，多了許多使法與用途，也流傳出許多稗官傳奇，例如中國宋代的戰爭史上，就有鉤鐮槍大破連環馬的紀錄，《水滸傳》裡也出現類似的故事情節。而不敗戰神岳飛在對陣金兵時，據說曾經以鉤鐮槍和刀斧手打得金兀朮的鐵浮屠與拐子馬潰不成軍。

> 刀見于武經者惟八種，今所用惟四
> 種。曰偃月刀，以之操習示雄，實不可施
> 于陣也。[06]

宋江系統武陣的刀有很多種，屬於長家私者除了「三寶」之一的官刀外，還包括大刀和鏟刀。大刀就是古代兵書中的「偃（掩）月刀」，說起它，自然讓人聯想到《三國演義》中陪著關二爺出生入死的青龍偃月刀，因此大刀在宋江系統武陣裡也被俗稱「關刀」。梁山好漢關勝據傳是關公的嫡世子孫，也是一把青龍偃月刀橫掃千軍，外號「大刀關勝」。偃月刀又被俗稱大刀，和關勝有沒有一些淵源呢？咱就不得而知了。

戰功彪炳的武聖關公，其隨身神兵是不是傳說中重達八十二斤的青龍偃月刀？自有各派學者去挖掘更多的論證。不過據說偃月刀最早是出現在十一世紀，同時強調它可以振奮軍心、壯盛軍威，但因為過於沉重，不適於上陣殺敵，所以現今的宋江系統武陣多半將它「輕量化」以便操使，即使如此，還是得挑選身材魁梧、體魄

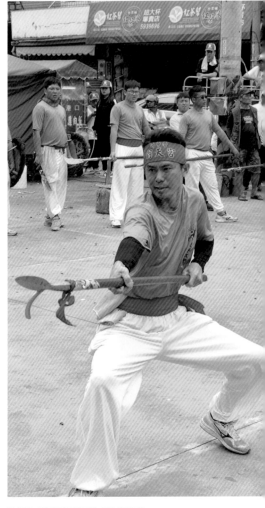

鉤仔有多種使法與用途 / 許庭維攝

強健的成員來負責這支兵器。

　　至於鏟刀，和大刀一樣有著「前銳後斜闊，長柄」[07]的外觀，可能源自古代的屈刀或筆刀一類。不過它的刀型比大刀小，整體重量也輕得多，因此有「小關刀」之稱，是屬於頗為輕便的攻擊性武器。

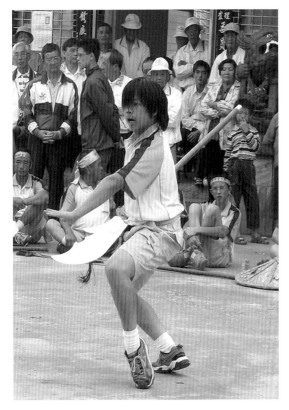

| 06 | 曾公亮，《武經總要》，前集，卷13
| 07 | 茅元儀，《武備志》，卷103

大刀在宋江系統武陣裡也被俗稱「關刀」

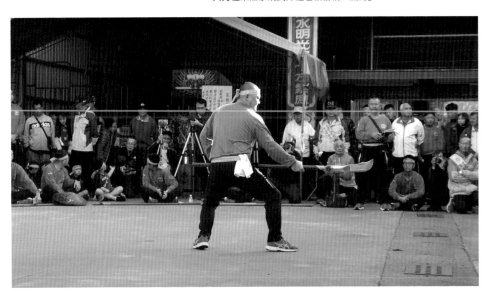

鏟刀可能源自古代的屈刀或筆刀一類，有「小關刀」之稱

常見的兵器：短家私

「短家私」在宋江系統武陣演練時，經常扮演防守為主的角色，兩行並行時，它們會被排列在雙斧的後方，相對於長家私的「公片」、「大片」，它們稱做「母片」或「小片」。二者並排時分屬陰陽，彼此抗衡，也互相調和、互相合作。

不曉得是哪位武俠大師的傑作裡曾經提過，武學練到化境，天地萬物皆神兵。傘是遮陽避雨的生活用具，隨手可得。它也可以是攻擊、防身的武器，相傳是少林武術之一，《水滸傳》中的「母大蟲」顧大嫂就是慣用雨傘，電影裡的「佛山黃飛鴻」更隨手一把傘使得出神入化，讓一幫地痞流氓無從招架。

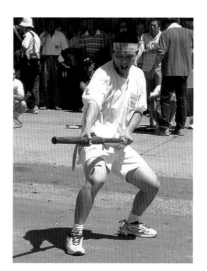

傘是隨手可得的生活用具，也可以是攻擊防身的武器

宋江陣的雨傘大多與官刀或槌仔配對，大部分是木製模型，台南地區近幾年出現籐製品，形狀像未撐開的傘。也有少數地區是使用諸如油紙傘等實品，頗引人注目，但兵器對打時就比較不耐用了，唯一的好處是發揮遮陽避雨之功。

牌之制其來尚矣。武經載牌二，一曰步，其式長；一曰騎，其式圓。然騎用牌非利器也，近世南兵率用圓牌而間之以腰刀，先之以標鎗，亦一奇也。[08]

| 08 | 茅元儀，《武備志》，卷104，〈軍資乘〉

古代兵書和武陣人員都稱盾牌為「牌」或「干」

一般人所稱的盾、盾牌，古代兵書和現在的武陣人員都稱之為「牌」或「干」，是一種用來掩護身體，格擋外來攻擊的防禦型器械。牌的尺寸大小不等，有長方形或圓形兩種。有的很大，可以覆蓋整個身體，甚至能夠多面拼併成牆；有的小而輕便，常用於騎兵馬戰，也利於近身交鋒。

宋江系統武陣都使用圓形牌，中央向外凸起如龜背，內面有圓箍和握把以便套握。現今常見的材質有竹製、籐製、竹編包牛皮三類，其來有自：戚繼光《紀效新書》中就提到：

> 國初木加以革，重而不利步。以籐為牌，近出福建，銃子雖不能隔，而矢石鎗刀皆可蔽。[09]

> 老粗籐如指，用之為骨，籐篾纏聯，中心突向外，內空，庶箭入不及手腕也。週簷高出，雖矢至不能滑泄及人。內以籐為上下二環，以容手肱執持。[10]

竹、籐製的牌重量較輕，取材便利，但毀損率高；皮製品比較堅固耐用，卻沉重許多，其實各有優缺點。在信仰方面，有些地方的宋江系統武陣因為禁殺生，因此不能使用皮製牌，例如：台南古台江地區的金

| 09 | 戚繼光，《紀效新書》，卷11，〈籐牌總說篇〉
| 10 | 同上

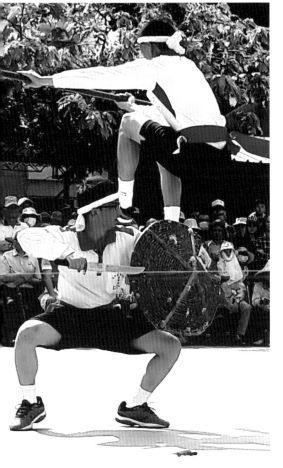
執牌者以左手以盾牌掩身格擋，右手執三尺左右腰刀乘虛攻敵

獅陣、白鶴陣及少數的宋江陣便是。

　　古代執牌者會以左手抓握盾牌掩身格擋對方的武器，右手執三尺左右的腰刀或標鎗乘虛攻敵。戚繼光的藤牌兵就因此破敵無數，而有所謂的「藤牌八勢」[11]留傳後世。現代武陣已不見使用鏢槍來搭配盾牌，而是使用長度為一尺左右的短刀，俗稱「牌刀」或「牌帶」，這應該就是從古代藤牌兵的腰刀改變而來的。

　　武陣裡還有一種短刀是成雙成對的，俗名就叫「雙刀」。在《水滸》故事裡，「行者」武松、「神機軍師」朱武和「一丈青」扈三娘都是雙刀好手，但形式各不相同。武陣的雙刀刀身寬平，只不過一個成年人的前臂長度，容易貼身收藏，方便攜帶；刀的護手經常設計成帶鉤的 S 形，這無疑又多了一項格擋反擊的功能。依據造型，應該就是中國南拳慣用的「蝴蝶雙刀」，它可能發展自永春拳派或蔡李佛一門。

　　俗話說：「一寸長，一寸強；一寸短，一寸險。」據傳鴉片戰爭時，林則徐訓練水師，曾經禮聘蔡李佛拳師授與清軍雙刀的刀法，用來抗擊英軍的槍械、刺刀。清兵操使這種利於近身攻防的短兵器，一手勾卡、拍開對方的來勢，一手伺機探敵空門，讓當時裝備先進的英軍雖然獲得最終勝利，卻也著實付出了相當的代價。

| 11 | 此八勢為開扎衣勢、斜行勢、仙人指路勢，滾牌勢、躍步勢、低平勢、金雞畔（探）頭勢、埋伏勢等，詳見戚繼光，《紀效新書》，卷 11，〈藤牌總說篇〉

雙刀短而寬平，容易貼身收藏

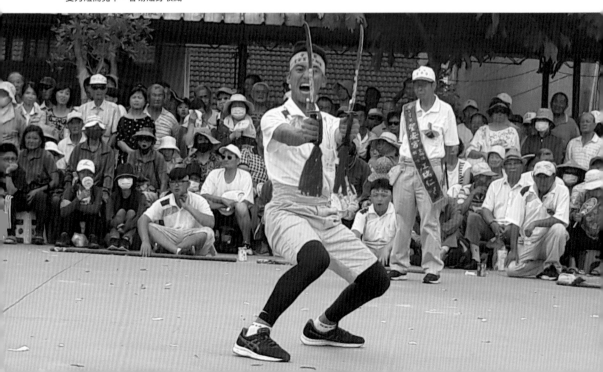

武陣成雙成對的兵器除了雙斧和雙刀，還有另外兩種也很常見——「雙邊」和「雙鐧」，人們對於這兩種兵器經常因為不明究裡而混談。兵書裡有記載：

> 鐵鞭、鐵簡，二色，鞭其形，大小長短，隨人力所勝用之。有人作四棱者，謂之鐵簡，言方棱似簡形，皆鞭類也。[12]

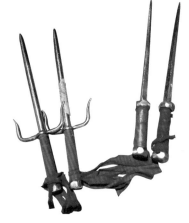

人們對於雙鞭（左）與雙鐧（右）經常混淆不清

可知鐧和鞭是兩種相當雷同的冷兵器，只在細部形狀和重量上的差異。鐧最初是以竹為原料，故又稱「簡」，後來多以鐵、銅鑄為主。雖然無刃，但古時卻是殺傷力極強的利器，如演義故事裡「馬踏黃河兩岸，威震山東半邊天」的秦瓊所使的黃金鐧。而秦瓊為人剛正，鐵面無私，也使得鐧這種兵器在元朝以後，逐漸形成了「上打君不正，下打臣不忠」的威嚴象徵。

中國的鞭分成軟、硬兩種，古時的鞭多指金屬製成的短棍類，有棱有節，形似雙鐧，但以重量見稱，臂力夠強的人，甚至可以雙手各執一鞭，威力更大，水滸英雄呼延灼就善使雙鞭，連綽號都叫「雙鞭」。台南古台江地區若干武陣中也會出現木製的雙鞭，但慣稱之為「柴鐧」，卻因為發音接近的關係，常常將「雙邊」誤寫成「雙鞭」。

雙邊是陣頭人員的說法，而一般的武界人士較常稱之為「鐵尺」，也叫做「點穴尺」或「筆架叉」，但它的造型其實和尺差很多，倒和鐧、鞭很像，短小且無鋒刃，呈三叉狀，也就是構造上比鐧、鞭又多伸出兩邊旁枝，或許因此而得名「雙邊」。由於攜帶方便，據說古時是衙門捕快慣使的武器，現代除了宋江系統武陣之外，就屬練習空手道的人最常用它了。

木製的雙鞭因造型經常被慣稱為「柴鐧」

| 12 | 曾公亮，《武經總要》，前集，卷 13

延(伸)閱(讀)

家私上的符仔。

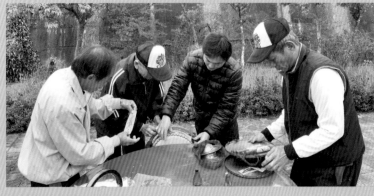

家私貼符，在於保持家私潔淨，同時確保成員人身安全

符，信也。漢制以竹，長六寸，分而相合。[13]

　　「符仔」（台語）是指書寫在紙帛上的一種寓字於圖、寓意於畫的符號。這種符籙之術起源於上古巫覡，後來成為道派人士藉以溝通鬼神的媒介。他們在畫符時會念咒語，用符時也需要催動符力的咒語，所以「符仔」又稱符咒，民間通常用它來達到消災去疾或者趨吉避凶的目的。

　　「符仔」有很多種，不同的目的需要不同的符仔，所書畫的文字和圖騰當然也不一樣。宋江系統武陣在一場祭典當中，是必須站上火線的作戰部隊，屬於宗教性格比較強烈的陣頭。為了能夠保持家私潔淨，發揮正常的功能，在祭典過程裡圓滿達成任務，同時也確保陣頭成員的人身安全，所以宋江系統武陣的家私上面一定會貼著「符仔」。有些陣頭每樣家私只貼一張「符仔」，有些陣頭可能貼了好幾張，這些「符仔」有的來自不同門派的道法專業人士，有的是由神明落壇所開出，每一陣所使用的「符仔」種類和上面的圖字內容頗為複雜，不過稍作整理，大致可以歸納出四個比較主要的形式：

一、淨水符：又稱「淨符」或「水符」，有淨化、去煞、避邪等功能，這是各陣頭的器具使用最普遍的「符仔」，旨在淨化神靈所附著的各式器具。光是一個「淨符」就有很多的樣式，如「五雷淨水符」、「九鳳破穢符」、「三字總持符」、「六字真言符」等等，各地流行的形制不一，都曾出現在宋江系統武陣的家私上。

二、押煞符：用來杜絕外界凶煞氣的入侵，避免血

| 13 | 許慎，《說文解字》，卷6，竹部

140

有些陣頭家私只貼一張符仔，有些可能貼了好幾張　　淨符有淨化功能，押煞符可杜絕凶煞

光和一切不祥。有時押煞和清淨會畫在同一張「符仔」上，因此同時發揮淨化和除煞的功能，如「北斗押煞符」。

三、平安符：保護陣頭成員出入平安。有些地方的宋江陣在執行重要任務（開廟門、清厝）時也會使用，甚至還會搭配上其他物件，例如「咬紅帶青」或「咬青帶紅」等青、紅色物件。

四、庄廟神明所勅的符令：神明視各陣需求而賜，不外乎驅離、潔淨、保安等作用，或許還可以增強陣頭的宗教能力。

通常宋江系統武陣在入館開訓之前，一定會先把久經塵封的各式家私從儲藏處搬出來逐一整理。若有髒汙者，必詳加清洗一番；有所毀損者，則請專人修補或訂購新品。整理家私時最重要的動作，莫過於將原本貼黏在上面的舊符儘量去除乾淨，換貼新符。

由於「符仔」是具有神力的，所以撕下來的舊符紙即便已經成為碎片了，仍要集中一齊火化，不可以隨意丟棄，以免冒犯神聖。已經不堪使用的家私也同樣必須火化處理，曾經開光點眼的神器甚至必須聘請道派專業人士或由神明降乩予以退神，絲毫疏忽不得。

武陣的服裝與配件

陣頭無論人員多寡，總是一種團體活動組織，因此，陣頭在出陣期間通常會要求成員服裝穿戴務必整齊劃一，以示全陣抖擻的精神與團結的氣勢。這些服裝最起碼包括頭上的帽子、頭巾、毛巾、身上的衣褲、腳巾、到腳下的鞋襪等，全部由館方統籌，並且在出陣之前分發足夠的數量給每位陣員。

旺盛的活動力是武陣的要件之一，尤其宋江系統武陣是以武術做為主要的演出基底，為了避免影響到操練時的肢體舒展，一般陣頭人員的服裝往往會以輕便、寬鬆、彈性、耐用為原則，早期經常見到印著斗大陣名的內衣、卡其短褲、分趾鞋（日語稱之「たび」，翻譯為「足袋」），而現代較普遍使用體育用品，樣式也相當多元，如運動褲、休閒褲、排汗衫、涼感衣、慢跑鞋、球鞋等等，其中不乏知名

拍面宋江扮成水滸人物，出陣時必穿戴古裝戲服

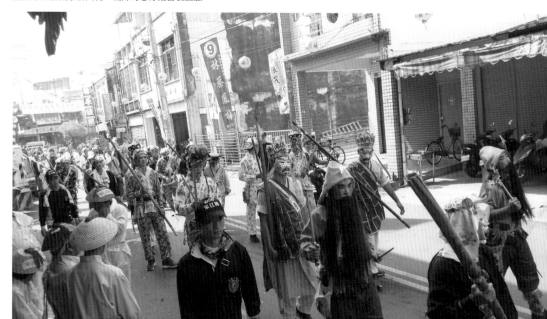

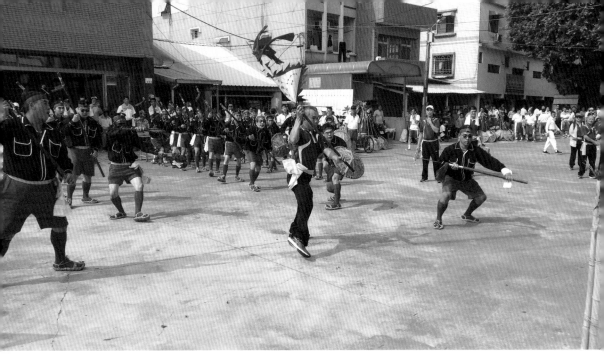

黑衣紅褲與古代方相氏驅鬼儀式時的裝扮不謀而合

品牌，顯然要比從前進步、時尚了許多。

「拍面宋江」應該是最講究服飾的宋江系統武陣了，因為他們出陣時須要扮成水滸人物，除了臉部要搽脂抹紅、粉墨登場，身上也必會穿戴著全套的古裝戲服（如彰化芳苑路上厝宋江陣和屏東地區的「拍面宋江」），或者若干象徵古裝的配件（常見於南、高兩市的「拍面宋江」）。後者在服裝上有較明顯的共通點，包括紅褲、黑鞋、紅襪或黑襪、白衣或黑衣、黃腳巾等，其中有少數陣頭至今保留了穿草鞋或者額頂套上蛇形草環的習慣，這些都可能是「拍面宋江」較原始的形態。

有學者認為黑衣紅褲應是「拍面宋江」的正統服裝，以台南歸仁西勢宋江陣最為典型，並認為這和古代方相氏進行驅鬼儀式時的「玄衣朱裳」符合，因此「拍面宋江」隱含舊時「儺以逐疫」的遺義：

　　　方相氏，掌蒙熊皮，黃金四目，玄衣朱裳，執戈揚盾，帥百隸而時
　儺，以索室驅疫。大喪，先柩；及墓，入壙，以戈擊四隅，驅方良。[14]

| 14 |《周禮》，〈夏官司馬〉，〈方相氏〉

除了「拍面宋江」外，少數地區的武陣在服裝上會出現比較特別的穿著或裝飾，形成當地獨樹的風格。例如：屏東東港地區現存的宋江系統武陣，無論是「拍面宋江」或是穿著一般運動衣褲的「白身宋江」，都會在自己的手腳加上束腕、綁腿等勁裝，並戴上竹編的大盤帽，頗有古風。

又如台南安定蘇厝長興宮宋江陣出陣的時候，成員必定在上衣外面套著一件專屬的黑色滾白邊背心，俗稱「黑甲仔」，意謂「黑色的背心」或「黑色的戰甲」。相傳從清領到日治，因為曾文溪埔耕殖地盤的糾紛，蘇厝與隔溪相望的某庄械鬥頻傳，稱「溪埔麥仔埔反」。在一次的爭鬥中，敵庄渡溪意圖夜襲，卻發現庄郊草欉裡埋伏著身穿黑甲的高大武士，敵人見狀落荒而逃。原來是主神千歲爺顯靈，派天兵天將戍守在溪埔，因此黑甲就成了蘇厝宋江陣的獨特標記。

長興宮宋江陣的陣員相信，一旦穿上該陣專屬的「黑甲仔」，就不再是凡人的身份，而是化身千歲爺的兵將。後來，部分居民又在庄南另建一座真護宮，並且獨立組織宋江陣，兩陣實出同脈，也是身穿黑甲仔。而這種做法甚至影響了與長興宮宋江陣素來交好的善化區胡厝寮宋江陣，他們也曾經身穿灰藍色的背心出陣，於是就形成了一種區域性的特色。

服裝的顏色，在某些地方的宋江系統武陣不但是固定不變的，而且別具意涵。例如：台南玉井後旦子宋江陣據說因為擁有大清皇帝欽賜的黃旗令，所以他們一向穿著黃衣黃褲彰顯尊崇；樹子腳和土城子蚵寮角等兩陣白鶴陣都是以白衣白褲來突顯「白鶴」之名；西港檨仔林宋江陣歷來也是全白衣褲，後來檨仔林師傅教出安定新吉里宋江陣，新吉里的師傅再教出安定六塊寮、西港中港等陣，這些「徒子徒孫」們都承襲了檨仔林的陣

東港地區武陣的束腕、綁腿勁裝
再加上大盤帽，頗具古風

蘇厝長興宮宋江陣上衣外面必套
著「黑甲仔」

式，連服裝顏色也一脈相傳，所以服色成了他們標榜師門的憑藉之一；而同樣有師徒關係的西港烏竹林、麻豆謝厝寮、學甲謝姓角、安南溪南寮等金獅陣，則一律白衣藍褲。

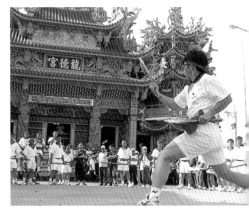

服裝的顏色在某些宋江系統武陣不但固定不變，而且別具意涵

　　頭巾和毛巾是宋江系統武陣常見的配件之一，大部分頭巾上會印有武陣所隸屬的庄頭、宮廟名稱，綁在頭額上，一方面更顯精神，一方面也可降低汗水流到臉上的機會，毛巾則通常純粹洗臉、擦汗使用。但台南古台江地區有一些陣頭會將二者合而為一，直接綁毛巾在頭頂上，既可當頭巾使用，天熱時吸汗效果更佳。甚至在安南區有幾個武陣像溪南寮金獅陣、土城子虎尾寮宋江陣、郭吟寮金獅陣、蚵寮白鶴陣會將毛巾的顏色分成兩色，兼用於區分公、母列隊[15]，可謂一舉數得。

　　至於腳巾，是舊時轎伕、車伕、船伕、綑工、武師等勞動力較大、屬於社會比較中下階層的人為了整裝、塑形、防身、提氣或收藏小物件等目的而在腰間所纏繫的長布。現代文明裡，它早已失去了原始的功能，不過在廟會場合中仍然常見陣頭或轎班人員綁在身上，尤其是宋江系統武陣必備的配件。

145

　　腳巾在文化流傳與變遷過程中，也和服裝的樣式、色彩一樣，在某些地方產生了特殊的傳統性，例如：在屏東小琉球迎王祭典裡，有部分廟宇的轎班腳巾強調是故老相傳或者由神明所指派。而對於台南市曾文溪下游流域的陣頭組織來說，腳巾象徵的意義可就不同一般了，它被視為一種盟約、師承的符號，相關的禁忌規範一直被當地大部分的陣頭成員所強調並恪遵了百餘年。

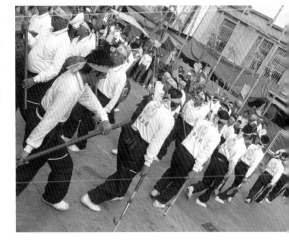

頂山子宋江陣的黑腳巾是陣頭神所指定，嚴禁外傳

[15] 宋江系統武陣擺陣時經常以左右兩行列隊，左邊一行為陽，以長兵器為主，俗稱「公爿」；右邊一行為陰，以短兵器為主，俗稱「母爿」。

根據調查，台灣傳統陣頭的腳巾顏色有很多種，目前至少發現了黃、紅、粉紅、藍、淺藍、綠、青、黑等八色，但無論如何，大致不脫離黃、紅、青、黑四系，相信這和道派五方五行五色（東方木青龍，西方金白虎，南方火朱雀，北方水玄武，中央土黃龍）的概念有關，只是民間風俗習慣使然，所以鮮少看到白色的腳巾。

一般陣頭人員腰繫腳巾，除了增添「練家子」的形象或搭配服裝造型外，大多不會具有特別含意，但是在台南、高雄地區可不一樣。例如台南玉井後旦子宋江陣因為御賜黃旗的緣故，出陣時不但全身黃衫黃褲，他們的腳巾也是黃色；台南七股頂山子宋江陣的黑腳巾是陣頭神所指定，嚴禁外傳，所以在當地只此一家，別無分號。

最值得一提的，位於曾文溪下游的安南、七股、佳里、西港、安定、善化、麻豆一帶，宋江系統武陣在出陣時一定會繫綁腳巾，其他種類的傳統陣頭如大鼓花陣、八家將、水牛陣、牛犁仔歌等，有時也會綁上。而且腳巾的顏色是固定的，鮮有改換的情形，有的傳承甚至已達百年以上。這和當地聚落開發的歷史有著密切的關係，可不能等閒視之。

古時候這個地區治安欠佳，盜寇四起，加上移民土地拓墾、農作水源的你爭我奪，導致漳泉、宗族之間糾紛、械鬥瀕傳，不是強勢欺負弱者、就是大庄壓霸小村。人口較多的聚落，先後召集壯丁傳習武藝、訓以戰技來維護本庄生命物業的安全，久而久之，便養成了倔傲不屈、尚武好戰的民風及鮮明的敵我意識。地方團練後來化身為宋江系統武陣，參與祭典，負起保衛本庄神明出行的責任。在「比拳頭母」的年代裡，擁有一支強大的武陣來展示一庄的武力與勢力，那是很重要的事情。

人口不足的庄頭，便利用血緣、地緣、信仰或其他關係尋找聚落之間合縱連橫的可能性，以圖共禦外侮，於是各種聯盟關係應運而生。例如一起建廟、共祀神明、分奉神明、彼此交陪或者聯合出轎參加祭典等宗教信仰形態。反映在陣頭組織上，則採取聯合組陣、互相奧援、「佮陣」演練等模式。這些做法無非是為了壯大彼此的聲勢，也為了減輕人力物力的負擔。

隨著陣頭的人口逐漸繁衍，經濟能力也已經足夠，聚落之間的互動關係總會受到物換星移的影響產生不同程度的變化，有的從交好到交惡，有的終止聯盟關係，有的從當初的實質合作轉化為象徵性的符號，表現在陣頭方面，便留下了「腳巾」制度。由分布現況與彼此間互動情形看來，黃腳巾與紅腳巾是這個區塊傳統陣頭的兩大主系，其他綠、青、藍三色似乎與紅腳巾派較具淵源。

當一個庄頭要新組陣頭時，通常會先從較友好的村莊去尋找教練人選，斷不可能聘請敵庄的師傅前來指導自己的陣頭。所以彼此有交陪情誼的聚落，陣頭的關係已經比較密切，若因為師出同門，在技藝、手法、陣式各方面一脈相承，自然更是「親上加親」了。出陣時他們會繫上同色的腳巾來做為辨識敵我關係的依據，如此世代相傳下來，腳巾顏色既成為聚落之間聯盟的號誌，也標示了陣頭的師承派別，甚至是整個庄頭的精神象徵。

黃佳紅攝

對曾文溪下游流域的陣頭來說，腳巾被視為一種盟約、師承的符號

　　陣頭出陣時，同色腳巾彼此碰頭
了，會顯得格外熱絡，甚至有「佮陣」
的情形。而在早期，不同腳巾的陣頭即
便私交再好也絕對不可以任意佮陣，或
者相互包圍、碰撞「傢俬」。前者被視
作「背祖」的行逕，後者造成挑釁意味
的「咬陣」，都極為容易引起嚴重的爭
端。

　　今日，雖然許多參與陣頭的人員仍
然瞭解腳巾所代表的象徵意義，各陣頭
也多能維持自己傳統的腳巾顏色，不過
已不像過去那麼強調門戶之見，因此不
同腳巾互相交誼或佮陣共演的情形也就
愈來愈多、見怪不怪了。

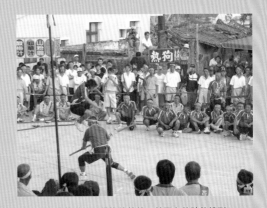

同色腳巾彼此碰頭顯得格外熱絡，甚至有佮陣的情形

陣法・武術

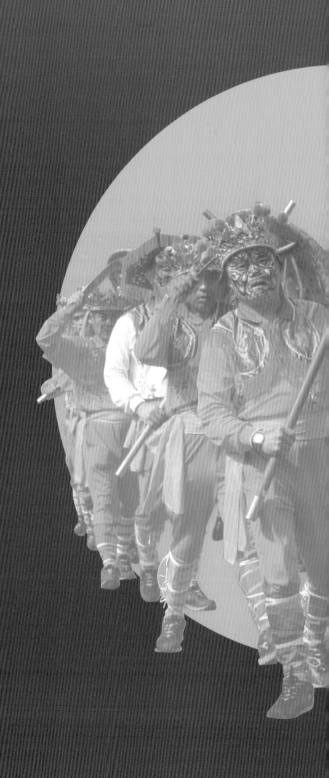

儀禮性的陣法

　　一旦鑼鼓響起，陣頭就進入集結成陣的狀態，這應該是每一種陣頭必然的現象。對於宋江系統武陣來說，所謂「集結成陣」就是排出該有的隊形，俗稱「陣法」、「陣式」或「陣勢」。不同的時機、不同的場合、不同的需求，就會用到不同的陣法。

　　宋江系統武陣練陣時，通常是以鑼鼓立於乾位的制高點為指揮中樞，旗斧（或金獅、白鶴、童子）在前方做為領軍的角色。綜合台南古台江地區各派宋江陣為例，一套最完整的演練應該可以分拆成四個段落：

練陣時鑼鼓居高臨下立於陣前

第一段落：全陣先兵分兩列拜神禮佛，叫做「拜旗」或「拜佛」。演練從「發彩」起始，眾將以旗斧為中心，團結於太極位，沉香巡淨。再由旗斧帶領從乾位出發，先「拋箍」（台語，常被誤植為「打圈」），後在乾、坤、離、坎四方位「插角跳內外箍」，接「龍絞水」（台語，常被誤植為「龍捲水」），再「穿中心」而後停陣「定箍」。旗斧於坤位與鑼鼓對面而立，縱觀全場。各陣法變化由「採旗做號」（也稱「切旗」、「喊箍」、「清箍」）來銜接，以執行該陣所圈限的範圍內絕對的潔淨與驅離。

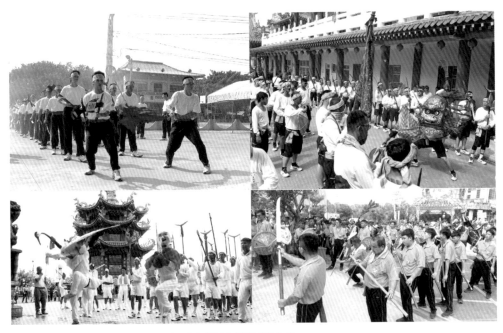

演練前行拜禮旨在恭請神明鑑賞，演練後的拜禮則是感謝神明的指教

　　第二段落：行「家私單套」之前，淨香再巡三十六將，同時化符「開斧」為先、旗花祈吉其次、利器押煞第三，再由其他家私、空拳輪番上陣，最後由丈二槌收尾終結。

　　第三段落：陣法再動，旗斧以逆時針方向帶陣「剝箍」，重「拋箍」，一字穿中「分陰陽」，排「蜈蚣陣」，再分陰陽後「蜘蛛結網」，長械短兵各結一營，官刀「破城」，進行雙人「損對」。接著再「拋箍」、再「分陰陽」，排「白鶴龍門陣」；行「黃蜂結岫」，再「破城」，進行連環對打（兵器連環、空手連環）。

第四段落：連環對打結束，以「八卦」押後。陣頭重新「拋箍」，旗斧再帶領演示先天八卦陣法（太極八卦），完成後旗斧依兩儀圖形走出八卦陣，「拋箍」、「分陰陽」入後天八卦陣法（八門金鎖陣）時的操演旗斧分兩儀，完成後化金鳴炮，再次行禮參拜，全套演示圓滿結束。

這四個段落再做個歸納，該陣的演練程序大致為：

拜旗→發彩→拋箍→插角跳內外箍→龍絞水→穿中心→定箍→開斧→開旗→開利器→行家私及空拳（丈二收尾）→剝箍→蜈蚣陣→蜘蛛結網→摃對→白鶴龍門陣→黃蜂結岫→連環對打→先天太極八卦陣→後天八卦八門金鎖陣→燒金放炮→拜旗

由於各家教練的所學不同，傳教與創作的理念也不一樣，因此造就各陣陣式無論排法、動作還是名稱，或多或少有些差異。其中，拜禮（即「拜旗」或「拜佛」）是各陣頭演練之前必行的禮節。進行拜禮時，在前帶隊的館旗、鑼鼓會退到一側，所有隊員通常分列兩行（可依地勢、空間調整成三縱隊、四縱隊或月牙隊形），雙手緊握兵器在胸前，由頭旗、雙斧、獅頭、白鶴、童子、鹿等領軍者行「踏四門、左青龍、右白虎、踏中宮」的動作，所有隊員在「踏中宮」時左膝微屈、右足前點成寒雞步，兵器舉高或高捧過頭（沒有拿兵器者行抱拳禮），如此反覆三次，旨在恭請神明鑑賞。拜禮在演練完畢後還要再進行一遍，以感謝神明的指教。

拜禮不但用在拜廟拜壇、參拜神明，也用在迎送賓客時

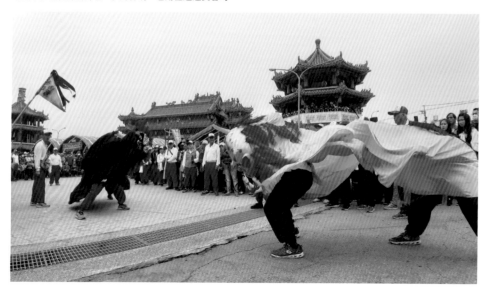

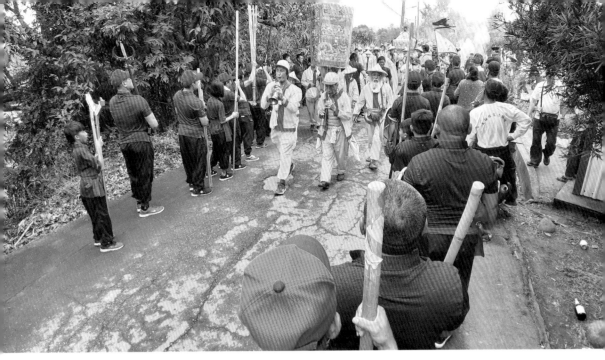

對於宋江系統武陣來說，槍刀巷應是相當隆崇的禮數

　　拜禮不但用在拜廟拜壇、參拜神明，也用在迎送賓客的時候。拜旗後，眾將士退到兩側，清出一條通道，也就是俗稱的「槍刀巷」（一般記成「青刀巷」，疑為訛誤），讓貴客從隊伍當中通過。對於宋江系統武陣來說，這應該是相當隆崇的禮數了，因為武陣是不隨便容許外人穿越陣中的。

　　「發彩」也是宋江系統武陣一個看似簡單，其實深具意義的陣法。眾將齊聚高舉兵器，旗斧和短兵居中，其次是長家私，而盾牌通常是平均分布在最外圈，如此層層團結成一個「營」，所有人聽從鼓點連續高呼三聲，這個動作就叫「發彩」。武陣在進行大小演練之前，必從「發彩」開始；有些宋江陣在整隊出發前，也必須先「發彩」，目的都是恭請陣頭神降臨，保護人員出陣、練陣期間的平安。但若武陣應邀到民宅、鋪戶、廠家去熱鬧一番，武陣至少也會在屋內或屋外進行「發彩」，為民眾、店家討個好彩頭，此時「發彩」又成了一種祈福的陣法。

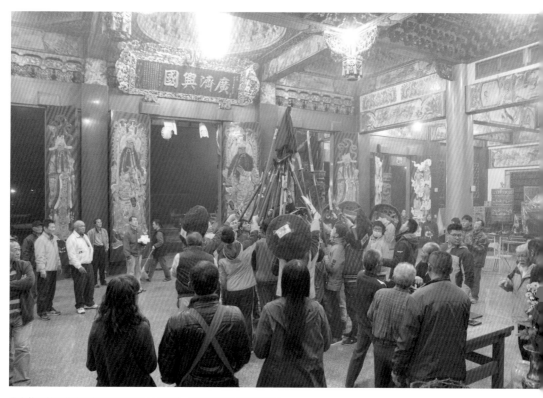

發彩的目的在恭請陣頭神降臨保護人員出陣、練陣的平安 / 黃佳紅攝

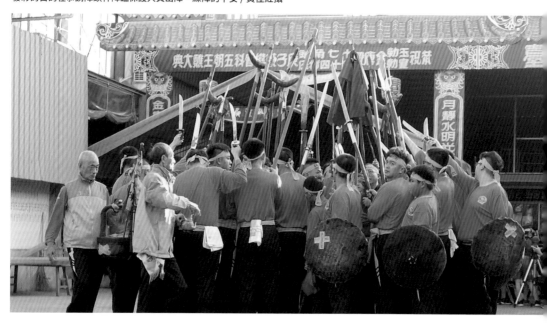

發彩前必先以檀香、符水或糯米潔淨全陣

戰略性的陣法

傳統宋江系統武陣的演練包括了走箍（行陣）、個人兵器拳腳演練和團練三種活動模式。第一段落的行進隊形稱為「走箍」或「拋箍」，第二段落的個人兵器拳腳演練俗稱「行家私」、「行拳頭」，第三、四段落的蜈蚣陣、白鶴陣、損對、連環對打及八卦則屬於團練的範疇。

「走箍」其實又可前後分成好幾個步驟。在「發彩」、「拋箍」並且「清箍」之後，陣頭便開始依八卦方位行陣。以古台江地區紅腳巾派的宋江陣為例，依序有「插角跳內外箍」、「龍絞水」、「穿中心」等陣法。

「插角跳內外箍」又稱「插內外角」，其動線是兩個同心圓，原本以逆時針方向行進在外圈的陣頭，在特定的方位一一插角跳入內圈（或跳出外圈），改以順時針方向行進到該方位時，再插角跳回外圈（或內圈），同時恢復逆時針方向前進。因為隊員必須不斷在兩個同心圓動線上跳進跳出，所以有的陣頭很直白的稱此陣法為「獻出獻入」。又因為這個陣法的過程裡，原本陣員所圍成的圓會開出一個缺口，因此也經常被稱做「開城門」；而最完整、最傳統的「插角跳內外箍」應該分別在乾、坤、離、坎四個方位各進行一次，所以也叫「開四門」，顧名思義就是軍隊巡防城池四方大門的意思。只不過為了避免重覆太多，現在的武陣已大多不開四門，只開乾、坤兩門就算數了。

「龍絞水」是旗斧帶陣依先天八卦方位自艮位入陣，「插角」迴轉直行到震位，再「插角」迴轉直行到坎位，又「插角」迴轉到離位，再同樣的動作到巽位，最後插角迴行恢復「拋箍」，全陣宛如游龍戲水。進入這個陣法時，全體陣員通常要壯聲吶喊，配合鞭炮、煙火大作，以極少數人營造出千軍萬馬的氣勢，是屬於一種欺

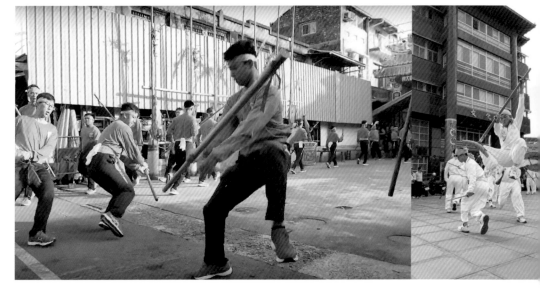

插角跳內外籬又稱插內外角、開城門

敵陣法，因此也被稱為「四面埋伏」。不過也有些陣頭「逆向操作」，以蹲姿緩步蜿蜒而行，宛若偷襲，倒也不減「埋伏」的意味。

　　「穿中心」是頭旗、雙斧帶隊從乾位（或坤位）跳入，沿中線到坤位（或乾位）時再插角折返，回到乾位（或坤位）時跳回原來「拋籬」的行進路線。若是依照傳統的做法，同樣的動作應該分別在乾、坤、離、坎四個方位各做一次才算完整，不過和「插角跳內外籬」一樣，現今的宋江陣大多只在乾位或坤位進行而已。「插角跳內外籬」和「穿中心」一樣是巡防陣法，前者是模擬軍隊巡邏城池外圍，而後者則是巡邏城池的內部，所以「穿中心」也叫「巡中城」。

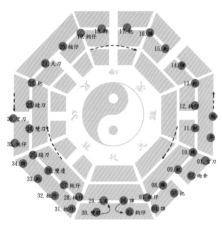

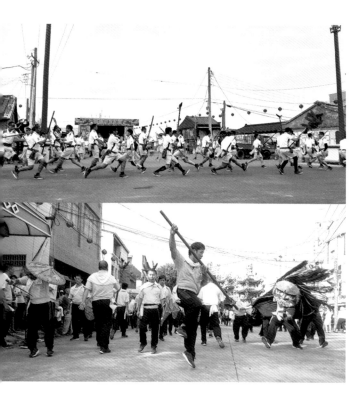

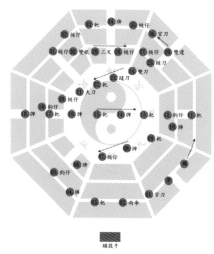

「龍絞水」以極少人數營造千軍萬馬的氣勢

　　陣頭「定籬」之後，就進入第二階段的個人兵器拳腳演練。較完整的做法，通常是以「開三寶」為開端，三十六將士輪流上陣操練兵器後，再接個人拳頭的展演，最後以丈二收束。而第三階段包括「蜈蚣陣」、「損對」、「白鶴陣」和「連環對打」四種陣法，都是屬於定點的團練。其中排「蜈蚣陣」時，成員分站長、短家私兩直列，集體演練羅大小、橫打、外推、對架、過門等動作，狀似百足蜈蚣，有些陣頭甚至會以頭旗、雙斧排成蜈蚣頭，使整個隊伍形如其名。「白鶴陣」內容包括損本對、羅大小、連環對三部分，隊形由二行、三行、四行不斷反覆變化，要比「蜈蚣陣」複雜一些。至於「損對」是雙人的兵器對打，「連環對打」包括「兵器連環」和「空手連環」兩種形式，和前面的「個人兵器拳腳」都是屬於陣員武技的展現。

　　縱觀全套宋江系統武陣的演練，全陣包含了早期巡防、個人戰技及團體戰技的操練，無論哪一種演練，其實都不脫離戰略思維，只不過現今都轉化為驅邪逐魔、祈安賜福的宗教能量了。

蜈蚣陣分站長、短家私兩列，狀似百足蜈蚣 / 王坤輝攝

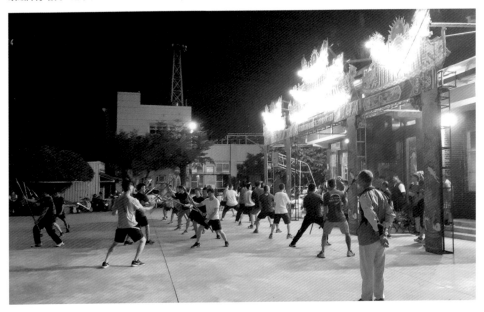

無論早期巡防、個人戰技及團體戰技操練，都不脫離戰略思維

動物性的陣法

　　習武的人流傳一句話：「招有名，名有象，象有意。」每個武術招式都有它的名字，名稱用來表達招式的具體形象；而取象比意，武者透過招式的運用，表現其中的武學精義，這就看個人的領略與詮釋了。

　　如果仔細觀察，我們可以發現許多武術的招式、甚至許多門派的拳法是模仿自各種動物的生活形態或動作舉止，因此命名也和動物有關，例如：白鶴亮翅、大鵬展翼、蜻蜓點水、鷂子翻身、鶴拳、猴拳、虎拳、鷹拳、蛇拳、貓拳等。武術空拳是如此，武陣的陣法也是這樣，如現今宋江陣普遍使用的「龍絞水」、「蜈蚣陣」、「白鶴陣」、「龍門陣」、「蜘蛛結網」、「黃蜂結岫」、「黃蜂出岫」等，又如

「龍絞水」也被叫做「神龍擺尾」，又因為陣法的行進路線如七星佈局、步罡踏斗，
又稱之「踏七星」、「拼七星」或「七星陣」

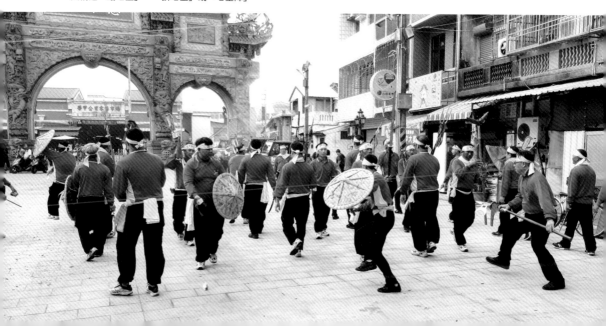

傳說中的「一字長蛇陣」、「鴛鴦陣」、「蛇脫殼」、「田螺陣」，都是形如大自然生態而得其名的陣法。

只是各地陣頭的習慣不同，往往相同的（或類似的）陣法在不同的文化區塊或不同的派別傳承裡，就會出現不同的名稱。例如：所謂的「一字長蛇陣」在現代武陣的操演裡，通常俗稱為「拋箍」，也就是由旗斧帶隊排成一字隊形，圈圍成圓的陣法；再如「插角跳內外箍」又叫「插內外角」、「雙翼包抄」；「穿中心」也稱為「巡中城」、「插龍喉」、「龍吐鬚」、「龍吐珠」或「神龍開嘴」；「龍絞水」除了有「十面埋伏」的別稱，也被叫做「神龍擺尾」，又因為陣法的行進路線如七星佈局、步罡踏斗，所以有些地方又稱之為「拵七星」或「七星陣」；台南市七股區頂山宋江陣也有個類似「龍絞水」的陣法，卻直白地叫做「香爐底」。

「蜈蚣陣」、「白鶴陣」、「龍門陣」等團練的陣法，名稱有相互混用的情形，有些陣頭會將「白鶴陣」稱為「龍門

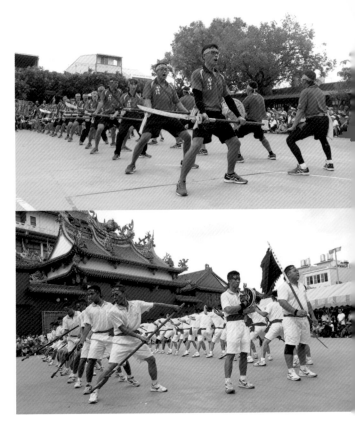

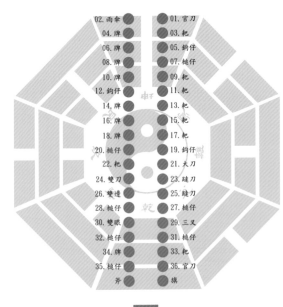

02. 雨傘	01. 官刀
04. 牌	03. 耙
06. 牌	05. 鈎仔
08. 牌	07. 桃仔
10. 牌	09. 耙
12. 鈎仔	11. 耙
14. 牌	13. 耙
16. 牌	15. 耙
18. 牌	17. 耙
20. 桃仔	19. 鈎仔
22. 耙	21. 大刀
24. 雙刀	23. 鐽刀
26. 雙鐧	25. 鐽刀
28. 桃仔	27. 桃仔
30. 雙眼	29. 三叉
32. 桃仔	31. 桃仔
34. 牌	33. 耙
35. 桃仔	36. 官刀
斧	旗

鑼鼓手

有些陣頭叫它蜈蚣陣，有些陣頭叫它龍門陣

陣」，如台南市安定區新吉里宋江陣；但有些陣頭則將「白鶴陣」和「龍門陣」分成兩個不同陣法，例如：台南市七股區樹子腳白鶴陣，他們的「龍門陣」其實應該是「蜈蚣陣」。

也有少數宋江陣的蜈蚣陣是很特殊的，如很多地方武陣都稱之為「排蜈蚣」，偏偏台南市學甲區的宋江陣要叫它「刣蜈蚣」；而安南區新和順宋江陣、北門區三寮灣東隆宮的「蜈蚣陣」，由清香和淨爐（黑傘遮陽）引路，官刀押煞，旗斧和三面盾牌排成蜈蚣頭，三十六將士兩兩成對，兵器互架成槍刀巷，以八字步一步一步緩慢前行，如百足蜈蚣蜿蜒前進，繞行三圈後開「三寶」始完成，這套陣法通常用於特定的地點和時機，如廟壇、民宅、王船等，民間俗信蜈蚣為五毒之首，可以化解各種毒性，引用到宗教信仰裡，就深具驅凶辟邪的功能，所以這套陣法可以制煞除穢，為地方善信帶來平安福氣。

宋江系統武陣在「損對」之前，會和排「蜈蚣陣」時一樣，先將一行隊伍分成長、短家私兩列，由頭旗、雙斧分陰陽兩邊各自帶開，有些陣頭稱之為「蛇脫殼」。再用跑步、高喊的方式逐漸集結成兩個營隊，過程彼此交錯，令人感到聲勢浩大，並且眼花撩亂，稱為「蜘蛛結網」。而「黃蜂結岫」也是一個集結的陣法，

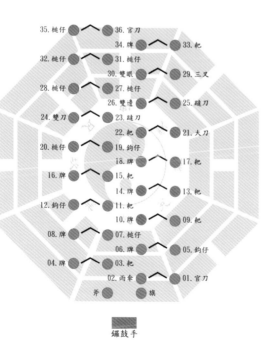

鑼鼓手

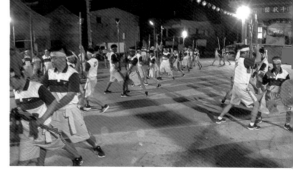

白鶴龍門陣也叫白鶴陣或龍門陣

所不同的是，所有陣員成一列隊伍由旗斧帶陣以螺旋狀集結成一營隊如蜂巢，因此又叫做「田螺陣」。

　　古台江內海地區的宋江陣在「黃蜂結岫」之後是進行連環對打，當其中一人戰敗退場，立即有一人衝出補上，和留在場上的人繼續下一段對打，像黃蜂從巢中飛出一般，因此名叫「黃蜂出岫」。可是紅腳巾派金獅陣的「黃蜂出岫」卻是另外一種類似八卦陣的團練；而黃腳巾派的金獅陣也同樣有一個類似八卦的陣法，名稱卻叫做「五花」。可見各個宋江系統武陣不但同樣的陣法可能存在著不同的名稱，相同的名稱也不見得就是同一種陣法，很複雜吧？

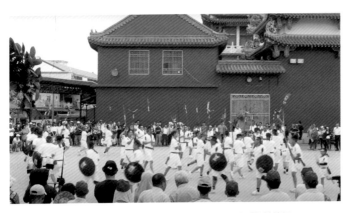

用跑步高喊方式集結兩營，過程彼此交錯，聲勢浩大，稱為「蜘蛛結網」

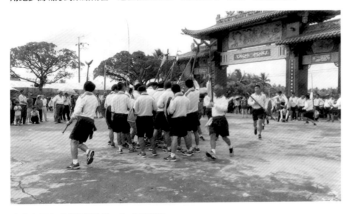

些些陣頭也叫「黃蜂結岫」為「田螺陣」

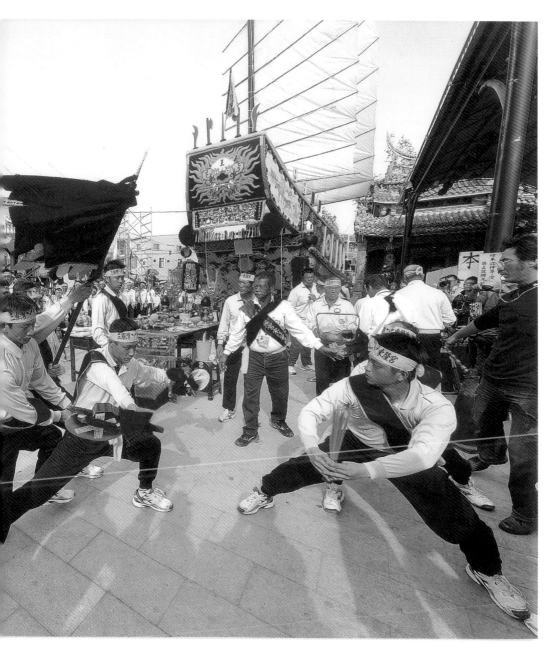

會行進的蜈蚣陣法宗教性強，平常難得一見／梁展誌攝，三寮灣東隆宮提供

延伸閱讀

內行人看插角。

　　宋江系統武陣的世界裡曾經流傳著一句話：「內行人看插角。」那麼，「插角」是什麼東西？是傳統建築中橫樑、立柱相交之處的「雀替」（托木）嗎？還是指三角湧（新北市三峽區）景緻如畫的後花園插角里？

　　都不是。

　　宋江系統武陣在演練過程中，遇到變換行進隊形的時候，每位陣員就必須在轉折的地點做一個手掄兵器、騰足飛躍的動作，落地後再迅速轉向，這個經常可見的小動作也叫做「插角」。

　　插角是個看似簡單，其實頗為複雜的動作。一般較正確的做法，插角之前二至三步先跨出一腳，手上家私高高舉起，喝喊一聲，叫做「作號」。接著助跑進入轉折點，單腳用力往上跳起，雙膝盡量往前胸縮，爭取身體滯空的時間，同時家私在半空中倒插繞畫出一個圓弧。落地時，雙腳順勢彎膝蹲低，擺頭目視家私末端以防打到旁人，而家私前端指往將前進的方向，然後迅即轉身離開，因為後一位陣員人已經在半空中準備落地了。

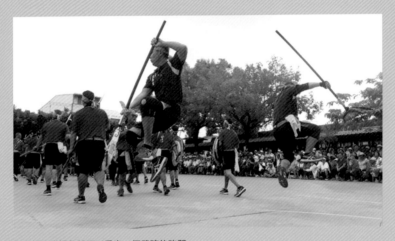

有人認為從插角就可以看出一個武陣的強弱

　　各個陣頭「插角」的動作其實並不相同，有些陣頭跳躍時是單手擺動家私（如台南七股樹子腳白鶴陣），有的則用雙手（如台南佳里下廍宋江陣）；跳躍時，有的陣頭同時轉身（如台南佳里番子寮宋江陣），有的則是落地後才掃腳轉身（如台南安南溪南寮金獅陣）；落地時有些陣頭是要求兩腳張開「平馬」坐姿（如台南安定新庄仔宋江陣），有些採用「敗馬」蹲姿（如台南西港檨仔林宋江陣），有的則是雙腳併攏蹲姿（如台南安南學甲寮宋江陣），各有各的傳承。

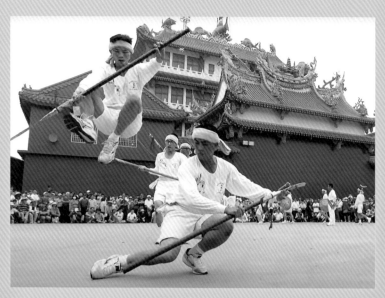

敗馬蹲姿是常見的插角動作之一

　　大致上，宋江系統武陣在進行插角時，都希望陣員能夠俐落有力，最好連起跳的時機、飛躍的高度、擺動兵器的動作、落下的地點、擺頭的角度等極細微的地方也都力求整齊到位、一絲不苟，才能展現出陣法的緊密結構、起落有致的韻味、行雲流水般的美感和天衣無縫的團結精神。一個陣頭若有辦法讓所有成員把「插角」做到這種境界，必定是個紀律嚴明、訓練紮實、成員向心力和配合度都相當高的團隊，這樣的隊伍想不優秀都不行。所以有人認為從「插角」就可以看出一個武陣的強弱，可見這個小動作的重要性。

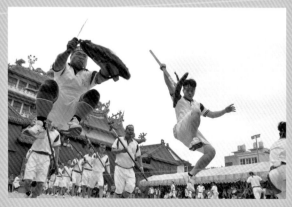

插角時能夠俐落有力，力求整齊到位，才能展現出陣法的緊密結構 /
王坤輝攝

空拳與實拳

166

如果單純的從字面意義解釋，武陣之所以叫做「武陣」，是因為陣頭蘊含了豐富的「武性」，包括強大的聲勢、旺盛的戰力或者高度的武術戰技成份。事實上，構成宋江系統武陣演練內涵的兩大重要元素，除了陣法之外，便是武術了。

宋江系統武陣所習練的武術絕大多數以傳統武術為主，較常見者如金鷹拳、鶴拳、猴拳、醉拳、達尊拳、

宋江系統武陣絕大多數習練傳統武術為主

太祖拳、羅漢拳、五祖拳、詠春拳、戰拳、梅花拳、流民拳、布家拳、綢花散寺拳等。每一家拳種的拳套多寡不一，少者六、七套，多者可達二十多套。陣頭人員習慣以「塊」做為拳套的單位，例如：流傳於台南市古台江地區的武當終南派戰拳有「四點金」、「角戰頭」、「角戰尾」、「金羅漢」、「穿心箭」、「斷橋」、「白馬翻沙」、「落地金交剪」等八「塊」拳；而盛行於中台灣的西螺振興社金鷹拳則有「撲頭」、「撲尾」、「直路」、「落馬」、「剪馬」、「走馬」、「踏蓮」、「採柳」、「二龍」、「展翼」等二十幾「塊」拳。

各地各陣所傳承的拳派其實頗為紛雜，例如：鶴拳又分縱鶴、飛鶴、鳴鶴、宿鶴、食鶴、春桃鶴，甚至還有結合太祖拳的「太祖鶴」、融入達尊拳的「鶴尊拳」、半鶴半羅漢的「羅漢化鶴」等；而五祖拳原稱「五祖鶴陽拳」，是揉和了太祖拳、

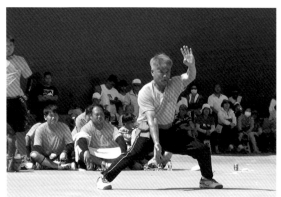

古台江地區青腳巾派武陣為春桃鶴、羅漢化鶴的大本營

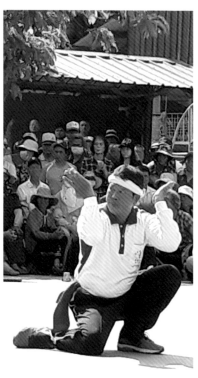

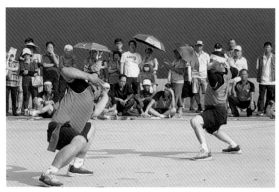

羅漢拳的架勢威猛，很能展現武陣的氣勢

溪南寮的拳種多元，對於傳統武術保存不遺餘力

羅漢拳、達尊拳、行者拳和白鶴拳而成的拳種。每一個陣頭未必只學習一種拳派，也未必會把該拳種的所有拳套學全。

　　如果依操持兵器與否來區別，宋江系統武陣的武術可分「空拳」和「實拳」兩類，日人片岡嚴在他的調查中即提及：

　　　　拳術分成空拳和實拳兩種：所謂「空拳」就是徒手搏鬥，也就是通常所說的摔跤，跟日本的柔道很相似；所謂「實拳」要使用種種武器進行，很類似日本的棒術、鎗術、劍術。[01]

　　若按演練的形式來觀察，無論空拳或實拳都可再分個人演練和對打演練兩種，所以個人家私、個人拳

01　片岡嚴，《臺灣風俗誌》，頁177。

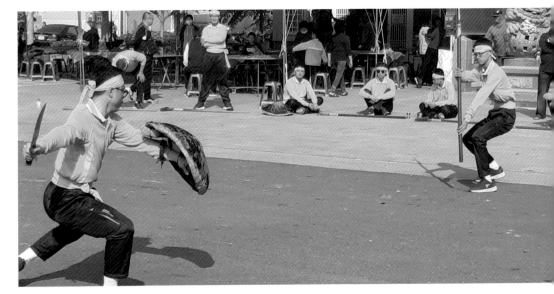

個人家私操練俗稱「行家私」、「單套」

空手連環拳拳到肉引人入勝，逐漸取代家私連環成為主流

法、兵器對打和空拳對打就構成了台灣宋江系統武陣最普遍的展演內容。個人家私操練俗稱「行家私」、「家私單套」，這一段展演必定從「開三寶」起始。家私演練完畢之後，緊接著就是個人拳法，叫做「行拳頭」、「行空拳」。兵器對打俗稱「損對」，陣員成雙成對演示兵器的對練攻防，又叫「損對頭」、「搏生死」。「連環對打」在早期是以「家私連環對打」為主，形態上和「損對」有些微重覆，近年有的武陣為了讓演練內容更加豐富多元，所以將之改為「空手連環對打」，一般稱之為「空手連環」或「盤手」、「空手盤」。武術傳承較完善的陣頭，這幾個項目往往會佔用整套表演大半的時間，當然也就象徵了這個陣頭或它所代表的聚落武力是雄厚的、是有面子的。

台灣的宋江系統武陣是否傳自中國？尚需進一步討論；但無庸置疑的，台灣宋江系統武陣所呈現的武術是早期閩客移民從唐山原鄉帶到台灣來的。中國武術源於原始時代人類搏鬥野獸的求生技能，後來既是軍隊操兵的訓練項目及草莽世界裡強食弱肉、與人爭鋒的攻防之技，也發展為修心養性的君子課程、強身健體的養生之

道和宴樂助興的表演節目，不但傳衍已久，所能發揮的功能也頗為廣泛。

　　大約十七世紀間，部分中國閩南拳派跟隨著大批移民東遷琉求（今日本沖繩）、台灣、東南亞等地，得到了各自不同的演變與發展。反倒在原生地中國，千載歷史竟敵不過十年的文革摧殘，諸多傳統武術在這一場文化浩劫裡失去了生存空間，繼之而起的是為了比賽、表演所設計、推廣的「競技武術」，也就是俗稱的「新武術」。而當新武術在世界體壇、表藝領域裡大行其道的同時，深具實戰功能的古拳法幸好還能藏身於台灣民間，以常態性的武館或者臨時性的暗館、陣頭等形式被努力的延續著，甚至透過歷代武林前輩的鑽研領悟、推陳出新，已經成了道地的台灣拳頭，說它們是另類的「台灣特有種」，一點也不為過。

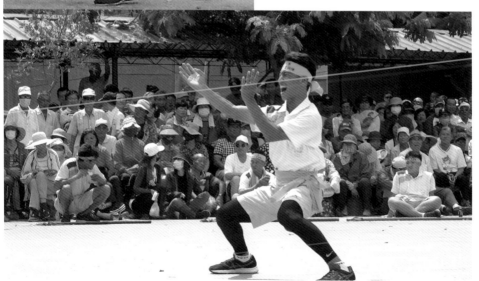

深具實戰功能的古拳法藏身於台灣民間被努力的傳承著，是另類的台灣特有種文化

開斧 ・ 開旗 ・ 開利器

宋江陣家私單套演練通常由開斧起始

170

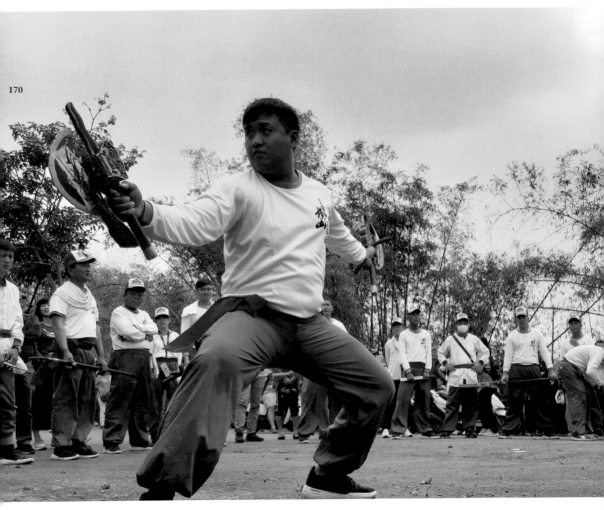

宋江陣要進行個人兵器、拳腳演練時，必須由「開三寶」起始，亦即開雙斧、開頭旗和開利器，其中利器部分又以官刀（有些陣頭稱為「單刀」）為首。事實上，宋江陣出陣時，要在某個村庄、廟壇或者應邀到某個場所進行操練，往往會視當地的時機、空間、需求或彼此的情誼來決定展演的內容，但是無論如何，最起碼必定有拋箍、作號（清箍）及開三寶等。也就是說，「開三寶」是宋江陣最基本的演練程序，三寶未開，就不能進行單套、對打等後續的操作。

　　雙斧在大多數的宋江陣當中，地位僅次於頭旗，相當於護旗的先鋒角色，因此通常是第一個上場演練的家私，稱為「開斧」；若從宗教信仰的角度去思考，雙斧象徵剛猛威武，負有鎮邪蕩魔的責任，率先開斧可讓現場在不斷使用淨香勳滌之外再度被驅淨，也可讓後面的各式家私、空拳在演練過程中確保平安順利。

開旗有身先士卒、旗開得勝的意義

演練時，頭旗必須在前左右擺動揮舞，使旗上的紅布綻開如花

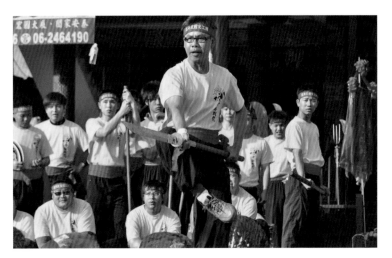

官刀為利器之首 / 黃佳紅攝

172

　　各地宋江陣「開斧」的儀式與招式都有自己的傳承，但大致來說，多半比較講究屈膝沉身、下盤穩固同時孔武有力。當然，執行開斧的人就必須擁有更強於其他隊員的武術根基、威勢和臨場的應變能力，才能在開斧或其他出陣期間有稱職的表現。

　　宋江陣的頭旗俗稱「宋江旗」，是主帥（陣頭守護神）的旗令，出陣期間無論行進或排陣，都必定位於整個陣頭的前端。進行個人家私操練時，它也是第二順位上場者，謂之「開旗」，也稱為「行旗花」，這些都有身先士卒、旗開得勝的意義。在「如在其上」的信仰觀裡，頭旗就是主帥的代表，在執行宗教任務或演練過程中，它必須在前方左右擺動揮舞，使旗上的紅布綻開如花，這同時也是給所有成員的訊號，讓眾人可以看得清楚它的動作以便做出反應。

　　開旗之後，緊接著就是「開利器」。所謂利器就是帶有指金屬材質的兵器，而官刀在宋江陣中向來是利器之首，因此「開利器」常以「開官刀」來代表。白鶴陣和部分金獅陣等因為沒有頭旗和雙斧，所以官刀便成為頭號演練的家私，必須先化符潔淨，然後再進行表演。

　　在若干地區的武陣當中，官刀甚至具備押煞、驅邪的功能。台南地區的宋江陣兩行列隊時，就經常可見「頭支官刀、尾支官刀」的排序，也就是頭旗、雙斧之後的首支兵器就是官刀，最後一支兵器還是官刀，如此可以護衛頭旗、雙斧和所有將士的安全。在進行「清厝」、「開廟門」等重大儀式時，陣中兩支官刀必定高舉交

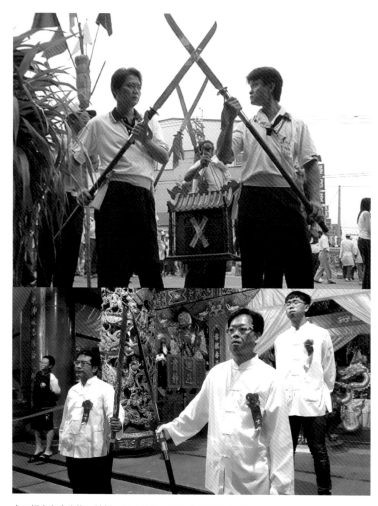

官刀相交在水火擔、神轎、門戶前後，防範「歹物仔」蠢動

又於房舍門口，以防止屋子裡面的鬼祟趁亂逃竄；「請水」、「刈火」、「押轎」時，兩支官刀則相交在水擔、火擔、神轎前後，同樣有防範「歹物仔」入侵、保護神聖的意義。

由於「開三寶」不但是宋江陣深具宗教意義的重要內涵之一，同時也是宋江陣每場演練必備的基本套路，是相當吃重的工作，因此，每個陣頭都會訓練多名雙斧手和頭旗手來相互輪替；而官刀在出陣期間更為累人，不但要行陣、排陣，還要參與摃對和連環對打，所以通常也會視時機選擇由大刀、蹚刀、鈎仔、雙刀、雙邊、雙鐧等其他利器來進行「開利器」，以調節官刀手的體力。

延伸閱讀

小淨香的大作用。

祭、喪、喜、祀等習俗場合裡，經常可以發現一種爐，裡面裝著粉末，稍微點燃便冉冉飄升出輕煙。爐有大有小，煙可能清淡如絲，芳香裊裊，令人神清氣爽，陶然欲醉；也可能濃郁如霧，滿室彌漫，直教淚眼婆娑，感涕不已。這爐香稱為淨香。

夫水以洗塵，香能破穢，假茲百和，託信三清。《敷齋威儀》云：侍香，其職也。炎鑪肅整，芳馨恒然，使畢夜煙流，終朝火續，此法事之所先，宜晨昏而勿怠。[02]

自古道派人士在行科演法之前，通常會以符水、滾油、火燄、馨香等工具，施以口噴、潑灑、煮沸或者煙熏等動作，目的在進行清淨壇址、隔離不潔，同時也使相關的場域、物件、人員等達到「超凡入聖」的境地。台灣民間信仰有許多的內涵和道教科儀淵源極深，因此淨香這種去汙逐穢的功能也被引用到習俗信仰活動中，成為不可或缺的祭祀用品，無論是一般的拜神禮佛、敬天謝地，還是各種不同規模、不同性質、不同目的的儀式典禮，都可以看到它的存在。

除穢動作在各地傳統陣頭的活動中也是必然的行為，器具上安貼符咒、燃放鞭炮都是很明顯的例子。除此之外，出陣期間有許多時機必須倚賴淨香的熏染，才能一直維持陣頭人員、車輛、器械、演練場域的潔淨並確保平安順遂。

| 02 | 朱法滿，《要修科儀戒律鈔》，卷8，〈侍香鈔〉。載於《正統道藏》，洞玄部，戒律類，頁6-959

淨香有去汙逐穢的功能，成為習俗信仰活動不可或缺的祭祀用品

為了便於攜帶及移放，宋江系統武陣的淨香通常被安置在謝籃裡

以宋江系統武陣為例，舉凡陣頭相關科儀如請神、開光、開刀、迎賓、謝館等，或者從事訓練、出陣活動時，一定都會點燃淨香「隨侍在旁」的。

為了便於攜帶、移放，宋江系統武陣的淨香通常被安置在「謝籃」裡。依照傳統慣例，淨香在出陣期間絕對不可間斷，因此每個陣頭都一定會安排專人負責看管，甚至有它特定的位置，例如：台南市安定區蘇厝長興宮宋江陣在行進間，淨香必定在陣前（戰鼓前方）領路，讓陣頭所要行經的路線事先得到清淨。

宋江系統武陣在演練的過程裡也不時會使用到淨香。「發彩」之前就必須先「謀營」（也就是以旗、斧為核心，眾將士集結成團），由淨香環遶全陣四周後才發動陣法。有些陣頭除了淨香之外，還同時以糯米、符水來增添破穢的力度。陣頭「定籠」進行「開三寶」及個人家私、拳腳的操練時，也先由淨香遶巡眾將士面前，為所有人員、器械潔淨一番。「損對」和「連環對打」前，同樣必須經過它的熏淨才能上場。

宋江系統武陣演練過程中不時需要淨香的熏淨

祥禽神獸之舞

宋江系統武陣當中，獅陣的獅、鶴陣的鶴、「四遊記」裡的龍等祥禽神獸在陣頭裡往往居於領銜角色，甚至被視同守護神一般的崇拜著。祂們在出陣過程裡其實也沒閒著，不但必須帶陣、行陣，也須要負責其專屬的展演橋段，使宋江系統武陣除了個人武術展現和團隊陣法排練之外，還因為獅藝、弄鶴、龍舞等內涵，增添了活潑性與可看性。

別無分號的高雄內門柿子園「四遊記」裡有人員扮演的四海龍王，還有觀音佛祖的坐騎青龍陣。演練內容裡關於舞龍的部分，包括「黶城門」和「龍絞水」兩段，前者演繹觀音佛祖乘青龍破了四海龍王所佈的四門八卦，收伏孫悟空等一眾惹事搗蛋的妖精，後者由青龍陣出場，象徵大地普降甘霖，風調雨順，人間祥和。因為有龍陣的參與，所以柿子園人也自稱「四遊記」為「宋江龍陣」，不過由庄民自組自練的龍陣，在技術上固然比不上專業的表演團隊，在整場演出中也只有最後一段的獨秀裡出現「游龍」、「穿龍」等少許陣式，可以發揮的地方有限。

白鶴陣的「弄鶴」其實是相當隨機的演出，無論在陣頭行進

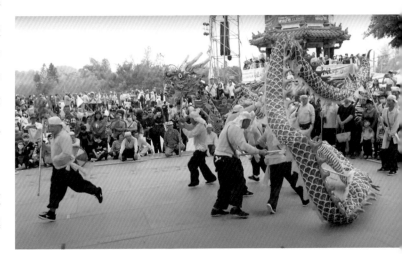

青龍現身，象徵大地普降甘霖，人間風調雨順

間、拋箍行陣時都可以看到鶴偶展翅睥睨、顧盼生威的姿態，和童子之間也經常進行短暫的互動。祂們的獨秀節目主要安排在「走箍」之後、個人家私拳頭演練之前。表演是有故事性的：童子找白鶴玩耍，白鶴卻只想找個地方好好歇息，偏偏頑皮的童子不讓睡，想盡各種方法戲弄白鶴，打擾祂的清眠，白鶴一氣之下便追啄著童子，於是你追我跑、你啄我閃的鬧了一陣，最後同為南極仙翁座下的白鶴與童子相互擁抱，言歸於好。

　　舉世唯二的兩陣「宋江鶴」師出同門，不但彼此有師徒關係，目前所聘請的教頭也是同一位師傅，所以他們除了「仙童弄鶴」之外，也都還有「醉翁戲鶴」的橋段，被安排在「空手連環」的最後演出，由師傅親自登場打醉拳，白鶴與童子從旁搭配，再加上眾隊員的高聲吆喝助威，總能為整套演練帶來最高潮。

　　在「仙童弄鶴」和「醉翁戲鶴」的演出中，扮者一個套著童子頭具，一個穿戴鶴偶的頭尾和翅膀；一個活蹦亂跳，表現出既調皮又天真的憨樣，一個時而掩體埋首，梳理雙翼，時而回身展翼，傲然聳立。兩陣對於童子、白鶴姿態的模擬各具特色，呈現的風格不盡相同，但諸多舉止動作如童子的翻滾騰躍、醉癲錯步，如白鶴的寒雞敗馬、掃腿鈎腳，均不乏武術基礎內蘊其中。

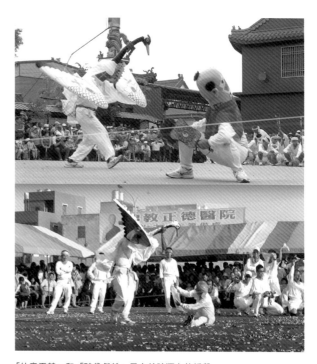

「仙童弄鶴」和「醉翁戲鶴」是白鶴陣獨有的橋段

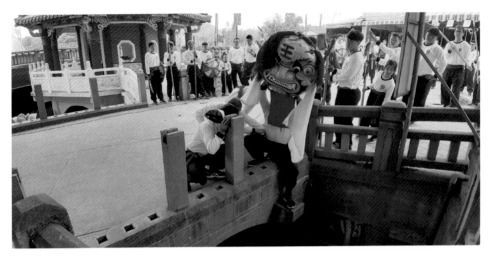

「探橋」是二層行溪流域獅陣常見的風俗

　　台灣的宋江系統獅陣的數量相當多，僅次於宋江陣，台南、高雄是他們主要的根據地，台北、台中、彰化、雲林、屏東也有一些分布。由於傳承的脈絡和文化發展的時空背景有很大的差異性，形成台灣各地宋江系統獅陣在舞獅技法方面相當鮮明的地方色彩。

　　「探橋」是二層行溪流域獅陣常見的風俗，其中上游的高雄內門地區八陣「宋江獅」在前往觀亭紫竹寺參拜佛祖時，必先在廟前的護城河處進行「獅探溝」動作，反覆的掃視橋面，並且將身體伸展到橋下檢查一番才肯過橋；下游出海口沿岸地區的獅陣不但探橋，有時還會探牌樓、探城門、探龍柱，簡直像個「好奇寶寶」，其目的在在顯示出獅子謹慎小心、步步為營的生性，確保陣頭通過時能夠安全無虞。

　　內門的中埔頭、小烏山、東勢埔三陣獅陣因為是師徒淵源，所以出陣期間一旦相遇，便會反覆親密交頸、互舔獅背，表現彼此友好。同樣的禮數也出現在曾文溪下游流域的金獅陣，不過僅限於黃腳巾派，由於幾乎全是由管寮師傅所傳，彼此見面會有互行拜禮之後互舔獅尾的默契，藉以營造熱絡、團結的氛圍。

　　諸如此類「舐獅」（「舐」是「舔」的台語用字）的動作，在這一帶金獅陣不只出現於雙獅或多獅互動時，也可以是單一獅子的表演項目，被安排在個人兵器拳頭演練之後，有時也稱「耍獅」或「咬蝨」。獅子用舌頭舔去自己臀部、腿部、生殖器等部位的蝨子，並不時翹首環顧，不怒生威；舔得服舒時，還會搖頭晃腦，自

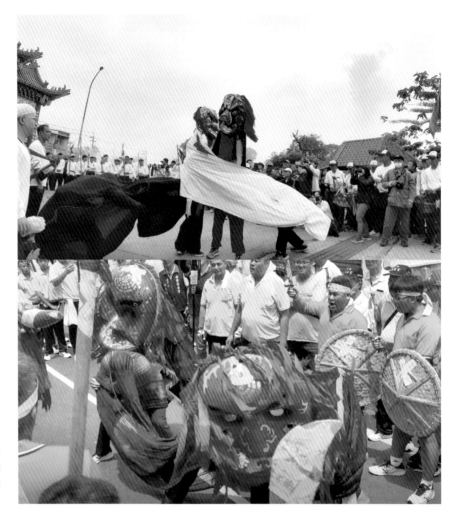

出陣期間相遇便會
親密交頸，互舔獅
背獅尾，藉以營造
團結熱絡的氛圍

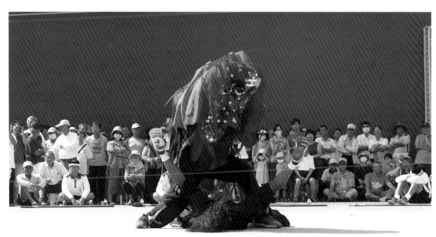

古台江地區紅面
獅祖必備的舐獅
戲碼，有時也稱耍
獅、咬蚤

得其樂。負責這段演出的獅頭手技法必須老練，方能將獅子自玩自嗨的姿態和四周警戒的威嚴同時表現得活靈活現。

　　曾文溪下游流域的金獅陣除了「舐獅」，通常還會有「翻獅」和「刣獅」兩橋段。「翻獅」就是獅子翻身，包括站姿與蹲姿兩種形式，其間還會穿插騷頭的動作，考驗的是獅頭手與獅尾手的默契；「刣獅」可算是當地舞獅表演的高潮，由獅子與兵器拳腳搭配演練，過程包括開大、開小、獅子過刀等。有些陣頭認為獅子是主角，「刣獅」不好聽也不合邏輯，所以有「過刀」或「馴獅」的另稱。

二層行溪流域的「馴獅」和古台江地區的「刣獅」各有不同的文化詮釋

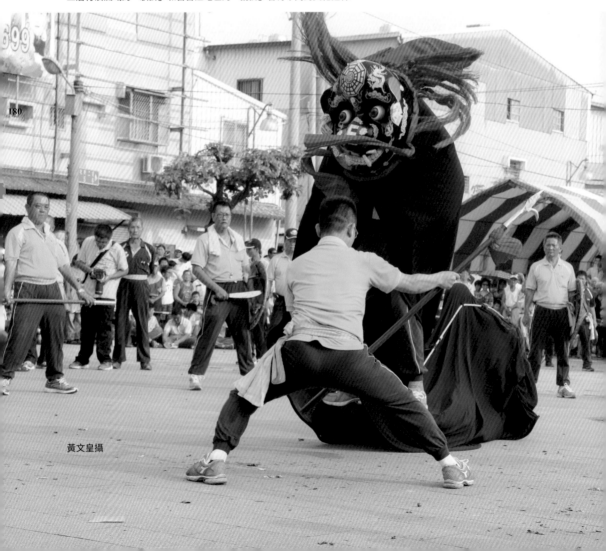

黃文皇攝

二層行溪流域獅陣的「馴獅」又有不同的文化詮釋。以高雄內門為例，宋江獅陣中傳統上應有兩位馴獅的「獅奴」，一名練空拳，一名執兵器（經常是鈎仔），只要獅子上陣的場合，便由至少其中一名負責將獅子引出。其中保留「馴獅」最完整、最具情節者當屬中埔頭宋江獅陣，先是獅奴以空拳及官刀、雙刀、雙邊、鈎仔等兵器輪番上場馴練獅子，把獅子累得倒地不起，奄奄一息，再由一名獅奴極力醫治牠，最後獅子死而復活。這段表演就叫做「醫死獅」，整個過程可耗時幾十分鐘到一個多小時，是該陣最重要的特色。

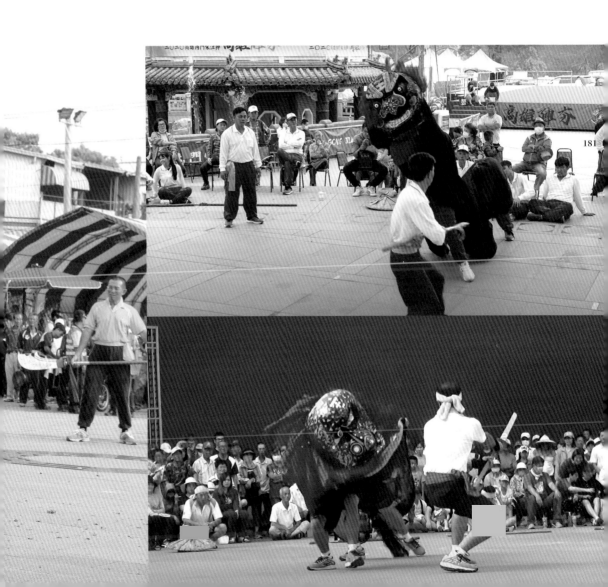

獅鬼・獅旦・獅咬球。

台灣傳統的獅陣除了以「弄獅」為主，陣中有時還會出現一個綠葉性質的配角，他的名稱很多樣，有的地方叫做「獅俑」，也有的地方稱為獅鬼仔、獅媌仔、獅丑仔、獅婆、獅囝、笑佛、大頭佛等。其形象也各地不同，有男貌，有女容；有老態、有童顏；有戴頭具者，也有素面無妝者。不論如何，這個角色通常手執葵扇、榕葉或繡球，以滑稽、逗趣的舉止穿梭於陣中，為威猛的舞獅融入一些柔和的元素。

關於「獅俑」的由來，有研究者認為可能是上古時代「儺」儀的遺俗，也有人附會了不同版本的神佛傳奇，有的說「獅俑」是釋迦牟尼派來協助獅子修得正果的，或者說「獅俑」為太白金星所幻化，目的是引領靈獅出洞以驅逐瘟疫。

台北市的大龍峒金獅團同時擁有「獅鬼」和「獅婆」，根據他們的說法，前者是山中的精靈，天生愛哭，沒有朋友，唯一的玩伴就是獅子；而後者則是佃農之女，因為長相奇醜，人緣不佳，但天賦神力，土地公和土地婆便賜給她照顧獅子及馴服獅子的工作。

台南市的若干宋江系統獅陣也有類似「獅俑」的角色，叫做「獅旦」。他們經常是由六、七歲以下的稚幼男童擔任，粉嫩的臉上抹了淡淡的粧，頭頂繡花或盔帽狀頭圍、身穿不同圖樣的肚兜、背著各式

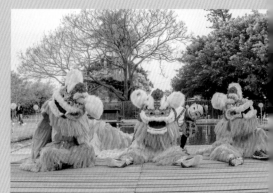

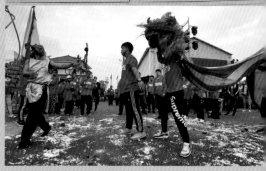

獅俑滑稽的舉止為舞獅表演融入逗趣柔和的元素
/ 上圖北港老塗獅提供

獅旦由稚童擔任，每陣都有不同的造型特色與意義，但都同樣充滿童趣 / 黃文皇攝

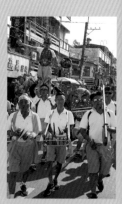

獅旦揮舞手中彩球引領獅子前進，謂之「獅咬球」

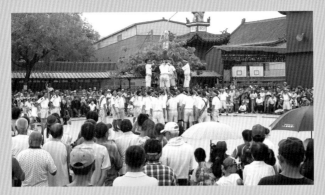

「反獅旦」是古台江地區黃跤巾獅陣特殊的表演

寶劍，再配戴帥氣的墨鏡，幾乎每陣都有不同的造型特色與意義，但都同樣充滿童趣。

陣頭行進時，獅旦會如「肉傀儡」般站在高壯的大人肩膀上，並且以「八字形」揮舞著手中的彩球引領著獅子前進，謂之「獅咬球」，顧名思義，這是從「獅子戲球」的典故中所發想而出的表演。

古台江內海地區金獅陣的獅旦在陣頭演練過程中，也有屬於自己的表演橋段，通常被安排在「刣獅」之後，叫做「反獅旦」。要進行這段表演，必須所有獅跤先聚集在場中堆疊出兩層高度的立身「疊羅漢」，位於第二層的四名獅跤合力肩扛一個十字形木架，獅旦便在木架上面表演打拳、倒立、倒掛金鉤等特技動作。

無論「獅咬球」還是「反獅旦」，其實都具有一定的危險性，因此除了年齡之外，膽大心細和聰明伶俐便成了各獅陣挑選獅旦的兩個必要條件。然而受到社會少子化的影響，現在能夠找到一個敢站上大人肩膀的孩童就已經很「阿彌陀佛」了，也就不再勉強他還能演出其他高難度的動作。為了因應此一「時代的變遷」，當地獅陣已出現一些演練內涵上的調整，紅腳巾派僅保留「獅咬球」；青腳巾派則創作出在地面上的「與獅共舞」，更像是「獅俑」的角色了。

黃腳巾派是至今仍維持高空「反獅旦」戲碼的獅陣，有些陣頭甚至把獅旦的人選交給陣頭神來決定。例如西港大竹林金獅陣會在組陣時將糕餅放在獅館的供桌上，並開放給小孩自由進出館內，若有孩童拿走桌上的糕餅，他便雀屏中選得以參加訓練。據說這方法總能為他們找到相當好的獅旦人才，到現在還沒有「失靈」過。

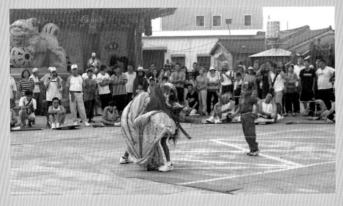

青跤巾派獅旦在地面上「與獅共舞」，更接近「獅俑」的角色

八卦

184

　　古者包犧氏之王天下也，仰則觀象於天，俯則觀法於地，觀鳥獸之
文，與地之宜，近取諸身，遠取諸物，於是始作八卦，以通神明之德，以
類萬物之情。[03]

　　是故，易有太極，是生兩儀，兩儀生四象，四象生八卦，八卦定吉
凶，吉凶生大業。是故，法象莫大乎天地，變通莫大乎四時，縣象著明
莫大乎日月，崇高莫大乎富貴；備物致用，立成器以為天下利，莫大乎聖
人；探賾索隱，鉤深致遠，以定天下之吉凶，成天下之亹亹者，莫大乎蓍
龜。[04]

　　八卦是古時候中國漢民族領悟於天地自
然規律的哲理思想，原為《連山易》、《歸
藏易》及《周易》等三「易」的主要內涵。
前二者已經失傳，目前只剩下《周易》流傳
後世，它也稱做《易經》，內容博大精深，
被譽為中國「群經之首」、「五經之始」。

　　這部流傳了幾千年的經典本來是中國上
古時代用於占卜與預測氣候之法，太極表示
宇宙混沌的初始，後分陰陽兩儀，變化太
陽、少陽、少陰、太陰等四種狀態，再交織
天地、水火、風雷、山澤等八種自然現象，

八卦意象無所不在，和人們的日常生活息息相關

| 03 | 唐，孔穎達，《周易正義》，卷9
| 04 | 《周易》，〈繫辭上〉

進而萬物萬象生生不息。經過歷代儒者從不同面向推演論述，其影響層面遍及天文、地理、樂律、算術、武學、氣候、人倫、軍事、命理、勘輿等，可說是無所不包、無所不致，和人們的日常生活息息相關。

　　萬物出乎震，震，東方也。齊乎巽，巽，東南也。齊也者，言萬物之絜齊也。離也者，明也。萬物皆相見，南方之卦也。聖人南面而聽天下，嚮明而治，蓋取諸此也。坤也者，地也。萬物皆致養焉，故曰致役乎坤。兌，正秋也，萬物之所說也，故曰說言乎兌。戰乎乾，乾，西北之卦也，言陰陽相薄也。坎者，水也，正北方之卦也，勞卦也，萬物之所歸也，故曰勞乎坎。艮，東北之卦也，萬物之所成終而所成始也，故曰成言乎艮。[05]

相傳伏羲氏始作八卦，是為先天八卦

周文王重新定位的後天八卦

　　據說，八卦是中國神話傳說時代的伏羲氏創始，到西周時文王姬昌予以重新定位，後人便將伏羲所畫的八卦稱為「先天八卦」，文王所畫的八卦就叫「後天八卦」，二者的不同在於八個卦的排列差異。

　　「八卦陣」即以這兩種卦圖為依據所編排的隊形，按四正、四隅、內外相生相剋、互輔互應的原理交織出各種變化，運用在軍事作戰裡，它就成了易守強攻、兵來將擋、水來土淹的陣法；套引在祭典儀式中，人們相信可發揮鎮宅制煞、驅淨保安的功效，因此宗教質能較強烈的陣頭如家將系統武陣、宋江系統武陣等，多有八卦陣的排練。

　　宋江系統武陣的八卦陣主要有「先天八卦太極陣」和「後天八卦八門金鎖陣」兩大類。前者顧名思義是依據伏羲八卦圖所排演的陣法，陽爻以一人表示，陰爻以兩人象徵，所以至少需要三十六名陣員才有辦法排得成，同時它又分成正卦和反卦兩種，除了入陣的方式不同外，排反卦時乾坤位不移，但兩邊的兌、離、震卦和巽、坎、艮卦會互換方位。

「八門金鎖陣」是按照文王八卦圖所排，所謂八門乃自西北乾卦開始逆時針方向排列，依序為乾位開門、坎位休門、艮位生門、震位傷門、巽位杜門、離位景門、坤位死門、兌位驚門。此陣相傳為出於奇門遁甲的古戰陣，三國時諸葛孔明加以改良而造就了玄妙莫測的「八陣圖」。宋江系統武陣的「八門金鎖陣」排陣時隊員由乾、艮兩門入陣，收陣時由離位出門，取其吉利之兆。其內容繁複多變，據說原是台南佳里番子寮宋江陣的不傳之秘，現今則成為台南古台江地區宋江系統武陣的主流陣法。

八門金鎖陣流行於古台江地區的宋江系統武陣／黃佳紅攝

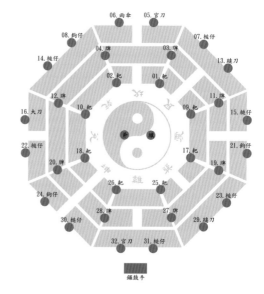

八卦八門金鎖陣隊形

值得一提的是，當地有些武陣在排演「後天八卦八門金鎖陣」之前，會先排一個「先天八卦太極陣」，並且將「八門金鎖陣」更名為「七星陣」，謂之「七星制煞、八卦鎮宅」以區別二者的功能，例如：佳里下廍、南勢、埔頂、七股樹子腳、安南中洲寮、什二佃、新和順等庄頭的武陣都是如此做法。

而若干金獅陣雖然也有形似八卦的陣法，但有另外的名稱及演示，例如：黃腳巾的管寮金獅陣及其所傳武陣的「五花陣」，紅腳巾的烏竹林金獅陣及其所傳武陣的「黃蜂出岫」。真可謂陣法人人會變，只是巧妙各有不同罷了。

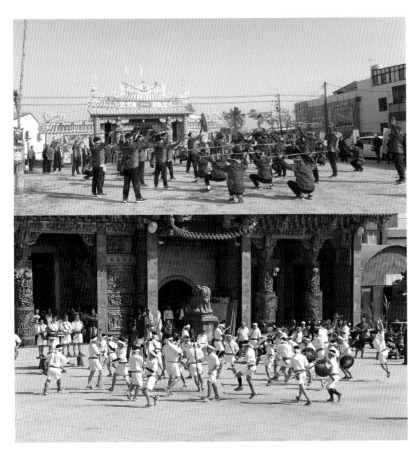

先天八卦太極陣又有正卦與
反卦之分

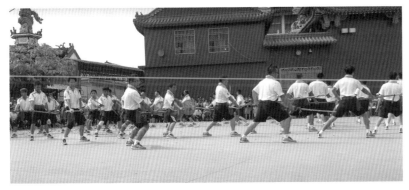

紅跤巾金獅陣的「黃蜂出岫」
類似八卦的陣式與功能

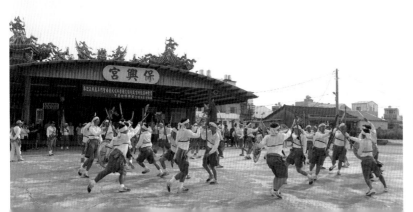

陣法人人會變，只是巧妙各
有不同

出陣・禁忌

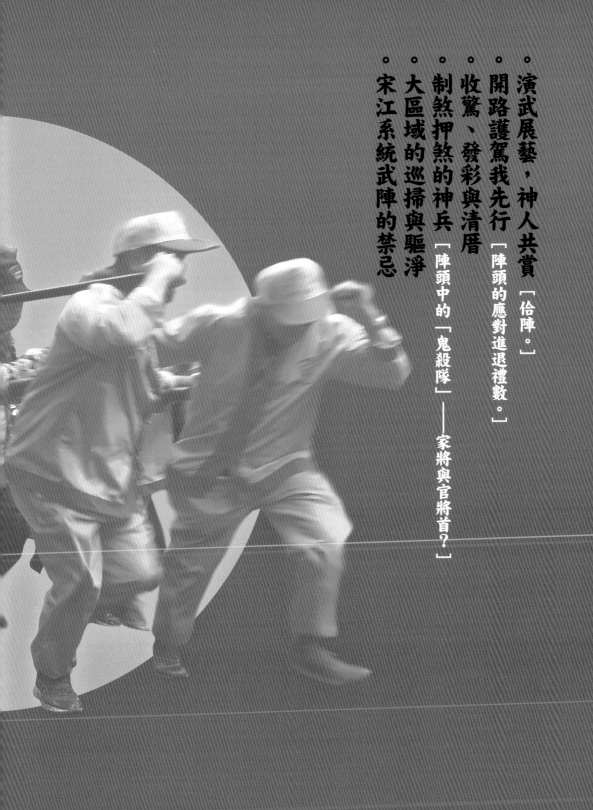

・演武展藝，神人共賞【倍陣。】

・開路護駕我先行【陣頭的應對進退禮數。】

・收驚、發彩與清厝

・制煞押煞的神兵【陣頭中的「鬼殺隊」——家將與官將首？】

・大區域的巡掃與驅淨

・宋江系統武陣的禁忌

演武展藝，神人共賞

欣賞到高超絕倫的技藝應該是一般人追逐、圍觀廟會祭典文武陣頭的期待吧？所以「精不精彩」、「好不好看」往往是他們評斷一個陣頭是優是劣的憑據。陣頭各有不同的演練，少則三十分鐘到一個小時，多者可達兩、三個鐘頭。演練時間的長短，當然取決於節目內容的多寡，觀眾卻是挑剔又現實的，如果節目內容乏善可陳，他們又怎肯為你駐足片刻？

而對於陣頭來說，在動員了大量的人力和數不清的物資、又歷經時日不算短的辛苦教習，相信多數的參與者無非是希望能夠練得一身卓越的技藝，並在出陣過程裡完美的表現出來，贏得滿堂彩。因此「技藝展演是做為一個陣頭最根本的要件」似乎就成了社會大眾普遍的認知。

190

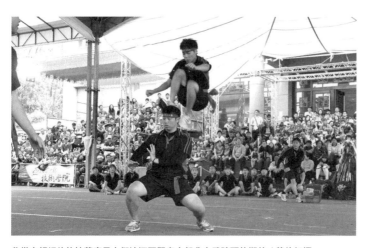

欣賞高超絕倫的技藝應是人們追逐圍觀廟會祭典文武陣頭的期待 / 黃佳紅攝

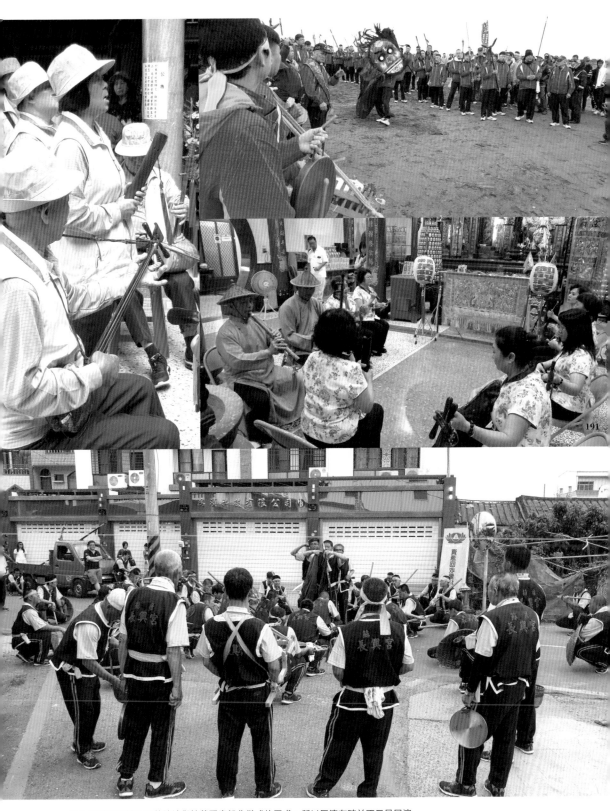

不同的陣頭透過不同的陣法與技藝回應祭典儀式的需求，所以展演有時並不只是展演

若從宗教功能性來說，各類型的陣頭在祭典裡所肩負的任務並不一樣，例如：筵王、侍王等仿自古代宮廷格局的儀禮，經常需要清雅悠揚的南管座前司樂；敬神、遶境、神誕或民間婚喪壽慶，常見熱鬧滾滾的北管吹班排場；而請水、招軍、制煞、驅除、開廟門、入火、安座、收驚等肅殺儀式，就必須動用家將一類、宋江系統的武陣在旁護法助威了。

可見不同的陣頭會透過不同的陣法與技藝來回應祭典儀式的需求，所以陣頭的展演並不只是展演，有時具備了另一層次的意義；演練的對象有時不一定是人，而是無形的鬼神。從這裡我們也可以發現，文武陣頭在祭典當中其實存在著角色定位的差異：以音樂、歌舞、小戲為主的文陣好比古代帝王御用的「梨園」或現代軍隊裡的「藝工」單位，揉和武術、戰技、隊形變化的武陣卻是隨時蓄勢待發的野戰部隊。因此，如果單純的將陣頭的技藝操練當做一般的表演，或者只是依照個人的好

迎神出行、遶境進香是我們最經常欣賞到各式陣頭展現技藝的場合。傳統習慣上，陣頭必須在活動當中隨護神轎的前後，香陣一庄遶過一庄、一廟行經一廟，陣頭便在拜廟時進行演練以酬神娛人，目前大多數的陣頭在參加廟會時，都還是維持這樣的出陣模式。不過陣頭一旦全程跟著神轎行走，為了避免延誤行程，就不會有太多時間表演，甚至只做簡單的參拜之禮就匆匆離去，能夠全套演練的機會當然就更少了，這其實和陣頭人員先前苦練的目的是相違背的。因此，若干香陣規模龐大的地方祭典就出現了不同的做法，例如：屏東地區的迎王、高雄內門的迎佛祖、台南古台江一帶的大規模遶境進香活動等。

盛行於屏東地區的迎王平安祭典以東港迎王最具代表性，雖然遶境的範圍僅限鎮內，但來自全台各地的參與隊伍多達百餘，當地廟壇自組自練的陣頭數量也不少，尤以家將系統、宋江系統為最。為了不讓神轎因為陣頭的展演及執行任務而影響行程進度，也確保七頂主神轎能夠準時入廟安座，因此香陣分拆三段，排列於前段的香陣除了若干固定的編制之外，多數是沒有陣頭跟隨的神轎，主神轎為中段，然後才是有附屬陣頭的隊伍。

高雄內門是一個人口不到一萬六千的偏鄉，卻是全台知名信仰佛祖的重鎮，境內因應「弄三冬、歌三冬」佛祖遶境活動而自組自練的文武陣頭至少有四十陣，其中宋江系統武陣約佔了五成，以單一鄉鎮來說，其密度之高恐怕難出其右了。當地的遶境活動有許多別於他地的制度，蔚為內門的獨特文化，其中有些制度同時也為文武陣頭製造了表現的機會：

一、祭典之前的暖身：包括探館、過埕、拜觀音等陣頭相關活動。

二、香陣單純化：遶境過程只見三頂紫竹寺的佛祖神轎，各聚落除了籌組陣頭跟隨佛祖媽出巡外，不會出轎參與活動，而是以「青鑼鼓」和旗令來替代。

三、神轎駐輦與陣頭展演地點錯開：遶境時，所有文武陣頭都行走於三頂神轎之前；香陣進入村落後，佛祖轎停駐於臨時搭設的敬場接受村民膜拜，陣頭對敬場及廟宇僅行參拜，而實際進行演練的地點是當地陣頭的館址（也就是探館），二者同時進行，互不影響。並且有個相約成俗的定例，就是陣頭只探同類型陣頭的館，亦即武陣探武館、鼓花探鼓花、文陣探曲館。

四、多個陣頭同時拋籤：陣頭一到達演練地點，便自行覓地「拋籤」。如果場地夠大，甚至可能出現七、八個陣頭同時演練的景觀。如此一來就可以縮短許多等待的時間了。

若以分布的密集性、發展的穩定性和內涵的完整性來說，位於台南古台江地區內的曾文溪下游流域一帶，應該是目前宋江系統武陣保存得最好的文化區塊。當地的聚落開發歷史與盤根錯節的族群關係對傳統陣頭的發展產生了相當深遠的影響，而諸多跨村型甚至定期性的大規模祭典則提供了他們充分揮灑的舞台。這些祭典動輒數十個庄頭、廟壇共襄盛舉，不但出轎出陣組成龐大的香陣，並且遶境幅員遼闊，因此不是為期數日的早出晚歸，就是連工數十小時的「爆肝」行程。

這裡的陣頭除了素有開館、探館、答謝等出陣活動外，他們被允許遶境進香時脫離香陣直接前往各參與的村落、廟壇演練一番。演練時間可長可短，就看各陣頭與地主廟壇之間的交陪關係和人潮多寡了，必要時還可能會出現數個陣頭「佮陣」的場景呢！無論如何，這些做法錯開了神轎與陣頭的行程，也為陣頭爭取到更多發揮的機會。

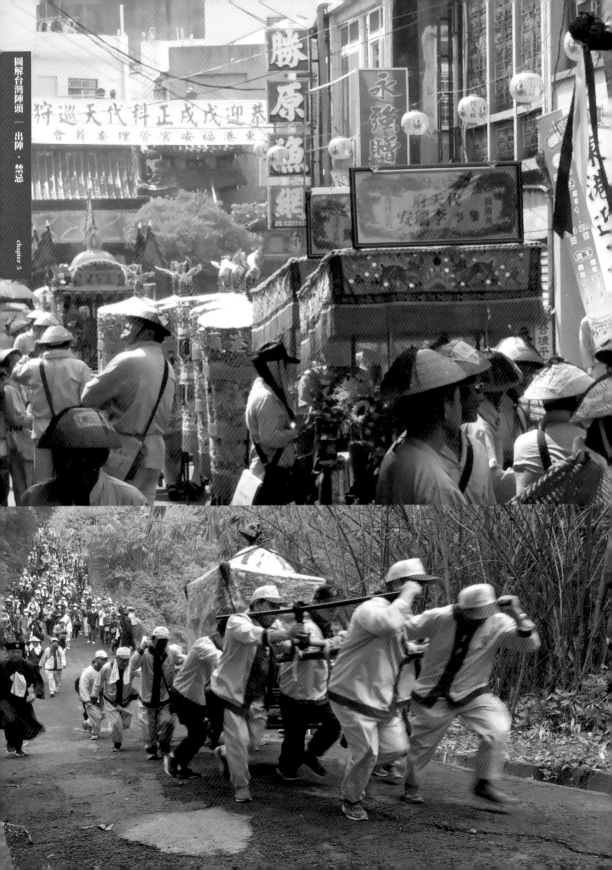

兼顧活動行程與陣頭演練，香陣規模
龐大的地方祭典各有不同的做法

延伸閱讀

俗陣。

所謂「俗陣」，就是結合兩個以上的陣頭共同操演的意思，這是一種相當具有地方色彩的陣頭活動形式，只盛行在台南古台江地區，以「西港仔香」最具代表性，其中宋江系統武陣應該是最常上演俗陣戲碼的陣頭了，在南巡、請媽祖及刈香等遶境活動期間，兩陣、三陣俗陣甚或四陣、五陣共練的情景時有所聞。

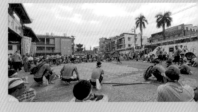
盛行在古台江地區的陣頭俗陣，以西港仔香最具代表性

為何西港仔香傳統陣頭的俗陣風氣會這麼興盛？原來參與這個祭典的庄頭眾多，早年聚落開發的過程裡留下了頗為錯綜複雜的聯盟或敵對關係，這些歷史情結也延伸到祭典的參與，甚至投射在陣頭組織上，形成當地傳統陣頭武盛文衰的生態及強烈的敵我意識。

而基於「輸人毋輸陣」的競爭心理，各庄武陣對於自己的素質都相當要求，不但極力爭取在祭典過程裡展示訓練成果的機會，也希望能有優於別人的表現，獲取更多的好評。尤其若干規模大、人潮多、氣氛又熱烈的展演地點，更是兵家必爭的「戰場」。

然而，同類型的陣頭若同時在一個空間裡演練，就容易形同互相較勁的「咬陣」、「拼陣」，拼的不只是觀賞的人氣，也拼演練內容的豐富性，先結束表演的一方就表示技不如人。為了避免後續的紛爭造成祭典的缺憾，所以當地陣頭逐漸形成「先來先摶，後到排隊」的默契，因此在這裡絕對看不到像高雄內門地區那種七、八個武陣同時拋籤演練的場景。不過這樣一來，陣頭停留在一個地方的時間會拖長許多，勢必耽誤祭典的行程，因此就發展出「俗陣」的慣例了。而這種慣例後來又有外擴現象，因此在鄰近其他的祭典裡偶而也發現得到。

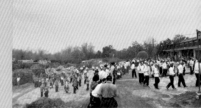
多個武陣同時拋籤演練的場景，在古台江地區卻是禁忌

究竟陣頭要如何俗陣呢？

以宋江系統武陣為例，一套完整的演練若包括走籤、單套、空拳、蜈蚣陣、龍門陣、損對、連環、八卦等內容，想要俗陣時就由雙方的頭人（領隊、館東、督陣或教練）出面協商，以不重覆演練為原則分配各自拿手的項目，商定後就可按照陣法流程輪番上場了：某陣在演練時，其他陣便圈在外圍掠陣，演練完畢後便退到外圈，換另一陣進入繼續接下來

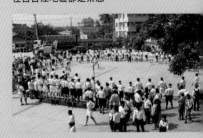
為了節省等待時間與人力消耗，因此發展出「俗陣」的慣例

的項目。

全套演練結束後，參與佮陣的陣頭一起向地主廟壇參拜，再互行拜禮，就可分道揚鑣各跑各的行程了。由此可見佮陣共演的好處其實不少，一來節省等候的時間，二是避免過度冗長的演練拖延祭典的行程，其三多陣共演以減少人員的體力消耗，四可彼此截長補短呈現最優質的表演，五能共同營造強大的團結氣勢。

按照傳統的認知，通常同類型的陣頭才有佮陣的機會，也就是說鼓花陣與鼓花陣佮陣、牛犁仔歌與牛犁仔歌佮陣、太平歌和太平歌佮陣、宋江系統武陣與宋江系統武陣佮陣。如果又是同一位師傅所傳教的陣頭，演練內容大致相同，成功佮陣的可能性就更大了。觀察西港仔香境及附近一帶陣頭的活動情況，又可發現彼此之間的師承、血緣、交陪等關係，往往也是陣頭選擇佮陣對象的重要條件，而標榜這些關係最外顯的特徵，就是腳巾了。

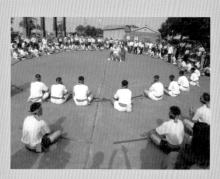
早期只有同色跤巾才有佮陣的可能

例如：大竹林金獅陣與大塭寮五虎平西是郭姓同宗，大竹林金獅陣、大同村金獅陣、新寮金獅陣、本淵寮金獅陣都是管寮師傅所教，管寮與南勢有兄弟般的情誼，南勢師傅也去教大寮宋江陣、溪頂寮宋江陣、中洲寮宋江陣，這些武陣同屬黃腳巾派；塭內蚶寮金獅陣、八份宋江陣、學甲寮宋江陣都是竹子港麻豆寮金獅陣的師傅所教，均為青腳巾同門；檨仔林宋江陣師傅教新吉里宋江陣，新吉里師傅又教什三佃宋江陣、外塭子和濟宮宋江陣、外塭子崇聖宮宋江陣、六塊寮宋江陣和中港宋江陣，中港和溪南寮是黃姓同宗，溪南寮金獅陣是烏竹林師傅教的，烏竹林金獅陣、學甲謝姓獅團與謝厝寮金獅陣則是謝姓同門，他們都是紅腳巾。

早期分屬不同腳巾的陣頭，即便私交再好也絕對不能任意佮陣，否則會被視作「背祖」行逕。例如黃腳巾的台南安南土城蚵寮角宋江陣（今已改組白鶴陣）素與綠腳巾的樹子腳白鶴陣（屬紅腳巾派）交好，1952 年西港仔壬辰香科時，蚵寮曾邀樹子腳佮陣，這個舉動引發了黃腳巾陣頭的不滿，群起圍攻，而樹子腳等紅腳巾派則拔刀相助，導致七陣黃腳巾武陣與九個紅腳巾武陣的集體拼陣事件，差點兒無法收拾。

只不過，隨著時空環境的變遷，佮陣的若干遊戲規則其實也不斷在進行調整。例如佮陣的時機原本是「不期而遇」，如今因為觀眾愛看，所以很多時候是刻意「為佮陣而佮陣」的表演性質；以前絕大多數是同類型的陣頭才會佮陣，現在不同類型的陣頭也有佮陣的可能；而早期腳巾之間壁壘分明的氛圍，其實也有逐漸淡化的跡象，不同腳巾也能在一塊兒佮陣合演了。

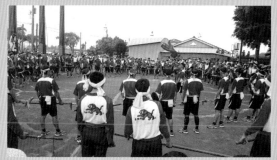
隨著時空環境的變遷，佮陣的若干遊戲規則也不斷在進行調整

開路護駕我先行

　　天子車駕次第謂之鹵簿。有大駕、法駕、小駕。大駕公卿奉引，大將軍參乘，太僕御，屬車八十一乘，備千乘萬騎。[01]

　　儀仗、御馬分左右行，五輅、金輦、玉輦、曲柄繖、前部大樂、導迎樂、禮轎俱中道行。儀仗旌蓋之屬，旌尉、民尉執之，輕者一人，稍重二人或三人參執其旁，最重者三人，皆冠皇翎朱纓黑氈帽，朱繪圓花袍，綠縧帶。槍戟弓矢之屬，護軍、親軍執之，藍雲紵織金壽字袍，鞓帶，冠如常制……[02]

　　古代的帝制中國，皇室成員和公卿要臣出門是絕對不可能形單影隻的，總有大隊護衛和朝臣隨從，除了防範意外發生，也可針對國事即時協調。漢代以後，隨扈規格有了定制，實用性的護衛隨員隊伍逐漸添加了許多內容，形成禮儀性的排場，眾多的兵衛、隨從、車乘、旌旗、傘蓋、樂舞、動物等前呼後擁，彷彿不這麼聲勢磅礡地敲鑼打鼓，便顯示不出貴族們的尊崇地位。這種儀衛車仗簡稱「儀仗」，在漢代時正式被定名為「鹵簿」，其陣容視出行的目的而有所不同，例如漢時有大駕、法駕、小駕，到清代則分為大駕、法駕、鑾駕、騎駕四個等級，其中以帝王使用於郊祀祭天的大駕鹵簿規格是最高的。

　　大駕鹵簿約可分成「導駕」、「引駕」、「御輦」、「後衛」等幾個段落。導駕的任務是清道、開路，以朝野官員的輦駕以及或騎或行的「清游」

| 01 | 孫星衍《漢官六種》，〈漢官儀〉2 卷 |
| 02 | 汪由敦《御定大駕鹵簿圖記》 |

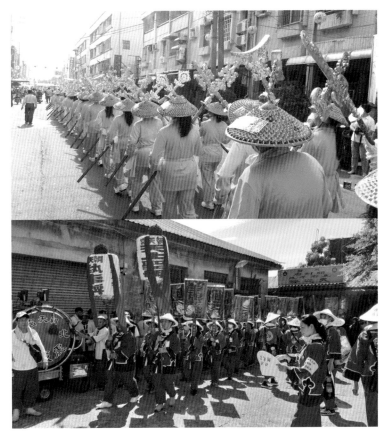

各類迎神活動的香陣組織和中國古代的鹵簿結構有著一定程度的連結

部隊為主；引駕主要的隊伍包括駕前的兵仗、樂隊和隨行官員，接著就是皇帝所乘坐的御輦（玉輅），四周當然圍滿了操持兵器的護衛；御輦之後還有一支後衛部隊，包括鼓吹樂隊和護軍，各段落中還分布著各式旗旛、禮器和車輛。

　　從這樣的儀仗排場可窺知，民間信仰習俗中各類迎神活動的香陣組織其實和中國古代的鹵簿結構必然有著一定程度的連結。例如：路關、陣頭、藝閣、執士團、排班喝路、開路鼓等就相當於導駕或引駕，其中武陣好比清游部隊或駕前武力，而以音樂、歌舞、小戲為主的大多數文陣便如引駕儀仗裡的樂舞隊伍。他們通常行走在神轎之前，不過也有少數團體如小法、南管就像後衛部隊一樣排列在神轎後面，俗稱「轎後誦」或「轎後送」。甚至若干小法或南管的成員會認為自己並不屬於陣

北宋時期的大駕鹵簿圖 / 出自維基共享資源

頭，由此可見不同的香陣組織也許有著不同的位階與屬性，不應該一概論之。

做為駕前「清游隊」的責任主要有三，其一宣威，壯大自己隸屬的香陣，彰顯主神的威儀；其二開路，也就是香陣的前導、行經路線的探勘，以及針對前方障礙的驅離與清除等；

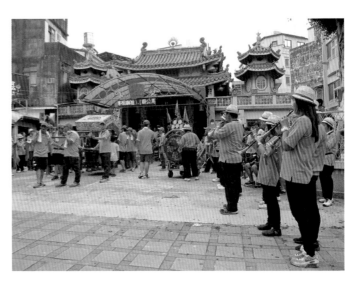

文陣猶如古代引駕儀仗裡的樂舞隊伍

第三維安，包括神駕安全的保護和香陣秩序的維持等，以確保神明所經之處沒有阻撓、不受滋擾，出行過程能夠平安順遂。也就是說，技藝展演雖然也是各式陣頭參與祭典的功能之一，但那並不是唯一的功能，甚至不是主要的功能。

要發揮這些「清游隊」的功能，自然得交由較具戰力的宋江系統、家將系統等武陣才行。因此，我們經常看到神明出行時，這些武陣走在駕前，甚至列隊在轎輿兩側或者廟壇廣場兩邊，兵器打橫連結成一道馬蹄形的人牆，把人馬雜沓的圍觀群眾區隔在牆外，並在人潮中開出一條前進的動線；部分武陣還會在行進隊伍末端以

兩支官刀交叉於轎後，如此做法具有擋煞的作用，看來陣頭不但要阻止有形人類的冒犯，也必須防範無形外力對神駕的侵擾。

　　以台南地區常見的「刈香」為例，祭典的主神是銜命按察的「代天巡狩」，有訪查轄境、體察民情的任務，透過遶境活動的辦理來驅除不祥、掃蕩妖氛，所以由參與的各庄各廟神轎、陣頭、人馬所組合而成的龐大香陣，通常會出現諸如先鋒、護駕、副帥、殿後等軍事化編制，來協助主神遂行鎮孤撫幽、消災解厄、綏靖安民、淨化宣教的職責。而這些「封官掛帥」的神明大部分擁有隨駕「出征」的武陣，特別是宋江系統武陣。

要發揮「清游隊」的功能，自然得交由較具戰力的武陣才行

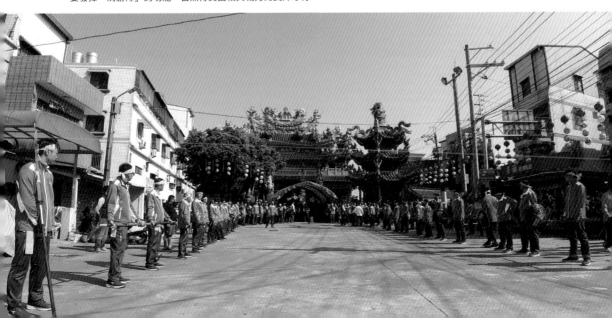

	先鋒	副帥	其他
西港慶安宮 西港仔香	開路先鋒 / 烏竹林廣慈宮（金獅陣） 左先鋒 / 海寮普陀寺（南管） 右先鋒 / 仁武七顯寶寺	樹子腳寶安宮（白鶴陣） 竹橋七十二份慶善宮（牛犁歌） 溪南寮興安宮（金獅陣） 埔頂通興宮（宋江陣） 塭內蚶寮永昌宮（金獅陣） 中港廣興宮新市榮安宮（宋江陣）	主帥 / 慶安宮代天巡狩（八家將、海反） 殿後大將軍 / 海寮普陀寺（南管）
佳里金唐殿 蕭壠香	開路先鋒 / 下廍鎮安宮（宋江陣） 左先鋒 / 十七角中興宮 右先鋒 / 十五角太子宮（宋江陣） 副帥先鋒 / 南勢九龍殿（宋江陣）	香科副帥 / 金唐殿金府千歲 香陣副帥兼駕前副帥 / 後旦福德爺廟（宋江陣）	駕前 / 頂山代天府（宋江陣） 主帥 / 金唐殿代天巡狩 殿後大將軍 / 金唐殿謝范將軍
鹿耳門聖母廟 土城子香	開路先鋒 / 學甲寮慈興宮（宋江陣）	無	主壇 / 海尾朝皇宮（宋江陣） 主帥 / 聖母廟五王、媽祖 （砂崙腳八家將、虎尾寮宋江陣、蚵寮白鶴陣、郭吟寮金獅陣、清草崙百足真人）
麻豆代天府 麻豆香	開路先鋒 / 謝厝寮紀安宮（金獅陣）	無	主帥 / 代天府五府千歲 押後 / 晉江里順天宮
安定保安宮 2003 癸未年 直加弄香	善化慶安宮 許中營順天宮（宋江陣）	無	主帥 / 保安宮公祖、媽祖（宋江陣、金獅陣）
鹿耳門天后宮 2005年（乙酉） 台江迎神祭	先鋒官 / 中洲寮保安宮（宋江陣）	駕前副帥 / 許中營順天宮（宋江陣） 山上天后宮 五塊寮慶和宮（醒獅）	護駕 / 陳卿寮保山宮（宋江陣） 主帥 / 鹿耳門媽祖
鹿耳門天后宮 2012年（壬辰） 台江迎神祭	先鋒官 / 外塭和濟宮（宋江陣） 左先鋒 / 六塊寮金安宮（宋江陣） 右先鋒 / 大同村鎮安宮（金獅陣） 駕前先鋒 / 什三佃慶興宮（宋江陣）	駕前副帥 箔仔寮代天宮 什二佃南天宮（宋江陣） 苓仔寮保濟和宮（車鼓）	護駕 大竹林汾陽殿（金獅陣） 大塭寮保安宮（五虎平西） 主帥 / 鹿耳門媽祖
學甲慈濟宮 安南巡禮	開路先鋒 / 學甲後社集和宮（蜈蚣陣） 先鋒官 / 溪頂寮保安宮（宋江陣）	五方副帥 / 中洲寮保安宮（宋江陣） 外塭和濟宮（宋江陣） 新和順保和宮（宋江陣） 什三佃慶興宮（宋江陣） 本淵寮朝興宮（金獅陣）	護駕官 / 海尾朝皇宮（宋江陣） 主帥 / 慈濟宮保生二大帝（謝姓金獅陣）

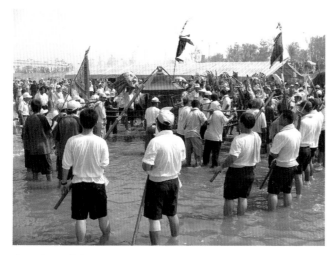

陣頭不但要阻止有形人類的冒犯，也必須防範無形外力的侵擾

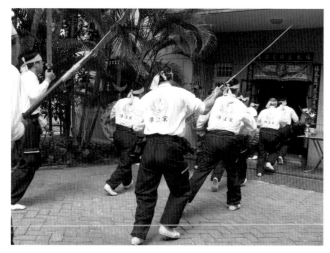

陣頭不跟著繞巡大街小巷，而是趕在神轎抵達之前逕至各廟壇參拜演練或滿足信眾消災解厄的需求

武陣在遶巡過程發揮開路、清除的宗教功能，表中各地的刈香祭典都有相關的慣例或歷史記憶。例如：以前西港仔香的請媽祖日，香陣從曾文溪南邊過橋前往溪北時，必須等烏竹林金獅陣的獅母來開路；每科土城子香首日，香陣早上要從溪南過橋往溪北、晚上要從溪北過橋回溪南，都由學甲寮宋江陣會同土城子聖母廟轄內的武陣率先前導；蕭壠香香陣在首日通過大寮公墓時，也必須等下廍宋江陣在前引路，必要時還得由開路先鋒官降駕親自領軍進行「路祭」。

在這些祭典裡，文武陣頭既是主帥駕前香陣的一部分，也是各庄廟主神的先鋒隊伍，理應隨扈所屬神轎前後。不過為了避免香陣過於冗長而延誤行程，陣頭也不會有時間進行展演或執行其他的宗教任務，因此遶境過程是採取「轎陣分離」的模式進行。陣頭不跟著繞巡大街小巷，而是趕在神轎抵達之前逕至各廟壇參拜演練，或者去滿足信眾消災解厄的各種需求。這樣的做法既維持「陣在轎前」的原則，也讓每個參與的聚落延長不少熱鬧的時間，更突顯了文武陣頭在當地祭典當中有一定的角色和地位，算是當地特有的祭典風俗。

陣頭的應對進退禮數。

在廟會過程裡，當陣頭遇到另一個陣頭時，我們經常可以看到兩個陣頭互行拜禮的情形，叫做「接陣」。接陣的行為通常發生在遶境期間，陣頭代表受訪的聚落或廟壇在庄口、廟前迎送蒞臨的香陣（包括陣頭與神明）。不過有些地方的特殊風俗裡，拜禮也會使用在兩個陣頭行進間的不期而遇；同一個演練場合上，已經演練完畢的陣頭與正在等待演練的陣頭也會互行對拜；或者佮陣的數個陣頭之間在共演完成後還是要對拜一番。對拜結束後，兩陣再各自靠右退開，分道揚鑣。

當陣頭遇到另一個陣頭時，經常看到兩個陣頭互行拜禮的情形

同樣是相互對拜的接陣動作，在不同情境裡會有不同的意義。接陣的動作並不複雜，卻傳達了陣頭之間應、對、進、退禮數。兩陣行進途中的偶遇對拜，好比日常生活鄰居親友碰面了打招呼、問一句「食飽袂」、「勞力（辛苦了）」一樣；演練完畢的陣頭與正待演練的陣頭相互對拜，是前陣對於後陣的等候、接演表達致意，就像是

陣頭代表受訪的聚落或廟壇在庄口、廟前迎送蒞臨的香陣

「讓您久等，接下來看您表現了」的意思；佮陣共演完成後對拜，則是互道感謝、彼此慶功的「Give me Five」。而在台灣人的民俗觀裡，左為尊、右為卑，陣頭靠右行進，正是自居卑位的謙虛態度。

若是這樣的應、對、進、退禮節發生在宋江系統武陣之間，雙方陣員鼓動手中兵器、高聲吶喊，再同時迅速衝到對方陣前互行參拜。同盟之間展露的是彼此熱絡的情緒；而不同跤巾的陣頭對拜，則往往在氣勢上暗藏了較勁的氛圍，「輸人毋輸陣」的精神就該表現在這個時候！不過熱情歸熱情，較勁歸較勁，對拜時兩陣人員都要顧好家私，緊靠己身，千萬不可造成器械毀損或人員傷害，否則會被視作挑釁行為，是很容易發生衝突的。

有關宋江系統武陣出陣期間的應對之禮，其實並不僅止於此。武陣往往氣勢高亢、陣容龐大，所以當武陣必須從另外的陣頭正在進行演練的場邊經過，經驗豐富的武陣會將鑼鼓聲量儘量壓低，以免干擾了對方。這麼做對於聲勢、人數均不如自己的音樂、歌舞性質文陣來說，是一種保護性的禮讓；如果對象同樣是宋江系統武陣，則是展現了同理心的尊重。

同樣需要壓低鑼鼓聲量的時機，還包括陣頭經過喪事場合時。諸如宋江系統、家將系統的武陣，驅逐兇煞、掃除不祥是他們的宗教功能之

一，戰鼓一旦催動，遊魂滯魄避之唯恐不及。所以行經喪家時，宋江系統武陣的戰鼓會稍歇，壓低聲音或改以「叫鼓」引路，家將會以羽扇遮面來迴避，免得嚇跑了亡魂，入土不安。

每個地方的文化背景不同，也就形成迥異的風俗行為。在南台灣的王醮、迎王祭典裡，「王府」是極其神聖的場所，往往嚴格管制，閒人勿近，即便陣頭也不例外。西港仔香的王府便規定，除了南管、金獅陣、白鶴陣、五虎平西外，其他陣頭不得進入參拜，而這些可以出入王府的陣頭，就必須先參加煮油來潔淨身心靈，同時不能使用皮製兵器（如牛皮盾牌）。有些陣頭在進入王府參拜時，甚至連利器都規定只進到王府門口，以避「刺駕」之嫌；參拜完畢，眾將士低頭倒退出府，這是仿自古時朝覲帝王的宮廷禮儀。

台南市關廟、歸仁地區的宋江系統武陣也有一種「拜王爺」的大禮。當陣頭來到廟前，由頭旗、雙斧在前帶領，其他陣員排成四行列，所有人身形、兵器放低，利器必須用手握住鋒刃，以免冒瀆尊神。眾人以蹲姿行進到廟前，旗斧起身拜旗，同樣的動作至少要在中央、左邊（大爿）、右邊（小爿）各做三次，接著全體蹲著後退一段距離再行拜旗，整套拜禮才算完成。從人們的信仰觀來說，反正禮多神不怪；對陣頭成員來說，全程蹲行也算是一種體能考驗，若連這點考驗都通不過，又怎麼期待他們禁得起出陣的勞頓呢？

無論是文是武，無論是庄頭自組自練或者花錢聘僱而來，陣頭總是代表一個聚落或廟壇去參與祭典的。而祭典無論規模大小，內容必然千頭萬緒，須要倚賴所有參加的人員與隊伍彼此合作才能圓滿，誰也不希望一場動員了眾多物資人力、耗費了大量時間精神所籌辦的祭典，竟毀於少數人員或陣頭因應對不當、進退失據而導致無謂紛爭下。相對的，一個陣頭要得到他人的尊重與歡迎，除了祭典之中的宗教任務、宗教地位以及人員技藝、氣勢優劣等條件外，懂得各種「眉眉角角」也是非常重要的事情。

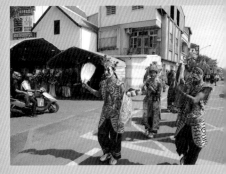

家將系統路經喪家時會以羽扇遮面來迴避 / 曾福樹攝

西港仔香王府管制森嚴，白鶴陣是少數可以入內參拜的陣頭

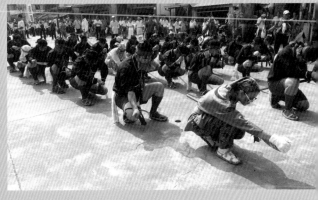

台南南關線宋江系統武陣參拜時「封刀俯首」的特殊禮節

收驚、發彩與清厝

　　任何廟會活動的舉辦，參與的百姓要的並不多，不過在祭典儀式過程裡，藉由神佛的力量來解決自己生活中的災厄與不祥，求得平安和圓滿而已。基於此，各式文武陣頭在祭典活動中能夠擔負的任務，就不只神前獻技或者開路護駕這麼簡單了，許多時候還必須運用請神入館集訓以來所積累的宗教能量，協助主神滿足善男信女祈安賜福的需求。

206

陣頭接受信徒的請託，制解糾纏人身的不祥

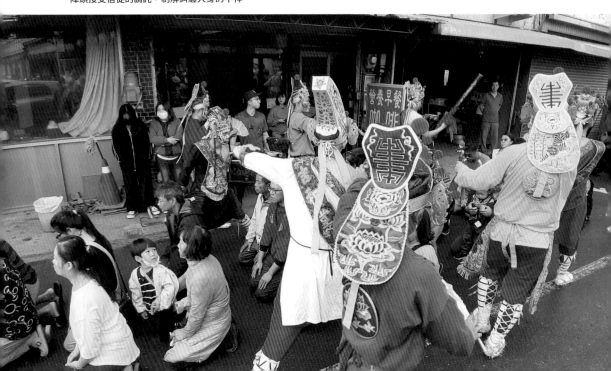

陣頭在出陣期間，可能會接受信徒的請託施予「制解」之儀，目的在於「壓制」並「解除」糾纏在人們身上的不祥，有些文獻或書籍將之記為「祭改」，較通俗的說法叫做「收驚」。民間相信透過這個儀式，可達到有病治病、惡運改運、無病無災也收保安之效。不過並非任何陣頭都具備如此能力，我們經常可見家將、婆姐或盛行於南台灣的百足真人（蜈蚣陣）等陣頭進行這樣的儀式，因為他們都有扮神、扮將的

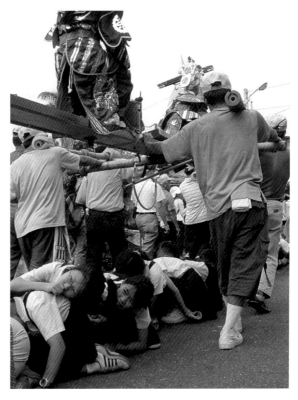

民間相信透過收驚，可達到有病治病、惡運改運、無病無災也收保安之效

少數宋江系統武陣會透過童乩、手轎搭配「槍刀巷」為民眾收驚改運

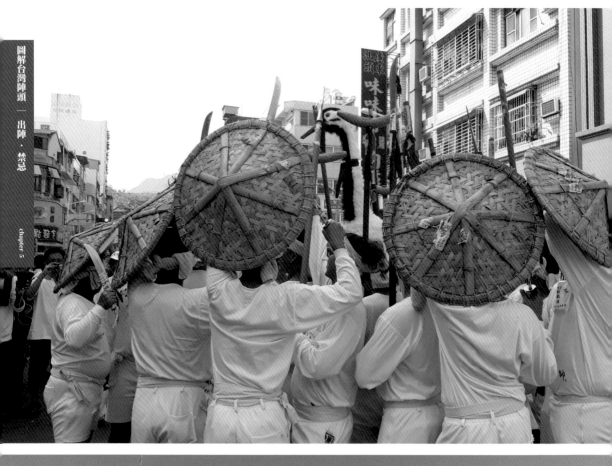

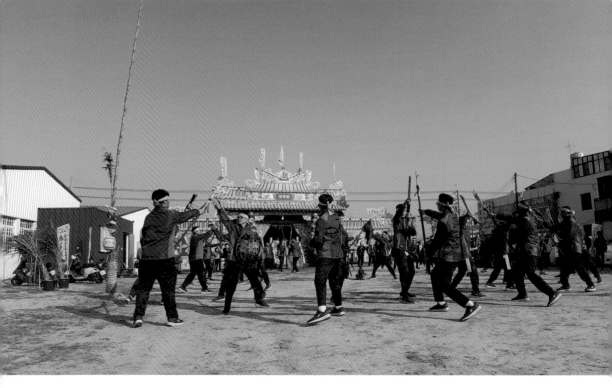

武陣出陣到民宅、鋪戶或工廠參訪演練，藉以增添請主的光彩，叫做「發彩」

八卦陣的目的是辟邪擋煞，使門戶平安，其作用就像山海鎮、刀劍屏、石敢當等厭勝物一樣

特性，一旦著了裝、開了面、戴上面具、上了馬，就從平凡的人性轉化為神性；而蜈蚣陣不但是陣，同時也是經過開光、領令出巡的神。

宋江系統武陣替信徒「收驚」的案例較少見，但不是完全沒有。少數宋江系統武陣會透過童乩、手轎搭配「槍刀巷」為民眾收驚、改運；也有些擁有宋江系統武陣的庄頭廟壇，在年節祭慶時辦理「過平安橋」之儀，會依神示將武陣的兵器架設在橋樑的兩側護欄及出入口，象徵天罡地煞的護持。以台南學甲謝姓獅團為例，他們會利用每年三月謝館當天為遠近信眾收驚，過程頗為繁複審慎。首先恭請陣頭的守護神「太祖先師」降乩，依每位信徒的「症狀」輕重，施以不同形式的制解。過了太祖先師這關，信徒還得蹲過「獅祖」的身下，再通過獅陣隊員所排列的「槍刀巷」，整套收驚儀式才算圓滿。

「發彩」是宋江系統武陣演練的首要陣式，意在呼請陣頭神降臨護佑。此類武陣出陣到民宅、鋪戶或工廠參訪演練，藉以增添請主的光彩，也叫做「發彩」；由於多數宋江系統武陣的演練內容多含八卦陣，因此這樣的探訪行程通常也被稱為「排八卦」。一般來說，武陣會去發彩、排八卦的對象，多半因為該戶人家對於陣頭的組訓有所貢獻而前往答謝（例如參與陣頭或寄付等），或者主客之間有某種淵源（例如具有地緣情感的外移庄民或對陣頭有特殊交情或功勳者）。

發彩的內容視場域環境及各陣的習慣會有不同的做法，通常以較具宗教功能的基本演練為主，例如：宋江陣、五虎平西為開三寶、排

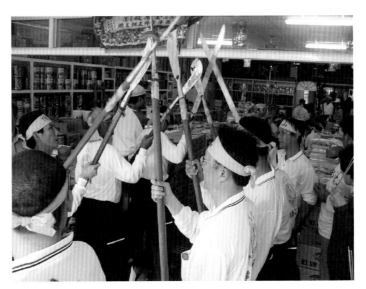

清厝是非同小可的肅殺儀式，通常交由宗教性格鮮明的武陣來執行

八卦；金獅陣、白鶴陣則是開刀、八卦陣、五花或黃蜂出岫，演練的地點大多在屋外門前，其目的在於辟邪擋煞，使門戶平安，它的作用就像山海鎮、刀劍屏、石敢當、劍獅等厭勝物一樣。如果主家有特別的請求，同時建築物內部也有足夠空間的話，陣頭發彩、排八卦的地點就可能會選擇在屋內進行，甚至一面遍巡屋裡屋外各個空間與角落，一面高聲「喝咻」，除了熱鬧一番，也是要倚重武陣旺盛的聲勢來強化屋子的陽氣。

除了發彩，還有一種儀式稱為「清厝」或「弄厝宅」。各地方陣頭對於「清厝」這個儀式會有不同的認知與註解，有的認為只要前往民宅、店家發彩，其實就是清厝的行為；但也有的陣頭認為「發彩」和「清厝」是對象不同、做法不同、意義也截然不同的兩套儀式。前者面對的是請主，後者的請主已遭到歹物的入侵，所以針對的是歹物；前者旨在祈安賜福，後者的目的則是清除、消弭。

也就是說，若是宅舍之內已經疑有鬼祟作擾，導致病痛不癒、厄運糾纏、人畜不安，這時陣頭同樣要進入屋裡，但不是為了圖個好彩頭，而是採取比較激烈的做法來進行掃蕩，藉由本身的雄威與神力予以驅離或捉拿，必要時陣頭神還得親自降臨來處理，務使住民的生活得到順遂和寧靜。因此清厝是個非同小可的肅殺儀式，通常須要交由宗教性格鮮明的宋江系統、家將系統等武陣來負責。

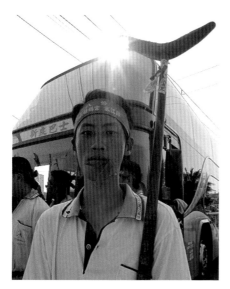

「咬紅帶青」是八份宋江陣清厝前必要的準備工作

　　當某戶人家發生了必須以清厝儀式才能解決的困擾時，首先請主必須親自到陣頭所屬的主公或陣頭神座前卜桮乞求，得到祂們的許可，否則陣頭也不便輕易接受邀請出陣。儀式進行之前，主客雙方都要事先做好各自的準備：陣頭做好人員的防護工作（例如每人配帶主神賜予的護身符咒或「咬青帶紅」、「咬紅帶青」等，紅、青之物都是擋煞的用途），以避免與邪祟正面衝突時發生意外，同時安排好每個人員進行儀式時的位置、任務和標準操作程序 SOP；請主則要先備妥接陣的香案和足夠的金銀紙帛，屋子裡外得佈滿大量的鞭炮，並清理出陣頭行進的動線；若宅中有供奉「公媽牌」者，還必須以紅布（紙）加以覆蓋，免得連祖先都給趕跑。

　　因應建築物的環境格局、各種突發的狀況和地方習俗，各陣頭對於清厝的執行模式也都不一樣。有的是前門進屋、後門出屋，有的則是前門進屋、也從前門出屋。陣頭入屋之後，有的會安排家私封住每道經過的門（除了後門），不讓夕物到處亂竄；有的陣頭神會降臨帶領陣頭左衝右闖，甚至與邪祟進行談判。過程之中，喝聲震天是必然的，鞭炮大作也是常見的情況。清厝一旦完成，必須馬上在屋前開三寶、安八卦，或者押解邪祟離開現場，不可逗留，否則儀式就失去作用了。

　　陣頭還有一套宗教儀式和清厝很類似，但施作的對象不是一般民宅，它只專用於廟宇「入火安座」之時。

制煞押煞的神兵

自古以來，人們對於鬼神之事或多或少抱持著「寧信其有，不譏其無」的態度，而且認為太過「鐵齒」的人，一定很快的就會得到「教訓」，事實上這並不全然是迷信，因為人生不如意之事原本就十常八九，不是嗎？

當一座廟宇打算新建、重建或者大規模修繕，總得先將神祇暫奉臨

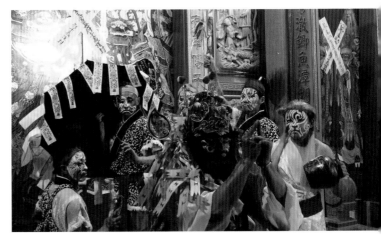

台灣經常可見鍾馗開廟門的場景

時壇址。等廟宇整建落成，就必須擇吉透過傳統的「入火安座」科儀（俗稱「開廟門」），把神像從臨時神壇移請至新廟，安其神位。這套祭法原則其實早在兩千多年前的漢人社會裡就已經出現，並經過歷代的發展逐漸趨於完整，無論是先人的神主牌位要入祀宗祠廳堂，還是佛寺、道觀、儒廟、風俗信仰宮壇要安奉神佛金身，都會講究座向、配合流年來審慎進行，畢竟廟宇是一個聚落的核心象徵，關係著各家門戶的禍福安危、整個地方的百業興衰，馬虎不得呀！

各地民間信仰廟宇「入火安座」的做法並不一致，但多會交由專業佛道人士和主祀神佛的降示相互配合主導，大致不離召營放兵、淨廟送煞、封爐關廟、普度賑

孤、開廟啟爐、入火安座、開光點眼等等基本內容。有些廟宇甚或會結合謁祖、請水、請火、遶境等活動，較具規模者，還會邀請交陪境神佛前來共襄盛舉，若是有強烈「制煞」能力的宋江系統武陣、家將系統武陣參與其中，相信就更加萬無一失了。

　　所謂「制煞」是指以強制手段對付凶煞。新廟在建造過程中是門戶大開的，可能會有帶著各類煞氣（披麻、月內或其他）的不淨之人出入，也容易遭到陰邪、鬼祟侵犯，因此在啟用之前，必須透過儀式清除廟裡廟外的穢氣，讓廟宇空間達到潔淨的狀態，並將所有門窗予以施法、封閉，確保主神進駐之前，杜絕凡人、動物、神祇再進到廟內。而在「啟開廟門」、「入火安座」等重頭戲中，仍須借重法師的道行、大量的鞭炮燃放及武陣的聲威和武力，維護法場的秩序，保持內部空間的絕對聖潔。

　　為了圓滿達成任務，宋江系統武陣同樣要先準備平安符或青、紅之物，讓每位即將進入廟內的陣員攜帶在身，做法和民宅清厝一模一樣，以免被煞氣沖犯。然後在鑼鼓、頭旗與雙斧帶領下列隊在三川步口待命。當廟門被法師 (或者乩童、手轎、特定人士) 打開，宋江系統武陣就必須喝聲不斷地衝進鞭炮大作的廟裡，手執利器 (如官刀、大刀、躂刀、鈎等) 者便立即按照事先所分配的位置，固守在新廟

有強烈制煞能力的宋江系統武陣參與入火安座，儀式過程就更加萬無一失了

啟開廟門的重頭戲中，宋江系統武陣必須喝聲不斷地衝進鞭炮大作的廟裡

的每個出入口，嚴禁一切閒雜人士進來，也阻絕任何外物入侵。等所有神尊入廟各安其位，陣頭通常還會為新廟安八卦，才算任務圓滿。

　　宋江系統武陣既然可以制煞，當然也有押煞的功能，所以經常在「謁祖」或「招軍」等活動中出現。「謁祖」是指分靈廟壇回到祖廟進謁，有的地方也稱之「過爐」或「進香」，除了參拜祖神之外，儀式過程經常結合了請火（刈取祖廟香火）、補兵（補充五營兵馬）等目的。

　　有些神明可能並沒有祖廟或者不便回祖廟進香，他們會選擇上奏天庭頒旨，利用山上、水邊「招軍」的方式來補充兵力，依各地風俗也被叫做「請火」、「刈香」、「請水」或「請兵調將」。名稱雖然不同，但其實都是招募遊魂滯魄、無主孤幽收編神明麾下的意義。由於活動的地點必定在荒郊野外，活動的對象又多屬於「流落人間的精靈」，因此過程要比祖廟進香複雜。

　　無論是祖廟進香時分取的香火，還是招軍儀式中所請來的水火，都得封存於事先準備的香擔裡面。宋江系統武陣在活動裡除了維護法師、神明進行儀式的空間、防範外物趁隙滋擾之外，最主要的任務便是押護香擔安全回廟安置。尤其招軍儀式

所召請而來的兵將尚未經過馴化，必須層層封鎖以免不測，武陣押送的過程也特別
慎重，除了排列槍刀巷把香擔圍護在陣中，還必須由官刀、大刀、蹕刀等利器兩兩
交叉在香擔前後，全程戒護。

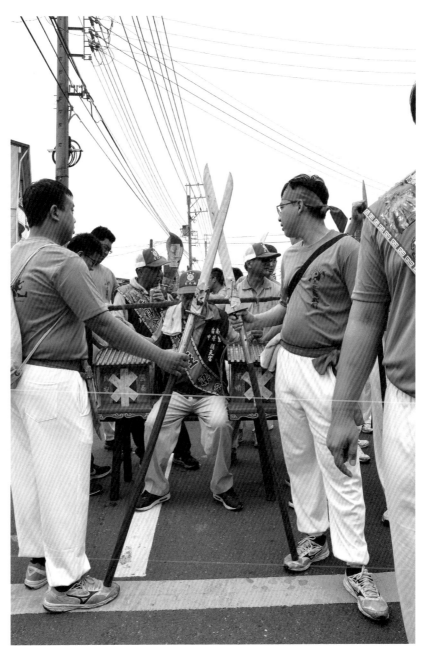

召請而來的兵將尚未馴化，必須層層封鎖，武陣押送也特別慎重

禁中除夜呈大驅儺儀，並係皇城司諸班直，戴面具，著繡畫雜色衣裝，手執金鎗、銀戟、畫木刀劍、五色龍鳳、五色旗幟，以教樂所伶工裝將軍、符使、判官、鐘馗、六丁、六甲、神兵、五方鬼使、灶君、土地、門戶、神尉等神，自禁中動鼓吹，驅祟出東華門外，轉龍池灣，謂之「埋祟」而散。[03]

「儺以逐疫」是中國人自上古以降解除瘟災的做法，《周禮》即有由人戴著面具、穿著黑衣紅裙扮成方相氏，在前開道率眾歌舞進行儺儀的記載。方相氏是當時民間所信仰的逐疫武神，一手執戈，一手揚盾，頭生雙角，青面獠牙，還長了四隻突眼，這一臉兇相讓鬼魅妖魔望而生畏，逃之夭夭。類似這種「裝神扮鬼」進行驅除的儀式，其實歷朝歷代、從官方到民間都有，甚至跟著移民的腳步跨海至各國華人社會裡，只是扮演的角色有異，所進行的儀式內涵不同。

在台灣，學界的研究論述多指出家將系統武陣即有古儺的遺跡，是

「扮將」是信徒還願的傳統方式之一

宗教性格最強烈的陣頭類型。家將系統武陣只是一個統稱，泛指真人妝扮成神明的部屬、家臣或侍衛的陣頭，它包括了什家將、八家將、官將首、八將、三十六官將、十二婆姐、十三太保、五毒大神、十三金甲戰帥、三叉五大神將、十二家司、二十四司、五靈聖將、護衛聖將、五營神將、五虎將等等，其中有些陣頭是某地某廟某神所專屬，舉世唯一，這類絕無僅有的陣頭又以屏東縣較多見。

家將和官將首是傳播最普遍的家將系統陣頭。前者以主祀五福大帝（五靈公）的台南市白龍庵家將團歷史最悠久，五位神明各自

| 03 | 吳自牧，《夢粱錄》，卷6，〈除夜〉

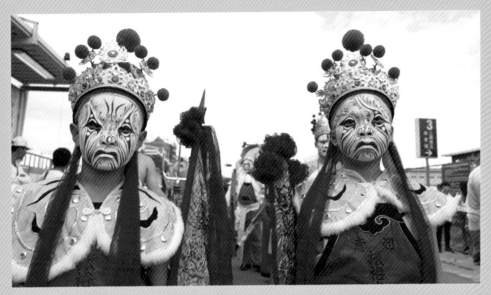

如意振裕堂家將／吳漢恩提供

擁有一個「如」字為號的家將堂館，但因職務不同，家將編制也分別四到十人不等。其中張顯靈公為五神之首，麾下「如意增壽堂」是完整的十將編制；劉宣靈公和趙振靈公分掌進表和刑事，所屬的「如良應興堂」與「如性慈敬堂」各有八將；史揚靈公負責糧草，其「如順協興堂」配六將；鍾應靈公職司檢察，祂的「如善范司堂」只有四將。家將文化由白龍庵開始對外傳教，從府城傳到嘉義、再擴散至南北各地，甚至影響了其他類似陣頭的衍生，可謂台灣什家將和八家將的發源地。

官將首創始於新北市新莊大眾廟地藏庵，前身是日治時期信徒為了還願，自發扮演隨護文武大眾爺出巡的「八將」（當地俗稱「香跤」或「將跤」），其中為首的兩位大眾爺先鋒官叫做「關將

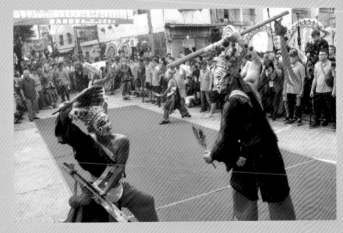

白龍庵「如意增壽堂」什家將是台灣家將的祖源

首」。到了戰後，大眾爺的先鋒官改扮為地藏王座前的護法增福鬼王和損祿鬼王，論地位仍為「八將」之首，故名「官將首」。後來為了豐富隊形與陣容，該陣又增設了鬼差、虎爺、白鶴童子、陰陽司官等角色，外傳到其他各地之後，變化就更加多元了。

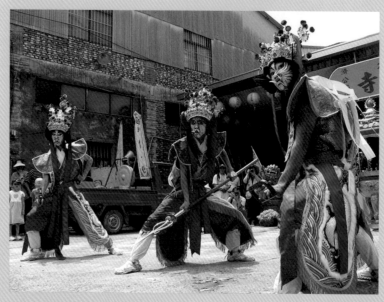

官將首原是地藏王座前護法增損二將

　　組有傳統什家將、八家將或官將首的廟壇，很多都祀奉王爺、嶽帝、地藏或城隍，在一般民眾的信仰觀裡，這些神明的「專業領域」通常與疫癘、災厄、鬼魂、冤凶、精怪等相關，所以家將、官將首的主要功能除了護駕開路之外，更在於協助主神、主公處理陰煞、鬼魂之事。為了達到「以惡制惡」的厭勝效果，扮將的「將跤」必須畫上絕對不算好看的臉譜，並透過念咒請神、點金（類似開光）等程序賦予神格與能力，謂之「開面」，才可以喊班、領令出軍。

　　每位家將、官將首都有自己的法寶，如刑杖（板批）、魚枷、虎牌、水桶、火盆、金光錘、毒蛇、三叉戟、火籤、手銬等，這些其實都是古代衙署捕捉、拷問罪犯時經常使用的刑具。而他們所演練的陣法當中，如兩儀、四象、七星、八卦等，除了蘊含道法義理，具備祈安賜福的功效，同時也是模擬古時衙役圍捕、施刑的動作，將爺的神靈還會在必要時（例如遭遇凶煞的頑抗等等）降駕在扮將人員身上，增強力道來鎮壓、驅離盤據當地的「歹物仔」。

　　傳統家將系統陣頭在出軍期間往往擔負著重要的宗教任務，因此「將跤」必須遵守的禁忌與言行上的約束也比其他類別的陣頭來得繁複，神示、禁口、茹素、忌慾、避穢是比較常見的規矩，藉以維持「神明代理者」的神聖性，其實是相當辛苦的差事。然而由於各地將團的素質參差不齊，也有不肖人士利用陣頭組織拉幫結派、懲兇鬥狠，致使家將、官將首

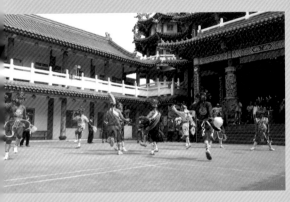

家將演練的陣法除了蘊含道法義理，也是模擬古時衙役
圍捕、施刑的動作

的負面傳聞不斷。而外界在未充分認知
的情形下，把家將和官將首混淆不清，
或者任意給予「身邊正妹很多」、「很
會打架鬧事」、「武器是很長的西瓜刀」
等粗淺而謬誤的見解，甚至冠上「8＋
9」、「八嘎冏」等戲謔輕浮的外號，
這對於窮畢生之力保存傳統家將文化的
人來說，都是非常不公平的。

傳統家將系統陣頭在出軍期間往往擔負著重要的宗教任務

做為神明代理者其實是很辛苦的差事，期待外界給
予公平的看待

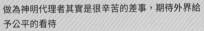

大區域的巡掃與驅淨

發生在 2003 年的「SARS」，是台灣人心中永遠的痛；而 2020 年的「武漢肺炎」，相信未來也將在世界疾病史頁上深烙一筆。性能日新月異的交通工具使人類的遷移益加快速便捷，一旦出事卻也容易造成更多的傷亡。時代愈走到現代化的同時，天災人禍的威脅似乎亦愈趨嚴峻。當人們面臨無力承受的重，很自然而然的解決之道便是訴諸鬼神。

收驚為信徒排解了個人的身心不適，發彩和清厝則是針對單一住宅、店家、廠房等小規模空間。若須要「服務」的範圍擴及整條路段或者較大的區域呢？這表示地方上經過長時間的日積月累，要「處理」的對象恐怕已非少數的遊魂滯魄，而是集結成夥的強大勢力。它們的危害往往影響到整個社區的居民，甚至牽連了數個庄

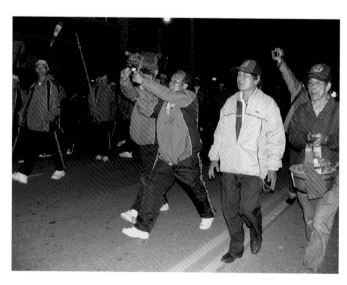

路祭的對象通常是無主孤幽、凶神惡煞，它們在平時騷擾民間，造成區域性的集體不安

頭，因此只靠一個陣頭的力量可能是不足以應付的，須要相關各庄的神佛、陣頭聯袂實施大規模儀式才行得通，除了醮祭、普度外，「路祭」也是常見的儀式之一。

在台灣，被稱為「路祭」的儀式有兩種，一種是在喪葬隊伍行經的路旁設奠祭拜亡者，另一種是針對意外瀕繁的地方、容易發生傷亡的所在進行巡掃。這裡要探討的是後者，有些地方也稱之為「掃路角」、「洗路」等等，從字面上推敲，其實都有清理、潔淨的意義。清除的對象通常是無主孤幽、凶神惡煞，它們可能在平時騷擾民間，造成區域性的集體不安，也可能在神明出行時趁機生事，致使行進香陣受到攔阻。

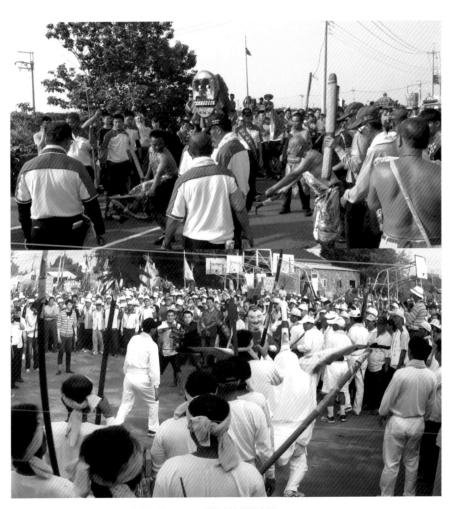

強大「惡勢力」的危害往往影響整個社區居民，甚至牽連數個庄頭

　　2012 年間，台南市安南區某廟旁邊的水堀發生離奇溺死事件，附近居民懷疑是俗稱的「掠交替」，因此該廟藉著同屬信仰聯盟的廟壇都參與了一場大型祭典的機會，邀集了七個兄弟庄神轎及他們的宋江系統武陣（一陣白鶴陣、一陣宋江陣和兩陣金獅陣）到事發現場實施煮油制煞之儀，以謀地方上的平靜。

　　而在台南市西港、七股交界的某個十字路口，曾經由於時常發生嚴重交通事故而成為當地著名的奪命路段，據說路邊好些的凶煞冤魂已盤據成群，居民面對這股惡勢力束手無策，只好求助於神明。於是和路口鄰近的三個村落神明和所屬的宋江系統武陣（一陣五虎平西和兩陣金獅陣）連續在 1994 年、1997 年進行掃蕩，這一地帶才獲得安寧，很長的時間沒有再發生過重大車禍。

　　這類驅邪除煞的儀式通常屬於臨時行為，但滋生事端的地點若是比較容易聚陰的場所，如溪流、公墓、交通複雜的路口等，也可能演變成常態性、定期性的活動，例如：長期觀察「西港仔香」的人類學者艾茉莉（Fiorella Allio）就曾經在她的論著中有過一段描述：

　　　　直到離現在不久，在經過溪流下游的最後一道橋時，游行隊伍會進行
　　刈香中最大型的驅邪儀式。這條被稱為「青瞑蛇」的溪流被視為眾多溺斃
　　者的遊魂及其他邪靈的聚集之所。定期的驅邪儀式目的在於使此地再度平
　　靜下來，並且預防人們總是歸咎於邪靈的惡行。[04]

　　文中所說的是發生在橫跨曾文溪的國聖大橋上的巡掃活動。這條「青瞑蛇」早期水患不斷，至今溺斃案件瀕傳，數不清的性命葬送溪底，所以台南市的「西港仔香」和「土城子香」兩大定期祭典在通過這座橋時都顯得格外慎重，前者遶境隊伍一定要等香陣先鋒武陣來帶路才能通行，後者則將所有宋江、家將系統武陣、百足真人排列在香陣最前端開路過橋，目的都在防止潛伏溪底的孤魂野鬼上來攔路騷擾，這已成為兩個祭典的慣例。

　　其實人們的信仰邏輯裡，鬼神也有好壞之分，因此進行驅淨儀式時，針對不同性格的鬼神會有不同的處理方式，強制與軟性兼施。冥頑不化的凶煞惡靈自然有賴正神的武力來圍剿或捕殺，對於比較安份的孤幽，不但好言相勸、循循善導，還準備了許多金銀紙帛供其零花，甚至提供了多樣的選項：

| 04 | 艾茉莉（Fiorella Allio），〈遶境與地方身份認同：地方歷史的儀式上演〉，2002，頁 387

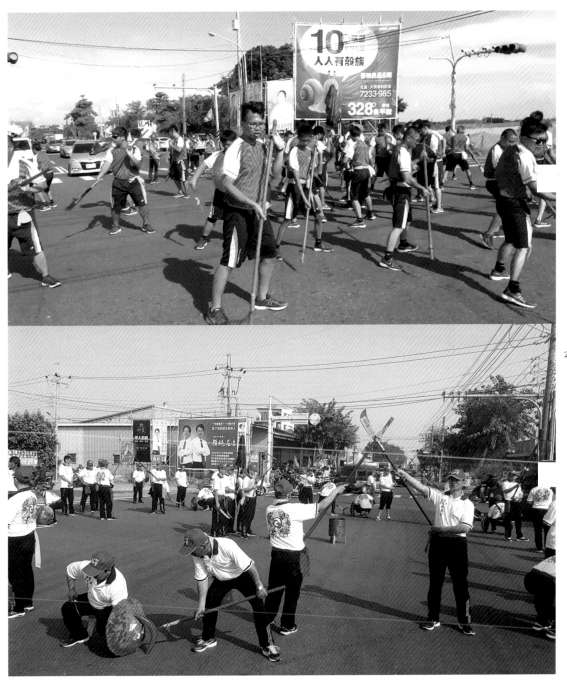

人們相信在交通複雜的路口安八卦可減少死傷的發生

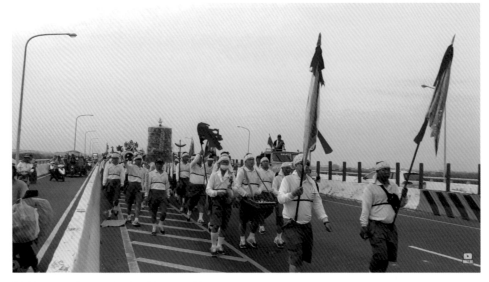

「土城仔香」香陣必以武陣開道，步行通過國姓橋

　　一、成道： 亡魂因其善良的本性，透過正神的保薦得到修行正道的機會，將來功果大成，就有能力可以昇化為神，救人濟世。

　　二、歸順： 接受正神的轄管，收納為麾下將士。

　　三、轉世： 獲得眾神的認同，接受嶽帝、地藏、土地、佛祖等神佛的幫助投胎轉世。

　　四、逗留： 繼續留在陽世飄遊，但必須與在地居民和睦共處。

進行驅淨儀式時，針對不同性格的鬼神會有不同的處理方式，強制與軟性兼施

宋江系統武陣的禁忌

對於芸芸眾生來說，能夠遠離苦痛與不幸，平安順遂的生活一輩子，應該是多數人最大、卻也是最根本的心願。基於這種「趨吉避凶」的心理，於是人類在世代求生過程裡逐漸累積了消災解厄的經驗法則，各族群也逐漸建構了特定時機或常態性的禮俗習慣，甚至形成了種種宗教式崇拜。因此只要有人類存在的地方，就一定會發展出本土的信仰行為，也一定有屬於當地的風俗禁忌。這些風俗禁忌雖然迷信的成份居多，或許各地在意義詮釋上大相逕庭，卻有一個共通點：它們是成文的國家律法之外，賴以節制人們言行舉止和道德觀念的不成文規範，藉此維繫一個社會或一個族群裡的倫常關係及生活秩序。

台灣民間習俗中的大小婚、喪、祭、慶活動，無論規模如何，總是由各種不同任務的編組分工合作來完成，經常出現在這些場合裡的陣頭、藝閣就是其中的一種組織。為了活動能夠圓滿，同時讓陣頭和藝閣在組訓、出陣期間都能夠順利運作，他們多半也有各自的禁忌和規範，而宋江系統武陣、家將、小法等一向具有強烈的宗教性格，相關的禁忌規範當然要比其他陣頭藝閣來得多了。

打從請神入館開始，傳統宋江系統武陣的寮館就從一個平凡的空間轉換為神聖重地，在陣頭

從請神入館開始，寮館就從一個平凡的空間轉換為神聖重地

謝館之前，凡婦女、節孝、牲畜等是嚴禁進入的。尤其傳統漢人社會重男輕女的舊觀念裡，婦女常因為月事、懷孕、月內而被視為不潔，因此許多以男性為主的宋江系統武陣至今仍保留了女子不得出入寮館、碰摸器械的禁忌，無非是為了防範婦女與宋江系統武陣的「零距離接觸」。不過宋江陣的女性成員，就比較沒有這方面的限制了。

武陣的家私有的是真刀真槍的利器，有的是仿自實物的木製模型，但無疑都是有殺傷力的危險器具。因此早期陣頭在「光館」團練初期，會以木片、竹條或其他較安全的物品代替利器供資淺的「新跤」使用，等技藝較熟練了，再舉行一個開始使用利器的儀式，例如「開刀」。較堅持傳統的宋江系統武陣甚至有「開刀」之前不得使用利器，或者不能進行高危險性動作操練（如「搵對」）的規矩。

有些武陣在「光館」團練初期，會以木片、竹條或其他較安全的物品代替利器供資淺的新跤使用

其實宋江系統武陣一向強調兵器的神聖性，所以有關家私的禁制還真不少。除了要好好看管自己的家私，恪守「工欲善其事，必先尊其器」的原則之外，諸如頭旗、雙斧、獅頭、白鶴、童子等曾經開光入神的器物，平時就恭謹的供奉在神龕上，出陣時自然更必須嚴加保護。例如有些宋江陣會嚴格規定頭旗必須保持直立的狀態，不可平放或倒置，否則就形同「倒旗」，對陣頭是不祥的徵兆；又如陣頭謀營休息時，這些象徵陣頭神的器物務必妥善安放在桌椅上，即便放在地上，也要設法避免直接觸及地面；而若干金獅陣的獅頭在休息時，必定要用紅布或獅被罩住面部，不許外人碰觸，也防止邪祟趁隙入侵。

關於傳統宋江系統武陣出陣期間的禁忌，各地都有一些因應當地習俗的特別做法，例如南部地區的若干迎王祭典裡就有規定，宋江陣因為煞氣較重，所以是被禁止進入王府的；而台南「西港仔香」則特別允許金獅陣、白鶴陣、五虎平西可以

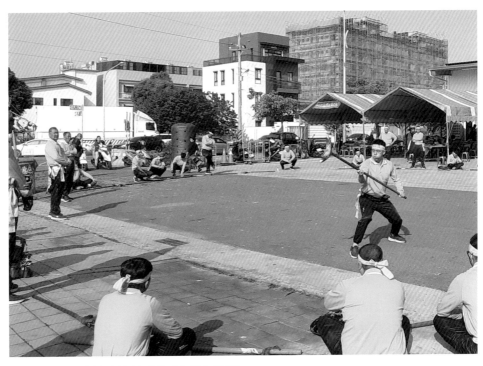

宋江陣嚴格規定頭旗必須保持直立狀態，不可平放或倒置

象徵陣頭神的器物即便放在地上，也要設法避免直接觸及地面

進王府參拜，但是我們可以發現這些可以直入王府的宋江系統武陣裡，不可以出現皮革製的器械，除了鑼鼓之外。在行經喪事場所時，宋江系統武陣會刻意壓低鑼鼓的聲響，這動作和家將系統以扇遮面的道理是一樣的，都在避免和亡靈直接照面，引致不安。

當然，也有一些原則是各地比較普遍可見的，例如：民間傳言，宋江陣的陣容達到一百零八人時，表示天罡、地煞星主全數到齊，必須開面扮神，形如家將系統的陣頭；也有一說宋江陣最多只能籌組到一百零七人，否則便和天罡地煞星神沖剋，出陣必有傷亡。又如陣頭在行進間，鑼鼓可以換人，但聲音絕對不可以全停，即便是乘車時也一樣。同時陣頭只要一擺開隊形，就必須保持全陣的完整性，不能被外人或動物衝陣、插隊或闖入而導致「破陣」。如果是在定點演練時發生「破陣」，就必須淨香潔淨，重新發彩、拋箍、開三寶，然後再接續未完的操練。如果勢態太嚴重，甚至陣頭神必須臨時降駕指示破解之法才行。

大致而言，陣頭的禁忌有針對外界的人或物而設，也有針對陣頭成員的約束，尤其針對婦女、節孝等特定人士的相關避諱似乎特別多，甚至因此招來輕視人權的質疑。其實禁忌的形成往往是基於保護的立場，保護個人身體、生命的安全，保護神靈、魂魄免於遭到沖剋和驚嚇，同時也維護了陣頭的團結與秩序。我們局外人能夠做的唯有尊重，而不是蓄意衝撞或詆譭，那只會暴露自己的無知。

陣頭休息時，獅頭用紅布或獅被罩住面部，不許外人碰觸，也防止邪祟入侵

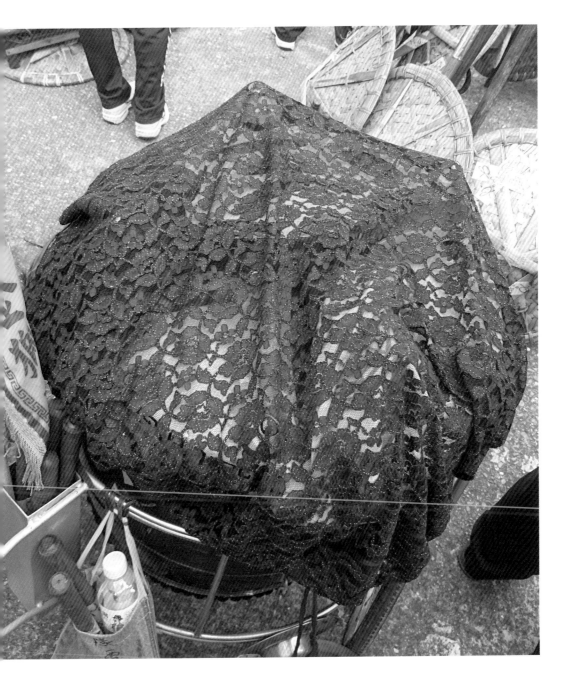

229

史料

陳棨仁《泉南雜志》，台北：中華書局，1985

丁紹儀《東瀛識略》，1873，台灣文獻叢刊第 2 種

黃叔璥《臺海使槎錄》，1736，台灣文獻叢刊第 4 種

朱景英《海東札記》，1773，台灣文獻叢刊第 19 種

江日昇《臺灣外記》，1704，台灣文獻叢刊第 60 種

高拱乾《臺灣府志》，1694，台灣文獻叢刊第 65 種

余文儀《續修臺灣府志》，1760，台灣文獻叢刊第 121 種

連橫《雅堂文集》，1964，台灣文獻叢刊第 208 種

贊寧《大宋僧史略》，台北：中華電子佛典協會，2001

書籍

陳正之《樂韻泥香》，南投：台灣省新聞處，1994

李喬《中國行業神》，台北：雲龍出版，1996

片岡巖《臺灣風俗誌》，陳金田譯，台北：眾文圖書，1996 二版四刷

吳騰達《宋江陣研究》，南投：台灣省政府文化處，1998

涂順從《南瀛抗日誌》，台南：南縣文化局，2000

鈴木清一郎《臺灣舊慣習俗信仰》，馮作民譯，台北：眾文圖書，2000
　　一版三刷

林茂賢《台灣傳統戲曲》，台北：藝術館，2001

黃文博、黃明雅《臺灣第一香：西港玉勑慶安宮庚辰香科大醮典》，台
　　南：西港慶安宮，2001

Kristofer Schipper(施舟人)《中國文化基因庫》，中國北京：北京大
　　學，2002

黃世暐（山高）《羅漢風雲》，高雄：春暉，2003

戴炎輝《清代台灣之鄉治》，台北：聯經，2005 初版五刷

David K.Jordan《神、鬼、祖先：一個台灣鄉村的民間信仰》，丁仁傑
　　譯，台北：聯經，2012

黃名宏等《灣裡萬年殿戊子科五朝王醮醮志》，台南：灣裡萬年殿，
　　2010

黃名宏等《與千歲爺有約：台南蘇厝長興宮七朝瘟王大醮典》，台南：
　　蘇厝長興宮，2014
林義安《羅漢門演藝：羅漢門迎佛祖民俗陣頭》，高雄：市立歷史博物
　　館，2016

論文

方淑美〈臺南西港仔刈香的空間性〉，國立臺灣師範大學地理研究所碩
　　論，1992
許雍政〈茄萣藝陣之研究〉，國立台南大學體育教學碩士班碩論，2007
黃名宏〈吟歌演武誓成師：西港仔香境傳統陣頭的宗教性格〉，國立台
　　南大學台灣文化研究所碩論，2009
黃文皇〈台南新豐地區南關線王醮祭典之探究〉，國立台南大學台灣文
　　化研究所碩論，2012
莊嘉仁〈中國武術傳承模式中之師徒制探討〉，《國民體育季刊》26 卷
　　2 期，台北：教育部體育署，1997
陳秀蓉〈日據時期台灣民間信仰的發展〉，《歷史教育》3 期，台北：
　　台灣師大歷史系，1998
Fiorella Allio(艾茉莉)〈遶境與地方身份認同：地方歷史的儀式上演〉，
　　《法國漢學》宗教史第 7 輯，中國北京：中華書局，2002
謝國興〈臺灣田都元帥信仰與宋江陣儀式傳統〉，《民俗曲藝》175 期，
　　台北：施合鄭民俗文化基金會，2012

網站

《維基百科》https://zh.wikipedia.org/wiki
《中國哲學書電子化計劃》https://ctext.org/faq/cite/zh
《臺灣民俗文化研究室》http://web.pu.edu.tw/~folktw/prospectus.
　　html

國家圖書館出版品預行編目資料

圖解台灣陣頭：宋江系統武陣 / 黃名宏
著. -- 初版. -- 臺中市：晨星出版有限公
司, 2021.04
　面；　公分. -- (圖解台灣；28)
ISBN 978-986-5582-39-5(平裝)

1.宋江陣 2.藝陣 3.臺灣

991.87　　　　　　　　110003422

線上讀者回函，
加入馬上有好康。

圖解台灣　28
圖解台灣陣頭：宋江系統武陣

作者	黃名宏
主編	徐惠雅
執行主編	胡文青
校對	黃名宏、王詠萱
美術設計	陳正桓
封面設計	陳正桓

創辦人	陳銘民
發行所	晨星出版有限公司
	台中市407工業區30路1號
	TEL：04-23595820 FAX：04-23550581
	E-mail：service@morningstar.com.tw
	http：//www.morningstar.com.tw
	行政院新聞局局版台業字第2500號
法律顧問	陳思成律師
初版	西元 2021 年 4 月 10 日
郵政劃撥	15060393（知己圖書股份有限公司）
讀者服務專線	(02)23672044、(02)23672047

印刷	上好印刷股份有限公司

總經銷	知己圖書股份有限公司
	台北市 106 辛亥路一段30 號9 樓
	TEL：（02）23672044／23672047 FAX：（02）23635741
	台中市 407 工業30 路1 號
	TEL：（04）23595819 FAX：（04）23595493
	E-mail：service@morningstar.com.tw
	網路書店 http://www.morningstar.com.tw

定價 480 元
　（如有缺頁或破損，請寄回更換）
ISBN：978-986-5582-39-5
Published by Morning Star Publishing Inc.
Printed in Taiwan